THE ART
OF THE OCCULT

오컬트 미술

현대의 신비주의자를 위한
시각 자료집

S. 엘리자베스 지음

하지은 옮김

미술문화
MISUL MUNHWA

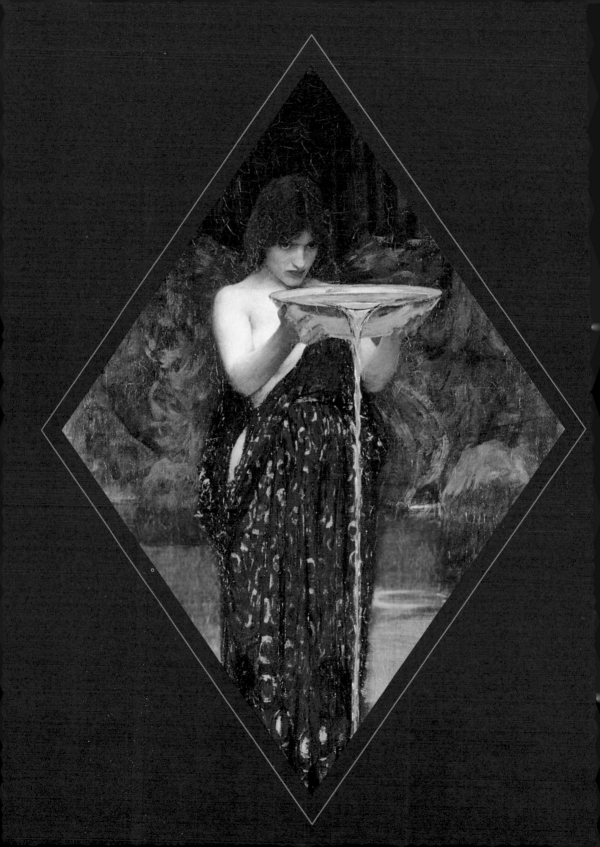

THE ART OF THE
OCCULT

머리말 • 6

PART. 1 — 우주 — 12

1. 사물의 진정한 형태: 미술 속 신성 기하학 • 18

2. 별을 바라보기: 미술 속 점성술과 황도십이궁 • 34

3. 4대원소의 이미지와 영감 • 52

4. 연금술과 예술 정신 • 68

PART. 2 — 신적 존재들 — 86

1. 신과 불멸의 존재: 미술 속 신의 표현 • 92

2. 예술적 영감의 원천, 카발라 • 108

3. 미술에 나타난 신지학 사상 • 124

4. 헤르메스주의 전통과 예술 • 140

PART. 3 — 실천자들 — 156

1. 마법의 약, 박해와 권력: 미술 속 마녀와 마술 • 162

2. 영혼의 미술과 심령주의 • 190

3. 통찰의 상징과 신성한 영감: 미술에서의 점술 • 208

4. 의식 마법: 예술 정신 불러오기 • 224

참고문헌 • 236 색인 • 237 도판 크레딧 • 239
감사의 말 · 저자 소개 • 240

머리
말

마술과 신비주의에 대한 믿음은 인류의 전 역사를 관통하고 있다. 이러한 미지의 영역에 이끌려 미술가들과 비밀스러운 기술을 행하는 사람들은 시공간을 초월한 미술작품을 만든다. 때로 같은 역할을 하는 미술가와 마법사는 예술과 창조성을 매개로 신비주의 신념과 철학을 설명하고, 쉽사리 보지 못하는 신비들을 드러낸다.

보이지 않는 힘을 조정해서 우리가 볼 수 있는 세계를 만들어내는 행위를 마법이라고 한다면, 예술과 마법의 연결고리는 자연과 인간 세상의 숨겨진 규칙들을 보여주고, 꿈과 욕망이라는 어슴프레한 내면의 영역들을 탐구하는 것이라고 하겠다. 가장 초기 형태의 마법이 '아트the art'라고 불린 것은 바로 이 때문이다. 저술가이자 오컬티스트, 의식 마법사인 앨런 무어는 "예술도 마법처럼 의식의 변화를 이루기 위해 상징, 단어 혹은 이미지를 다루는 과학"이라고 설명한다.

그래서 예술 제작art making은 마법 부리기magic making이다.

예술작품의 창작과 감상은 마법처럼 사람들을 변화시키는 힘이 있다. 동전의 양면과도 같은 이러한 행위들은 우리를 둘러싼 세상을 더 잘 이해하고, 미지의 세계를 짧게 경험하는 것을 통해 우리가 진실이라고 아는 것과 익숙한 것을 연결시키려는 욕구에서 비롯된다. 평범한 돌을 미술작품으로 바꾸는 능동적인 행위와 과정뿐 아니라 작품의 형태와 기능,

세부적인 요소를 보는 수동적인 행위에서도 많은 것을 배울 수 있다. 또한 작품의 의미를 해석하는 과정을 통해 실제 작품 못지않게 우리 자신에 대해 알게 된다. 작품의 창작과 감상에 몰입하고 그 과정에서 스스로에 대한 통찰력을 얻는 것은 그 자체로 멋진 마법이다.

역사적으로 상당수의 사람들이 '오컬트 아트occult art'라는 용어에서 악마와 악령의 그림, 무시무시한 사탄의 이미지를 떠올렸다는 사실을 지금 여기서 상기할 필요는 없는 듯하다. 또 이러한 사실이 오늘날에도 여전히 유효한 것인지 모르겠다. 그러나 이 시점에서 '오컬트'가 단순히 '숨겨진hidden'이라는 뜻이고, 덮어씌우다, 감추다 혹은 숨긴다는 의미의 라틴어 오쿨레레occullere에서 유래했다는 점을 지적할 필요가 있다. 본질적으로 오컬트 미술은 인간과 우주 사이에서 우리의 위상에 대한 지식을 탐구하는 데서 유래했다.

이러한 개념을 탐구하는 미술가들이 창작한 이미지는, 종교나 문화에 상관없이 인간이라면 누구나 가지고 있는 진실과 자각을 향한 깊은 열망과 욕구에서 비롯되며, 지구상의 수많은 종교와 철학 속에서 메아리치고 있다. 사실 인간이 창조성을 처음 발휘한 순간부터 그러했다. 작은 조각상, 원시시대 동굴벽화, 각종 의식과 기념식에 사용된 원시부족의 가면은 예술과 마법의 근원에 대한 단서를 주고, 예술과 마법이 매우 감정적이고 인간적인 영역에서 교

차하고 있음을 암시한다. 자신들이 살아가는 이 예측 불가능하고 이상한 세상을 이해해보려고 했던 원시부족에게 샤먼과 예언자, 미술가 등이 만들어낸 유물은, 그들이 찾았던 답을 얻기 위해 다른 세계로 들어가고 그 안에서 만난 것을 기록하는 수단으로 시각예술을 활용한 가장 이른 예라고 할 수 있다. 이러한 마술적 미술은 우리 조상들의 삶을 바꾸어 놓을 만큼 강력하고 경이로운 것이었다. 다시 말해, 그것은 인생이 변화(탄생, 죽음, 계절의 변화, 별의 움직임 등)하는 기폭제인 동시에 결과로서 미술가들의 내면에 큰 변화를 일으켰다.

작가이자 음악가인 개리 라크만은 '가장 초기 형태의 건축도 일상 너머의 현실과 관련되어 있다'고 말한다. 그러한 신비로운 구조물과 공간의 형태를 연구한다면, 가령 하늘을 향해 서 있는 스톤헨지의 거석들에서부터 오컬트 비밀을 품고 있다고 알려진 고대 이집트의 피라미드, 또 인간과 신, 우주에 관한 연금술적 비밀을 속삭이는 샤르트르 대성당과 노트르담 고딕 대성당에 깊숙이 숨겨진 패턴을 볼 수 있을 것이다.

고대부터 계몽주의 시대까지 점성술, 마법, 연금술의 신비와 실천은 자연과 인간 운명의 비밀을 푸는 데 중요하다고 여겨졌다. 중세시대에 고대 말 신비주의 저작과 아랍 철학자의 점성술에 관한 견해들이 서양에 알려지게 된 이후, 이러한 오컬트 전통은 화가에게 강렬한 영감의 원천이 되었다. 르네상스 시기에 오컬트가 영향을 미쳤다는 사실은 여기저기서 확인된다. 역사상 가장 유명한 마법사였던 '세 번 위대한 헤르메스thrice greatest Hermes(또는 힘이 세 배나 센 헤르메스. 여기서 세 번은 연금술, 점성술, 마법을 뜻한다)'로 불린 헤르메스 트리스메기스투스의 저작들이 이 시기에 재발견되면서, 마법과 연금술이 변형되고 혼합된 헤르메스주의와 오컬트 개념이 주목받았으며 히에로니무스 보스, 피터르 브뤼헐, 알브레히트 뒤러, 카라바조를 비롯한 여러 화가들의 작품에 녹아들어가며 활력을 주었다.

계몽주의는 18세기의 이성과 합리주의를 거부하고 상상력과 비합리, 공상적이고 초월적인 것을 강조한 거친 낭만주의에 길을 내주었다. 오컬트는 섬뜩한 그림으로 인간 심리의 어두운 면을 탐구한 헨리 퓌슬리와 기묘하고 몽환적인 작품으로 자기 내면의 중요한 신화를 전달한 시인이자 신비주의자 윌리엄 블레이크 같은 19세기 화가의 상상 속에서 되살아났다. 파리의 벨 에포크 시대에는 비밀리에 전해 내려온 것들에 영향을 받은 미술양식이 유행했다. 상징주의, 미술과 기술의 발전이 영성spirituality의 희생을 대가로 한 것이 아니었다고 생각한 사람들(상징주의와 신지학이 과학과 유사함을 주장했다), 근본적으

로 '영혼에 대한 민감성'에 집중했으며 공상, 꿈의 세계, 자연이 결합된 아르누보 등은 산업화 시대의 다양한 근심거리로부터 잠시 쉴 곳을 제공했다. 이런 테마는 상징주의 화가 오딜롱 르동의 화려한 색채의 몽환적인 그림과 알폰스 무하의 신비롭고 우아한 아르누보 작품으로 시각화되었다.

20세기의 초현실주의자들은 기발한 방식들을 활용해 이성에 저항하고 합리적인 사고방식을 비난하는 작품들을 선보였다. 유명한 화가 살바도르 달리와 초현실주의 화가이자 소설가인 리어노라 캐링턴 같은 이들은 무의식과 상상력에 다가섰다. 캐링턴은 '오른쪽 눈은 망원경을 들여다보고, 왼쪽 눈은 현미경을 들여다봐야 한다'고 말했다. 대담하고 초월적인 이미지를 창조한 작가의 이러한 견해는, 현실의 일부분을 단순히 엿보는 것으로 만족하지 못하고 수많은 오컬트 미술에서 경험할 수 있는 것을 말하는 사람이 예술가라는 의미다. 다시 말해, 미술작품은 고뇌와 경이로움이 결합된 공간이다. 정신과 물질, 삶과 죽음, 과거와 미래 그리고 그 사이, 즉 대우주와 소우주 사이의 중재자로서 큰 것the Big과 작은 것 the Small을 해석하고 전달해준다. 그러한 것이 없다면 우리는 전체Whole를 알지 못할 것이다. 캐링턴은 '현미경 없이 망원경만 있다는 것은 극도의 몰이해'라며 이야기를 이어간다. 이러한 수단을 사용하고

동시에 거기서 발견된 것을 이끌어내는 사람은 예술가들이다.

마법에 대한 믿음, 그리고 우리에게 친숙한 사상을 넘어 더 많은 것을 꿈꿀 수 있다는 희망은 중요한 인간 조건이다. 인간은 미지의 것을 예측하고 해석하는 데 몰두함으로써 우리의 영혼이 추구하는 숨겨진 지식(그리고 아마도 우리가 찾지 않았던 뜻밖의 것들도)을 얻을 수 있다. 이러한 갈망은 아득한 옛날부터 비교문화적cross-cultural 예술 개념과 이미지의 강렬한 원형에서 뚜렷하게 드러난다. 답을 찾으려는 인간의 무한한 열망은 혼란과 격변의 시대에 더욱더 강력해진다. 역사를 거슬러 올라가면 불확실하고 혼란한 시대에 개인은 자아의 힘을 기르기 위해 오컬트 연구와 영성으로 시선을 돌리는 일을 반복해왔다. 마법(혹은 아트)을 실행할 때, 우리는 우리 자신과 다시 연결되고 힘을 회복하며, 제도와 질서로부터 통제권을 빼앗고, 변화의 씨앗을 드러내기 위해 내면으로 시선을 돌린다.

책에서 이 불가사의한 예술적 탐구들을 연대순으로 다루지는 않는다. 또한 여기서 언급된 학설과 다양한 미술가를 역사적으로 검토하지도 않는다. 이 책의 목표는 중요한 오컬트 테마들을 소개하고, 그로부터 영향을 받은 미술가들을 소개하는 데 있다. 책에 나오는 작품 대다수는 다양한 신념 체계와 오

컬트 전통(헤르메스주의, 연금술, 카발라, 프리메이슨, 신지학, 심령주의, 앞에서 열거된 것 전부 혹은 전무)이 스며들어 있지만, 이러한 작품들을 감상하기 위해서 꼭 그 신념을 받아들이거나 실천할 필요는 없다. 이 책의 또 다른 목표는 오컬트를 탐구하는 실행자와 미술 애호가 모두를 위한 공간을 엮어내는 것이다.

우주, 신적 존재들, 실천자들이라는 테마로 이어지는 장은 신비주의 미술을 이해하는 데 도움을 준다. 한편 영적인 믿음, 마법의 기술, 신화, 초자연적인 경험 등으로부터 영감을 얻고 영향을 받은 미술 작품을 시각적으로 풍부하게 즐길 수 있다. 이 책에 나오는 이미지와 정보가 상징적인 것부터 알려지지 않았던 것에 이르기까지 다양한 범위의 미술가와 창작물을 포함하기를 바란다. 또한 그 작품들이 당신의 호기심을 불러일으키고 오감을 자극하며 당신의 실천에 영향을 주기를 희망한다. 당신이 그러한 것들을 개인적인 진리 탐구에 통합시키고 미술적인 철학의 일부로 만들든, 당신의 예술적 기법과 과정의

일부로 실험하든 상관없이.

리어노라 캐링턴의 신화, 연금술, 카발라에 대한 초현실주의적 해석은 아마도 당신이 의식을 행하는 데 영감을 줄 것이다. 또한 힐마 아프 클린트와 매지 길의 무의식적인 그림들에 대해 더 자세히 안다면 당신이 꿈을 그려볼 때 예술 정신과 교신할 수 있을지도 모른다. 어쩌면 당신의 마술적 공간을 라파엘 전파의 상징적이며 신화적인 그림들로 꾸미면서 시간을 보낼지도 모르겠다. 혹은 미술치료로서 아무 생각 없이 소용돌이 모양을 끄적이며 휴식을 취하고, 후에 신성한 형태의 조각들을 보고 점을 치게 될 수도 있다(혹은 그냥 액자에 넣어 당신의 제단에 둘 수도 있다).

이 책이 이러한 작품들을 창작한 미술가에 대한 정보와 이해를 얻고, 오컬트 작품에 숨겨진 철학과 원리를 배우며, 미술가들과 그들의 창작물을 탐구하는 데 유용한 자료집이 되기를 바란다. 무한한 가능성으로 가득 찬 캔버스, 진리와 변화를 얻게 되기를.

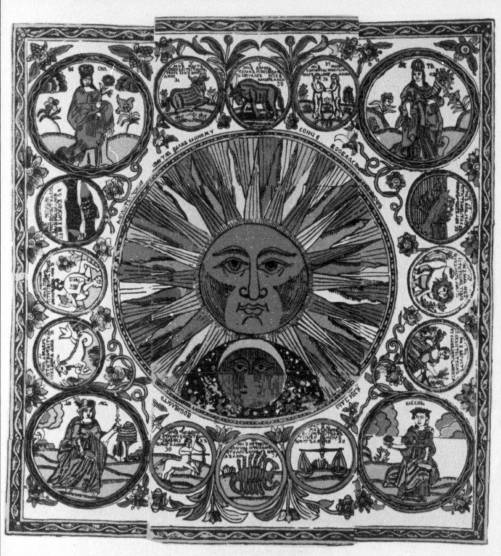

1. СОЛНЦЕ С ЗОДИАКАМИ

▲ 태양과 황도십이궁

The Sun and the Zodiac
러시아 화파, 18세기 말, 목판화

1부

우주

THE
COSMOS

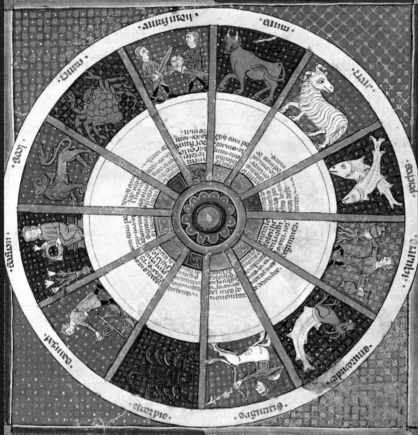

▲ **Fol. 38r 태양과 황도십이궁**

*Fol. 38r The Twelve Signs of
the Zodiac and the Sun*
마트프르 에르망고, 13세기, 피지

창의력이란 서로 다른 현실들을 이해하고,
그러한 현실들의 병치에서 번뜩임을 끌어내는
놀라운 능력이다.

— 막스 에른스트

"우주에 대해 아주 조금 생각하는 것만으로도 우리의 마음은 요동친다. 등골이 오싹해지고 목이 메고, 먼 기억처럼 높은 데서 떨어지는 아찔한 느낌에 사로잡힌다. 거대한 미지의 세계로 다가가고 있음을 아는 것이다." 칼 세이건이 한 말이다.

얼굴을 들고 광활한 하늘을 바라보라. 피어오르는 구름들 사이로 정오의 눈부신 햇빛이 비치고 한밤중의 짙은 어둠 속에서 달무리가 빛난다. 상상할 수 없이 멀리 떨어진 깊은 우주공간을 지나온 별빛이 우리에게 도달한다. 우주는 형용할 수 없는 천상의 아름다움이 담긴 화가의 팔레트다. 하지만 이 놀라운 시각적 단서에도 불구하고 광활한 우주의 경계가 어디인지 상상하기 어렵고, 우주의 많은 측면은 여전히 너무 추상적이기에 완전히 이해하거나 파악하기란 불가능하다.

점성술사와 연금술사가 이론, 관찰, 실험을 통해 우주를 탐구하고 있을 때, 인간이 살고 있는 세상을 궁금해하던 화가들도 우주를 탐구했다. 즉 별자리와 황도십이궁, 그리고 생의 주기, 숙명, 운명이라는 더 넓은 세계 속 인간의 위상에 대한 큰 관심부터, 가장 광활한 은하계의 가장 작은 원소에 존재하는 정신적인 진리와 숨겨진 패턴까지, 물질과 영혼의 본성과 복잡함을 설명하고자 4대원소(흙, 공기, 불, 물) 간의 관계를 이해하려는 시도, 불멸을 추구하는 신비한 영적 행위와 연금술의 변성개념을 탐구하며 이러한 기초적인 구성요소들을 더 자세히 설명하는 것에 이르기까지. 우주와 우주를 둘러싼 모든 것은 오래전부터 시각예술가들에게 강한 호기심을 불러일으켰고 우주의 무수한 신비는 인간 사회와 문화에서 계속 탐구되었다.

이러한 미술가들의 시선과 다양한 회화적 해석들은 인간이 우주와 그 속에서의 인간의 위상을 이해하는 방식이 어떻게 변화했는지 보여주고, 그들이 시적이고 무한한 우주의 장엄함을 표현하려고 어떤 노력을 했는지 알려준다. 이 책은 연금술, 신성한 기하학, 4대원소, 황도십이궁 같은 고대사상과 칼 세이건도 언급한 이러한 '가장 위대한 신비'가 어떻게 접근되고 분석되고 흡수되었는지에 대한 학자들의 '고찰contemplations'을 소개한다. 이 책에 소개한 그림들은 신성한 오컬트 개념에 영감을 받아 다양한 범위에서 매혹적으로 재현된 예술이다. 그림에는 신비한 우주에 관한 테마와 그에 대한 이해를 필생의 업으로 삼았던 철학자의 지속적인 관심이 녹아 있다.

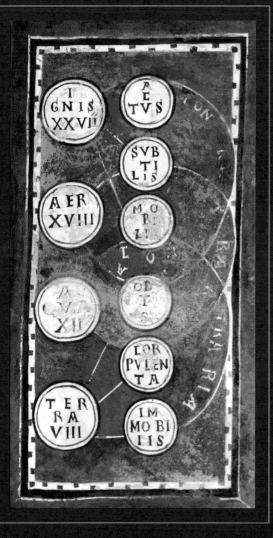

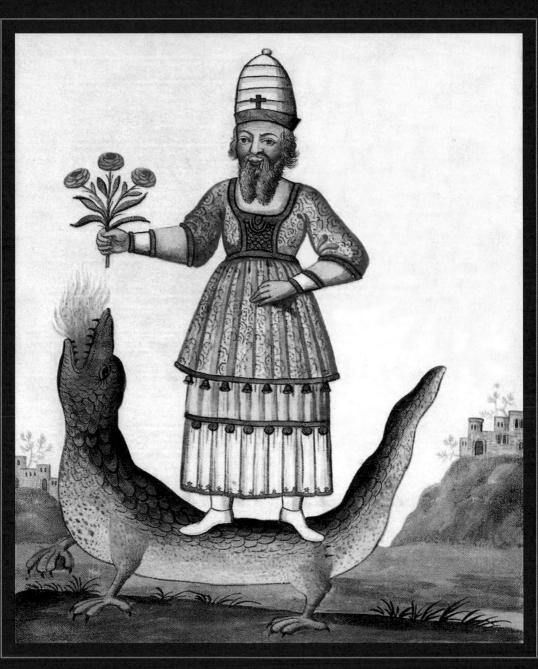

1

사물의
진정한 형태

미술 속
신성 기하학

서리가 내려앉은 은빛의 눈꽃과 황금색 벌집의 육각형 밀랍 구조, 겹쳐진 물고기의 무지갯빛 비늘과 앵무조개의 어지러운 나선형 껍질, 사람의 뇌를 구성하는 방대한 신경망, 그리고 생명의 꽃의 섬세하게 맞물린 고리들을 그린 최신 타투… 이들의 공통점은 무엇일까? 이것들은 가장 작은 원소에서부터 무한한 우주에 이르기까지 서로 완전히 달라 보이는 요소들 사이의 동시성과 근원적인 의미를 암시하는 복잡한 패턴으로 구성되어 있다. 이를 알아차렸다면 당신은 예리한 시각과 뛰어난 추론 능력을 소유한 사람임에 틀림없다.

보편적인 패턴을 인식하는 이러한 멋진 능력들은 자연의 모든 창조물을 구성하는 특정 비율, 주기, 패턴(언제 어디서나 무수히 많은 형태로 계속 나타나는 수학의 상수들이 중심에 있는 패턴) 등을 드러내 보인다. 사람들은 이 패턴들의 성질과 관계를 연구함으로써 우주의 신비에 대한 안목과 통찰력을 얻을 수 있다고 믿어왔다. 수학 원리와 종교적 진리가 긴밀하게 연결되어 있다는 고대사상을 부르는 용어가 '신성 기하학sacred geometry'이며, 이는 인류 역사에서 기하학을 중심으로 등장한 종교적·철학적·정신적 신념들을 망라하기 위해 다양한 문화권에서 사용되었다.

이 수학의 상수들의 형태를 자세히 연구할 때 가장 먼저 살펴보는 것은 숫자다. 실재reality의 본질은 수학적이라고 생각했던 그리스 수학자 피타고라스는 1부터 10까지의 수에 신성한 의미가 존재하며 그 자체로 신성하다고 주장했다. 그중 가장 신성한 숫자는 수천 년간 수학자, 조각가, 화가를 괴롭힌 황금비율인 파이Φ(1.6180339887)다. 파이는 선이나 직사각형을 크기가 다른 두 개로 분할하는 데 사용되었는데, 이때 새로 생긴 두 부분의 비율을 원래 선이나 직사각형에 대한 더 큰 부분의 비율과 동일하게 만드는 것이다. 황금분할이라고도 부르는 이 원리는 지구상 거의 모든 문화권에서 존중되었다. 이집트인은 거대한 피라미드를 건설할 때 파이를 활용했고 그리스인은 파르테논의 설계와 조각에 그것을 적용했다. 더 작은 규모로는 어쩌면 당신이 목에 걸고 있을지도 모르는 펜타그램pentagram(오각형 별)이 있다. 수많은 종교의 성스러운 상징이었던 펜타그램에는 황금비율이 많이 보인다.

1202년경 피사의 레오나르도는 앞의 두 수를 더한 것이 다음에 오는 수가 되는 피보나치 수열을 고안했다. 댄 브라운의 암호를 소재로 한 추리소설 『다빈치 코드The Da Vinci Code』에서도 피보나치 수열이 언급되었다. 그 기원은 급증하는 토끼의 개체 수를 계산하는 데서 비롯되었다. 매우 흥미롭게도 피보나치 수열에서 각각의 수를 바로 앞의 수로 계속 나누다 보면 1.6180339887에 점점 가까워지고, 결국 신성 기하학의 중심에 있는 파이 혹은 황금비율의 값과 연결된다. 피보나치 수열은 수학, 과학, 예술과 자연에서 다양한 신비로운 현상들로 나타날 수 있다. 식물의 꽃잎 수, 달팽이 껍데기, 거미줄을 비롯해 사

▶ 비트루비우스 인체도

Vitruvian Man
레오나르도 다빈치, 1490

레오나르도 다빈치(1452-1519)의
〈비트루비우스 인체도〉는 원과
사각형에 내접하는 남성 드로잉이며
다빈치가 생각한 인체와 우주 사이의
신성한 결합을 보여준다. 세상에서
가장 유명한 이미지 중 하나인 이
그림은 자체의 아름다움과 상징적인
힘으로 많은 사랑을 받고 있다.

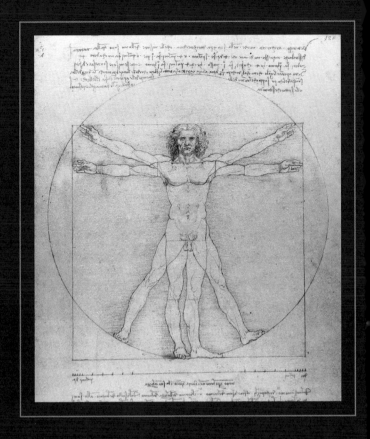

람 귓속의 달팽이관처럼 작은 것에서부터 은하계처럼 광대한 것까지.

이제 신성한 수에서 신성한 형태로 넘어가서, 플라톤 다면체Platonic solids(정다면체)와 아르키메데스 다면체Archimedean solids를 살펴보자. 두 형태는 각각의 면이 하나의 다각형 또는 둘 이상의 다각형으로 이루어진 다변도형, 즉 3D이며 모두 실용적이고 신비로운 기하학의 중요한 역사적 구성요소다. 그리스인은 이렇게 몇 안 되는 물체가 자연 창조의 핵심적인 패턴이자 생명력의 배후에 있는 패턴이라고

생각했다. 베시카 피시스Vesica Piscis, 메타트론 큐브 Metatron's Cube, 생명의 꽃Flower of Life도 신성 기하학과 연관된 형태와 상징이다. 생명의 꽃을 이루는 19개의 맞물린 원들은 완전한 형태와 비율, 조화를 상징하며 모든 생명체를 관통하는 생명의 연결선을 나타내는 것으로 전해진다.

수백 년 동안 건축가들은 이러한 상수, 비율, 형태 등을 토대로 신전, 모스크, 거석, 기념물, 교회를 건설했다. 천문학자들은 기하학을 활용해 종교의 절기를 정했다. 또한 철학자들은 음악의 수학적인 특

성에서 우주의 조화를 보았다. 신성 기하학은 종교 미술과 도상의 탄생에 필수적이었다. 황금비율과 상징적인 숫자, 그리고 기하학적 원근법은 레오나르도 다빈치의 〈최후의 만찬〉이나 〈비트루비우스 인체도〉 같은 고전적인 그림에 적용되었다. 수학과 미술이 밀접하게 연관되었다는 레오나르도 다빈치의 생각에 공감한 열렬한 신지학자이자 20세기 초 네덜란드 화가 피에트 몬드리안은 그의 추상 작품들 속에 신성 기하학 개념을 자주 드러냈다. 그는 황금비

율에 속하는 황금 직사각형golden rectangle의 이미지를 구성 수단으로 활용했다.

신성 기하학의 원리와 관념, 그리고 이러한 수학적 비, 화성학과 비례식이 자연과 과학에 계속해서 나타나는 방식, 음악과 빛, 우주론에서 발견되는 방식, 위대한 미술작품에 영감을 준 방식을 탐구하면서, 이러한 연구가 인간의 영원·숭고를 잇는 보편적인 체계를 어떻게 드러내는지 잠시 살펴보기로 한다.

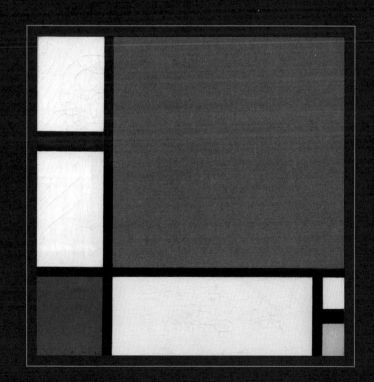

▷ **빨강, 파랑, 노랑의 구성**

Composition with Red Blue and Yellow
피에트 몬드리안, 1930,
캔버스에 유채

피에트 몬드리안(1872–1944)은 20세기의 중요한 추상화가이자 위대한 화가다. 그의 추상화는 흰색 바탕 위에 그린 검은색 수직선과 수평선의 격자, 삼원색으로 구성된다. 몬드리안이 황금비율 개념을 의도적으로 그림에 통합시켰는지에 대해서는 논란이 있다. 그는 조화와 균형을 추구하며 시행착오를 거듭한 끝에 결과물에 도달한 직관적인 화가였다고 볼 수 있다. 이 작품의 의도를 어떻게 해석할지는 우리 개개인의 몫이다.

▲ **그룹 9/SUW,
백조, No. 9**

*Group IX/SUW,
The Swan, No 9*
힐마 아프 클린트, 1915,
캔버스에 유채

힐마 아프 클린트(1862~1944)는 스웨덴 출신의 화가이자 영매,
신비주의자였다. 그녀의 강렬한 추상화는 복잡한 영적인 개념들을
재현하며, 수학과 과학 연구, 종교에 토대를 두고 있다. 클린트의 그림은
순수하게 영감을 받은 이미지, 신비주의적 상징, 다이어그램, 단어,
기하급수 등으로 구성된다.

▼ 영원한 우주

Eternal Cosmos
다니엘 마틴 디아즈, 연대
미상, 종이에 흑연

다니엘 마틴 디아즈(1967–)는 미국 애리조나주 투손을 중심으로
활동하는 미술가다. 난해한 상징, 과학 · 철학 개념(해부학, 컴퓨터 공학,
수학, 우주론, 생물학, 양자물리학)의 영향을 많이 받았다. 그는 양자와
기술력 그리고 우주와의 연결에는 근본적으로 이분법이 존재한다고
믿고 있다.

사물의 진정한 형태

▼ 베시카 피시스

Vesica Piscis
조 구드원, 2015, 판지 위
캔버스에 아크릴 물감

현대미술가 조 구드원이 이탈리아 시라쿠사에서 미술과 정신을 테마로 개최된 학회에서 발표한 〈베시카 피시스〉는 동시성 연습이다. 당시에는 미완성이었던 이 작품에 대해 구드원은 빈 공간의 형태에 '구성상 확실히 문제'가 있다고 지적했다. 이미 캔버스에 그려진 원 위에 중심을 벗어난 원 하나를 추가적으로 겹쳐 놓자, 그것은 신성한 세계와 물질 세계의 교차, 그리고 창조의 시작을 나타내는 신성 기하학의 중요한 상징이 되었다. 학회 참석자들은 대부분 융 심리학 전문가들이었기 때문에 이러한 과정과 경험을 제대로 이해할 수 있었다.

▲ 신의 숨결

The Divine Breath
올가 프뢰벨 캅테인, c.1930,
스크린프린트

올가 프뢰벨 캅테인(1881–1962)은 1920년대 아르데코
운동에 뿌리를 두고 있는 네덜란드 화가이자 신지학회
회원이었다. 정밀하고 기하학적인 그의 작업은
불가능하면서도 놀라운 유기적인 구조와 모티프를
상기시킨다. 이러한 것들은 신성 기하학의 원리와 신비로운
신의 형상을 참조하고 있다.

▸ **피보나치 수열**

The Fibonacci Sequence
라파엘 아라우조, c.2015,
캔버스에 아크릴 물감과 잉크

정규 미술교육을 받은 적이 없는 화가 라파엘
아라우조(1957–)의 작품은 삼차원적 기하학
주제와 '플라톤의' '진리Truth'의 허상을 수년간
집요하게 탐구한 끝에 얻어낸 결과물이다. 그는
자연 속 주제들이 곧 눈에 보이는 방정식으로
완벽히 묘사할 수 있는 구조를 알아냈다.
이 목표를 위해 그는 완벽한 결과물을
만들어내는 황금비율 개념으로 계속 작업하고
있다.

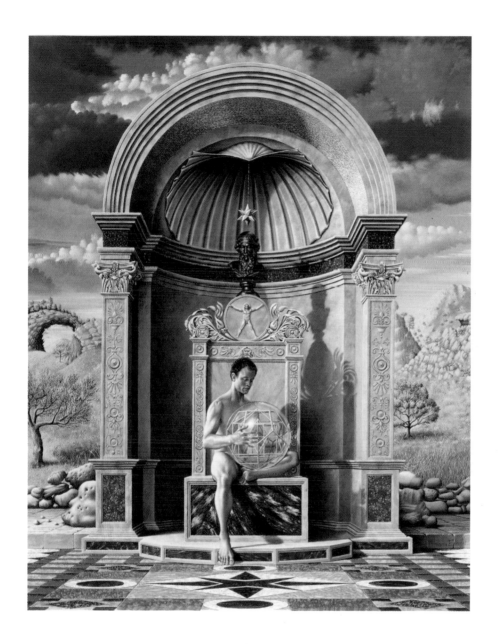

▲ 다섯 개의 플라톤 다면체

The Five Platonic Solids
미리암 에스코페트, 2005,
캔버스에 유채

바르셀로나에서 태어난 화가 미리암 에스코페트(1967–)는 각종
테마, 매체, 개념을 다루는 방대한 작품들을 선보였다. 그리고
그녀의 창작물을 모두 연결시키는 열정은 일종의 '극사실적인
표현'에 대한 추구다. 이 작품 속 청년은 경이로운 자연과
사치스러운 물건이 가득한 곳에 앉아서 다섯 개의 플라톤 다면체가
들어 있는 구를 응시한다.

◀ 태양 원반이 있는 만다라

Mandala With Sun-disk
프레드리크 쇠데르베리, 2012,
종이에 수채 물감과 금박

프레드리크 쇠데르베리(1972-)에
의하면 자신의 강렬하고
대칭적인 그림은 소수만 알고
있는 신비주의 전통의 이미지를
기반으로 하며, 상징이나
원형archetype의 지도처럼 보일
수 있다. 안정된 기하학적
구조들과 순환하는 우주의 힘에
대한 시각적인 암시는
관람자에게 신성한 공간에서
성스러운 경험을 하는 것 같은
느낌을 불러일으킨다.

▲ 장미 아래

Under The Rose
수잔 제이미슨, 2017,
패널에 에그 템페라

수잔 제이미슨(1964–)의 여성적인 도상은 제의 및 신화와 연관성이 있는
다양한 매체(회화, 드로잉, 직물을 바탕으로 한 조각과 설치)를 아우른다. 그녀의
〈보석과 실*Rocks and Threads*〉 연작은 자연 요소들을 신성 기하학과 연관된
고전적인 형태와 상징에 짝지으면서 일시적인 것과 영원한 것을 연결한다.

▼ 천사들의 성가대

The Choir of Angels
힐데가르트 폰 빙엔,
『너의 길을 알라*Liber Scivias*』
(1151–52)의 세밀화

힐데가르트 폰 빙엔(1098–1179)은 독일 베네딕트 수도회의 수녀이자 저술가, 작곡가, 기독교 신비주의자이며 박식가였다. 그녀는 단선율 성가 작곡자 중 가장 유명하며, 유럽에서 독일의 과학적인 자연사의 시조로 생각되는 인물이다. (그녀가 운영했던 수도원의 설계와 건립에서부터, 스스로 '연출한' 신화와 기억, 상징으로 가득 찬 우주의 만다라에 이르기까지) 그녀가 만든 이미지는 시대를 초월하는 신성 기하학의 원리들과 폭넓게 연관되어 있다.

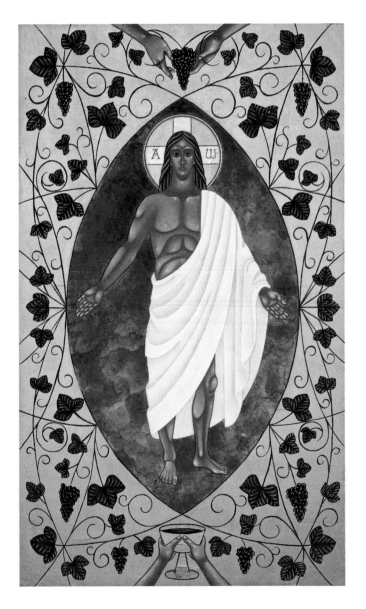

◄ **참 포도나무 그리스도**

Christ the True Vine
조디 시먼스, 2012,
나무에 에그 템페라와 24K 금

현대적인 이콘과 성스러운 주제를 다룬
화가 조디 시먼스는 사람들을 따뜻하게
맞이하는 그리스도를 그렸다. 그에게
그리스도는 '모든 창조의 청사진이자
영원의 원에 고정된 점이다. 이
점으로부터 사방으로 뻗어져 나온 선들이
교차하는 곳마다 새로운 형상이
창조된다.' 베시카 피시스(vesica pescis,
서로의 중심을 지나가는 두 개의 동일한 원의
결합) 후광이 중앙의 그리스도를
에워싼다.

▶ **자연 속 예술적 형상,
도판 85, 해초류**

*Kunstformen der Natur,
plate 85, Ascidiacea*
에른스트 헤켈, 1904

에른스트 하인리히 필리프 아우구스트
헤켈(1834–1919)은 독일의 동물학자,
식물학자, 철학자, 의사, 교수,
해양생물학자이자 뛰어난 화가였다. 그는
동물과 해양생물을 자세하게 묘사한
삽화가 수백 개 들어 있는 저서들을
출간했다. 과학뿐 아니라 예술도 자연의
근원적인 진리를 밝힐 수 있다고 주장한
괴테를 존경했다.

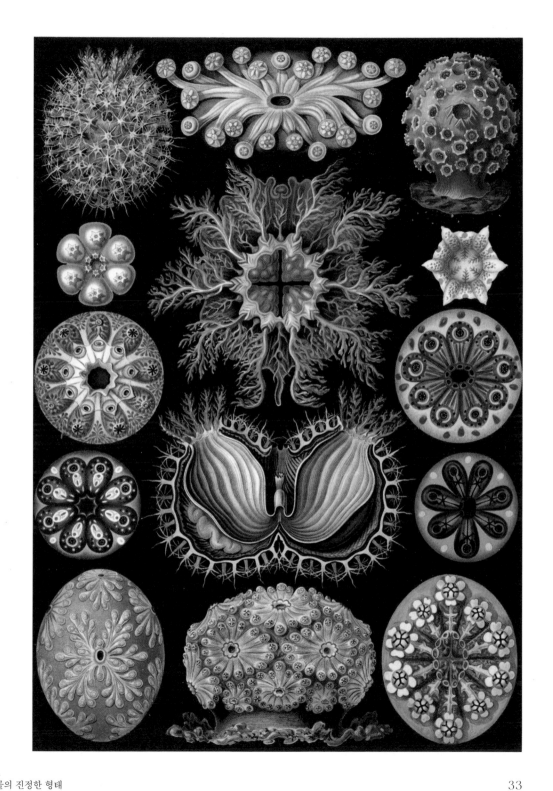

2

별을 바라보기

미술 속 점성술과
황도십이궁

미술이론가이자 지성사知性史학자, 문화사학자였던 아비 M. 바르부르크는 '공간 속에서 자신의 위치를 안다는 것은 무슨 의미인가'에 대해 곰곰이 생각했다.

이 질문에 대해 진지하게 고민하는 동안 우리는 애석하게도 미완성으로 남은 바르부르크의 매우 야심 찬 마지막 프로젝트 '므네모시네 아틀라스 Mnemosyne Atlas'에 시선을 돌려볼 수 있다. 그것은 이른바 '고대의 사후the afterlife of antiquity'에 대한 관람자의 기억과 상상, 이해를 돕기 위해 그가 수집한 방대한 상징적 이미지를 열거한 패널이다. 바르부르크는 이러한 우주론적이고 미술사적인 이미지들(혹은 그의 '사유 공간')을 통해 시간이 흘러가면서 본질적인 시각적 모티프들이 어떻게 하나의 문화에서 다른 문화로 옮겨가는지를 조명하려고 했다.

좀 더 문자 그대로의 의미에서 공간이라는 주제에 관해, 바르부르크는 우주에서 자신의 위상을 알려고 노력하는 인류에게 영향을 미치고 이끌어주는 회화적 형태로써 점성술적 모티프에 관심이 많았다. 그는 1912년에 로마에서 개최된 제10회 세계 미술사학회에서 논문을 발표했는데, 19세기 초 페라라의 스키파노이아 궁에서 발견된 불가사의한 프레스코화에 관한 논문이다. 그는 점성술이 '인류가 계몽하는 길에서의 중대한 진전'을 상징하는 것으로 보았고, 프레스코화에 그려진 알 수 없는 인물들을 '데칸 decan〔십분각〕' 혹은 점성술의 인물들, 10일 주기ten-day periods(황도십이궁이 각각 10도 차이가 나는 세 개의 부분으로 분할된 데서 유래한 용어)를 통제하는 신들이라고 설명했다. 바르부르크는 이러한 인물들을 상징과 이미지의 '잃어버린 연결고리missing links'로 지칭하며 페르시아, 인도, 이집트, 그리스 신화를 통해 점성술적 이미지의 경로를 추적했다. 학자들은 이 새로운 발견이 '점성술을 토대로 하는 도상학적 상징 개념의 발전에 중대한 영향'을 미쳤다고 평가했다.

우리는 바르부르크의 열정을 비난할 수 없다. 황도십이궁 연구와 점성술의 실행을 통해 우주와 우주 속 인간의 위상을 이해하려는 강렬한 욕구는 인간의 문화적인 의식에 스며들어 있다. 운명과 점성술은 오늘날과 마찬가지로 고대세계에서도 대중적인 개념이었다. 사람들은 수천 년 전부터 별이 살아 있다고 생각했다. 인간의 운명을 좌우하고 혼돈에서 질서를 끌어낼 수 있다는 것이다. 날씨 변화와 자연재해를 예측하는 것에서부터 국가 정책의 방향을 제시하고 심지어 개인의 가장 사소한 일상적인 행동을 좌지우지하는 것에 이르기까지. 오늘날 우리는 '불행한 연인star-crossed lovers'의 숙명을 애석해하고 '행운lucky stars'에 감사하며, 신문에서 별점을 읽고 애인과 헤어진 친구에게 위로를 말을 건넨다. '흠, 미친 게 맞네. 그 사람 전갈자리였잖아.'

믿기 어렵겠지만 점성술 개념과 황도십이궁은 여성지의 칼럼에서 생긴 것이 아니었다. 점성술이 탄생한 곳은 메소포타미아다. 기원전 수천 년 전에 아

▶ **황도십이궁 인간**

The Zodiac Man
미상의 페르시아 화가, 19세기,
수채화

고전 고대, 중세, 근대에 이따금
그려진 황도십이궁 인간(호모
시뇨룸Homo Signorum 혹은 별자리
인간)은 인체 각 부분과 별자리의
상관관계를 보여준다. 황도십이궁
인간은 중세의 달력, 기도서, 그리고
철학, 점성술, 의학 논문에서 가장
흔히 볼 수 있었다.

시리아와 바빌로니아 사람들은 운명을 예측하기 위해 하늘을 관찰했다. 별에 관한 바빌로니아인의 지식은 기원전 4세기 초에 그리스인에게 전해졌고, 플라톤과 아리스토텔레스, 또 다른 학자들의 연구와 저술을 통해 점성술이 기본적인 과학으로 여겨졌다. 점성술은 곧 로마인(황도십이궁에 대한 로마의 명칭이 지금도 여전히 사용되고 있다)과 아랍인에게 전파되었고, 마침내 전 세계로 퍼져나갔다.

물론 바르부르크가 지적한 것처럼, 별과 황도십이궁의 상징들은 오래전부터 우주를 시각적으로 표현하려고 했던 다양한 문화권에서 점성술을 모티프로 한 그림에 반영되어 왔다. 예를 들어, 미술사학자들은 레오나르도 다빈치의 유명한 벽화 〈최후의 심판〉을 점성술적으로 해석할 수 있다고 말한다. 열두 사도는 황도십이궁, 예수는 태양을 상징한다는 것이다. 또 다른 해석에서는 점성술적 에너지가 다시 배열되면서 예수는 물고기자리가 된다. 공상적인 초현실주의 화가 살바도르 달리는 원형原型적인 이미지에 굉장히 관심이 많았고 무의식을 일상적인 현실의 제약으로부터 해방시키는 것과 신비주의에 매료되었다. 그는 1967년에 황도십이궁을 수채화 연작으로 그렸다. 예술적 자유의 매우 터무니없는 예(혹은 예전에 발표했던 유명 작품 〈바닷가재 전화기〉에 경의를 표하는 것일지도)에서 달리는 게자리를 물방울무늬가 있는 우울한 바닷가재로 묘사했다.

점성술과 미술의 오랜 관계를 검토하다 보면 우리는 점성술과 신화, 상징이 교차하는 매력적이고 도발적인 방식들을 볼 수 있다. 또한 미술이 별과 하늘의 영향을 반영하는 방식을 더 깊게 통찰할 수 있다.

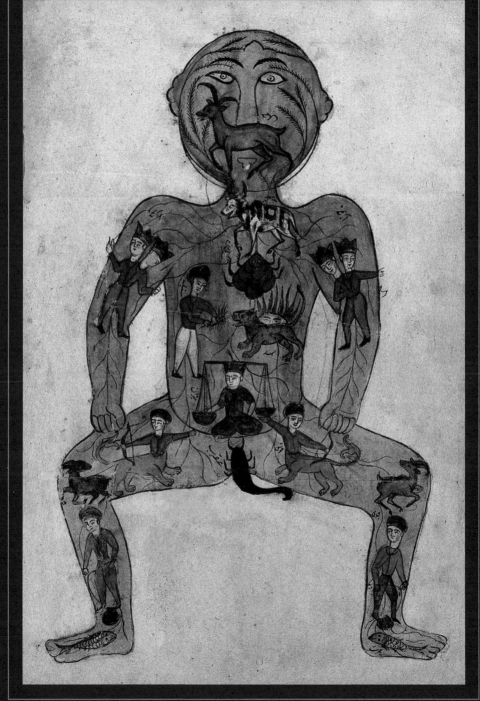

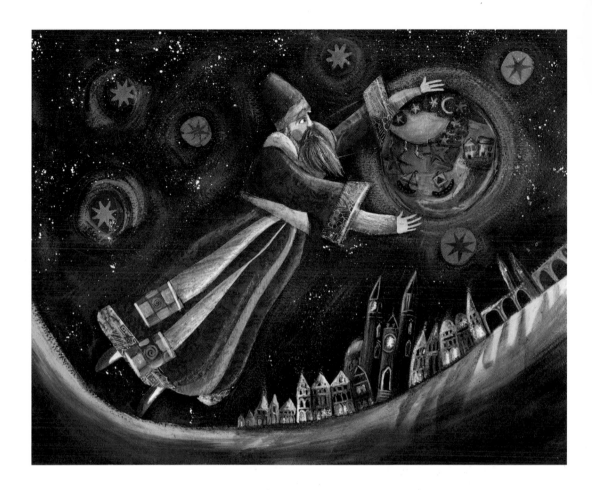

▲ 점성술사 미셸 드 노스트라다무스

Michel de Nostradamus, Astrologer
파트리지아 라 포르타, 연대 미상

파트리지아 라 포르타(1964–)는 동시대의 삽화가다. 이 알록달록한 그림에서 프랑스의 점성술사이자 의사, 르네상스 시대의 가장 널리 알려진 선각자 노스트라다무스(미셸 드 노스트르담이라고도 부른다)가 밤하늘을 훨훨 날아다니면서 별들을 관찰하고 명상하고 있다.

▲ **점성술사**

The Astrologer
데미안 차베즈, 연대 미상,
리넨에 유채

로스앤젤레스 출신의 화가이자 교육자인 데미안 차베즈(1976–)는 피렌체, 프라하, 파리에서 공부한 후 시카고 아트 인스티튜트 스쿨과 캘리포니아의 아트센터 칼리지 오브 디자인에 다녔다. 그를 대표하는 양식은 우의적인 초상화로, 장식과 배경의 질감이 풍부하고 복잡하게 어우러져 있다.

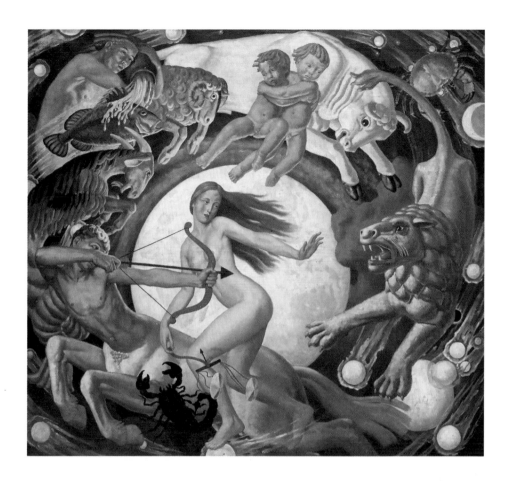

▲ 황도십이궁

The Zodiac
어니스트 프록터, 1925,
캔버스에 유채

어니스트 프록터(1885–1935)는 영국의 디자이너, 삽화가,
화가다. 그의 1925년 작 〈황도십이궁〉은 소용돌이치는 우주의
카오스 속에서 동물과 인간으로 표현된 황도십이궁 상징 열두
개를 결합한 생기 넘치는 구성을 보여준다.

▼ 점성술사. 창조 신화

Astrologe. The
Myth of Creation
티무르 드밧스, 2016,
캔버스에 유채

고대 전설과 상징을 현대적인 형태와 강렬한 색채로 결합한 러시아 화가 티무르
드밧스(1968-)는 고대의 이야기, 초기 비잔틴 미술, 중세의 태피스트리와 신화
등에서 영감을 받아 구상적이고 상징적인 작품을 제작한다. 그는 미술가들이
'영원한 청년인 고대인들에게서 항상 원기를 얻게 될 것이다. 고대의 핵심적인
개념들은 시간이 흐르면서 의미가 퇴색되는 것이 아니라 역사적 변화 과정에서
새로운 의미를 얻는다'고 믿는다.

▶ 여러 개의 원

Several Circles
바실리 칸딘스키, 1926,
캔버스에 유채

오컬트와 신비주의 사상을 열정적으로 연구하고
이따금 실천한 추상화가 바실리 칸딘스키(1866–
1944)는 영적인 것을 추구하는 데 심취했다.
다양한 크기의 원들이 완전히 추상적으로 배열된
이 작품은 우주에 대한 암시, 거기에 상상을
더하자면 별자리와 황도십이궁에 대한 흥미로운
해석으로 가득 차 있다.

▲ 기타 스케치 네 개

Four Studies of a Guitar
파블로 피카소, 1924,
〈별자리 드로잉〉 연작 중,
펜과 검은 잉크

〈별자리 드로잉〉은 공책 열여섯 페이지에 잉크로
무언가를 연상시키는 선과 점을 그려놓은 스케치
연작이다. 별자리표에서 영감을 받은 파블로
피카소(1881–1973)는 추상성과 구상성의 경계를
예술적으로 탐구하려고 노력했다.

▼ 점성술 다이어그램

Astrological diagrams
『오컬트 과학의 역사*History of Occult Sciences*』(르네 알로, 1966) 중

르네 알로(1917–2013)는 엔지니어이자 프리메이슨과 연금술을 연구하는 역사학자다. 오컬트 이미지에 관한 그의 놀라운 저서 『오컬트 과학의 역사』에서 나는 이 점성술 다이어그램을 처음 발견했다. 심층적인 연구를 통해 이러한 이미지들의 출처가 압드 알라만 알수피의 『항성의 서*The Book of Fixed Stars*』(c.964)라는 사실이 밝혀졌다. 이 다이어그램들은 다양한 문화권에서 공통적으로 발견되는 점성술 개념을 보여준다.

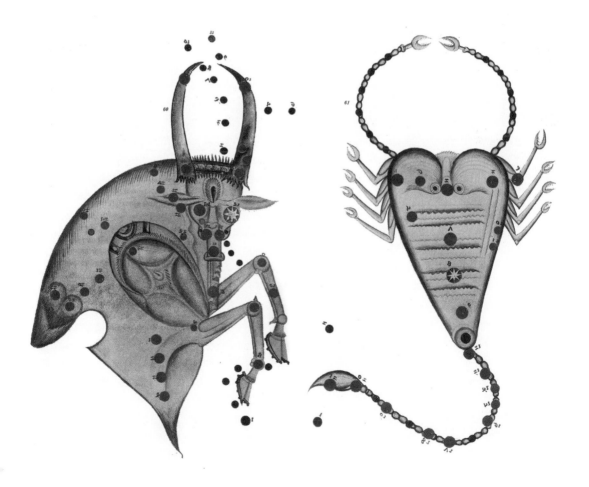

▲ 점성술

Astrology
프란스 플로리스, 16세기

북유럽 르네상스에 큰 영향을 미쳤던 플랑드르의
데생·에칭 화가 프란스 플로리스(c.1519-70)는
우의적인 주제를 광범위하게 다룬 것으로 유명하다.
천체가 인체와 지상의 현상에 미치는 영향을
탐구하는 이 그림에서 날개를 단 여성으로 의인화된
점성술이 황도십이궁의 상징이 새겨진 구에 몸을
기대고 있고, 바닥에는 다양한 과학 도구와 해시계가
흩어져 있다. 이 작품은 미술품 수집가였던 상인
니콜라스 용헬링크의 저택을 장식하기 위해
플로리스가 그린 그림 중 하나다.

▶ 처녀자리를 지나가는 태양

The Sun is Passing the Sign of Virgo
M. K. 시를리오니스, 1906-07,
〈황도십이궁〉 연작 중, 종이에 템페라

유럽 추상 미술의 선구자인 미칼로유스
콘스탄티나스 시를리오니스(1875-1911)는
리투아니아 출신의 화가, 작곡가, 저술가다.
그는 우주의 구조와 우주에서의 인간의 위상에
관심이 많았다. 〈황도십이궁〉은 열두 점으로
구성된 그의 가장 유명한 연작이다. 고대 별자리
신화에서 영감을 받은 황도십이궁 테마는
천문학을 향한 화가의 관심을 바탕으로
전개되었다.

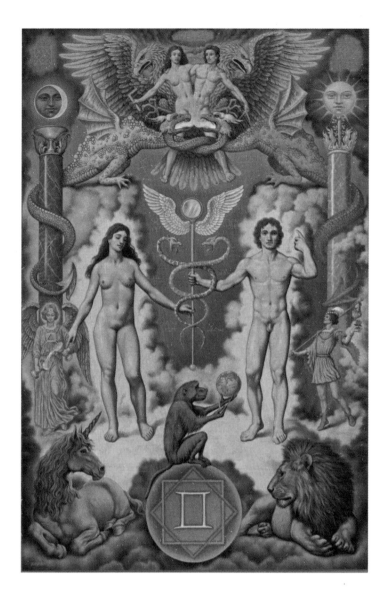

제이크 배들리(1964–)는 고대
그리스 · 이탈리아 르네상스 ·
네덜란드의 대가들 및 도상, 신화,
심리학, 철학 등에서 폭넓게
영감을 받는다. 그러나 그는
무엇보다도 자신의 직관과
잠재의식을 믿으며, 그것들이 그
자체로 논리적이며 독립적이라는
사실을 여러 차례 증명했다. 그에
따르면, 천칭자리는 아주
오래전부터 저울을 든 모습으로
그려졌다. 천칭자리는 균형의
여신인 이집트의 마트Ma'at에
해당된다. 의인화된 천칭자리의
주요 특성은 균형, 조화, 사교 능력
같은 자질이라고 한다. 천칭자리의
별자리도 저울 모양이다.

▲ **쌍둥이자리**

Gemini
요프라 보스하르트,
1974–75,
〈황도십이궁〉 연작 중

네덜란드 화가 요프라 보스하르트(1919–98)는
자신의 그림을 '심리학, 종교, 성경, 점성술, 고대,
마법, 주술, 신화, 오컬티즘에 관한 연구를 토대로 한
초현실주의'라고 설명한다. 상징으로 가득한
〈황도십이궁〉 연작은 1974–75년에 제작되었다.

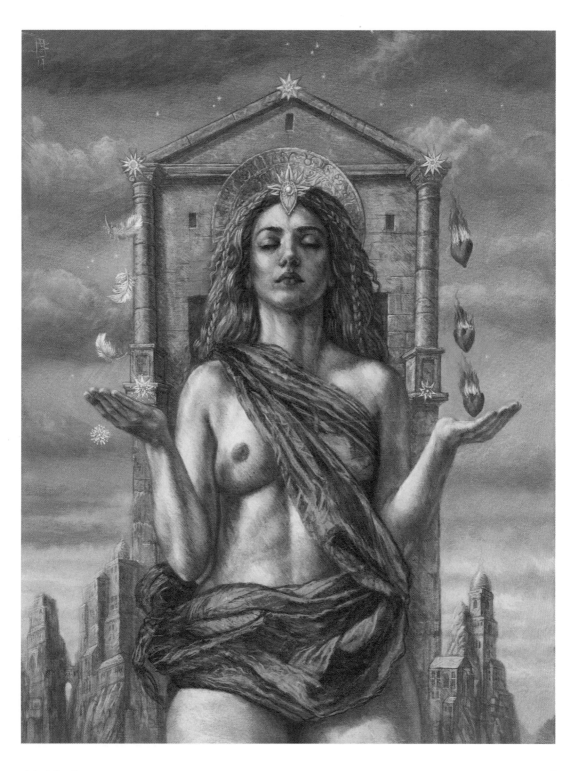

별을 바라보기

▲ 지구를 돌며 춤추는 황도십이궁

The zodiac in a round dance
around the world
「살아 있는 별*Les etoiles animées*」
(J. J. 그랑빌, 1847) 중, 채색 판화

프랑스 태생의 영향력 있는 다작의 삽화가이자
풍자만화가였던 J. J. 그랑빌(1803–47)은 '인간의
약점과 어리석음을 동물에 비유하는' 유쾌하고
시끄러운 의인화된 이미지를 선보였다. 오늘날
그랑빌의 작업은 초현실주의 운동을 예고하는
것으로 여겨진다. 원무를 추고 있는 점성술의 원형들
가운데서 황도십이궁의 별자리 상징을 각각
식별해낼 수 있다. 1803년 9월 13일에 태어난
그랑빌의 별자리는 처녀자리였다.

▶ 황도십이궁

Zodiac
알폰스 무하, 1896,
채색 석판화

알폰스 무하로 알려진 알폰스 마리아 무하(1860–
1939)는 체코의 화가이자 삽화가, 그래픽
아티스트였다. 아르누보 시기에 파리에 살았던
그는 매우 양식화되고 장식적인 연극 포스터로
가장 유명하다. 그가 상프누아 인쇄소와 계약한
후에 나온 첫 번째 작품 〈황도십이궁〉은 원래 이
회사에서 사용할 달력으로 디자인한 것이다.
여성의 머리 뒤 후광처럼 생긴 원반에 그려넣은
열두 별자리는 무하가 자주 사용한 모티프다. 이
그림은 무하의 아주 유명한 작품이 되었다.

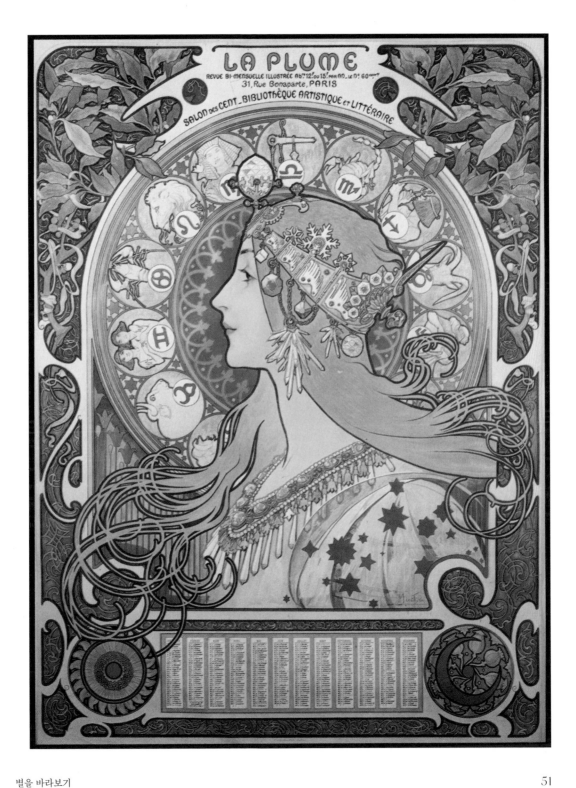

별을 바라보기

3

4대원소의
이미지와 영감

멕시코의 소설가이자 시나리오 작가인 라우라 에스키벨은 1993년 『뉴욕 타임스』와의 인터뷰에서 자신이 매일 실천하는 의례에 관한 사적인 이야기를 털어놓았다. "저는 4대원소가 존재한다고 생각합니다 … 북쪽에는 물, 동쪽에는 공기를 상기시키는 향, 남쪽에는 흙을 나타내는 꽃, 서쪽에는 빛을 나타내는 초를 뒀습니다. 그것은 제가 균형감을 유지하는 데 도움이 됩니다." 초현실주의 소설가의 마술적인 의식에 대한 이같은 흥미로운 설명은 독자들에게 사랑스러운 이미지를 연상시키며, 거의 모든 서양 오컬트 철학의 토대인 개념, 즉 고대 원소에 기대고 있다.

그리스인은 5원소five essential elements를 주장했고, 그중에서 네 가지(불, 공기, 물, 흙)는 세상을 구성하는 물리적 요소다. 이 네 가지 원소는 지구와 우주에서 인간을 자연 및 신과 연결시키는 모든 생명의 토대다. 다섯 번째 원소는 다양한 이름으로 불린다. 어떤 사람들은 '정신', 또 다른 사람들은 '에테르aether'나 '퀸트에센스quintessence(라틴어로 '제5원소'라는 뜻)', 인도인들은 '공(空, akasha)'이라고 부른다.

4대원소의 상징물, 그리고 4대원소를 우주의 기원과 진화뿐 아니라 광범위하게 관측되는 현상들과 어떻게 결부시키는지 설명하는 방식은 문화권마다 다르다. 이러한 개념들은 때로 신화와 겹쳐지며, 신이나 '정령elemental beings'으로 의인화되었다. 예를 들어, 스위스의 연금술사 파라켈수스는 각각의 원소에 부합하도록 정령들을 분류했다. 땅의 정령 노움gnomes은 땅속에 사는 지신이며 광산과 지하의 보물을 지키는 모습으로 자주 묘사된다. 물의 정령 운디네undines는 대체로 숲속의 못과 폭포에서 발견된다. 불의 정령 샐러맨더salamanders는 불을 의미하는 상상의 생명체다. 공기의 정령 실프sylphs는 눈에 보이지 않는 공기다. 플라톤은 4대원소를 토대로 모든 존재를 네 개의 그룹, 즉 공기/새, 물/물고기, 흙/보행자, 불/별로 구분했다. 중세의 마법사와 연금술사들은 아리스토텔레스의 4대원소설four-element theory에 입각해 이러한 속성들이 인간 신체의 기질과 행동을 결정한다는 4대체액설을 이끌어냈다. 다시 말해, 흙은 우울질/흑담즙melancholic/black bile, 물은 점액질/점액phlegmatic/phlegm, 공기는 다혈질/혈액sanguine/blood, 불은 담즙질/황담즙choleric/yellow bile에 해당한다. 물론 당신이 이에 관해 너무 오래 생각한다면 상당히 받아들이기 힘들 것이다.

4대원소의 관계와 대응물은 다양한 보석, 광물, 금속, 행성, 별자리, 요한계시록의 네 기사, 동물계와 식물계의 여러 종種, 인간 성격의 특성, 기하 도형으로 확대되었다.

공기를 '바람wind', 다섯 번째 원소를 '무void'로 지칭하는 문화들이 있었지만 페르시아, 그리스, 바빌로니아, 일본, 인도의 고대 문화가 가지고 있는 기본 원소 목록은 유사했다. 중국의 오행 체계에는 나무, 불, 땅, 금속, 물이 포함되며, 이 원소들은 물질의 형

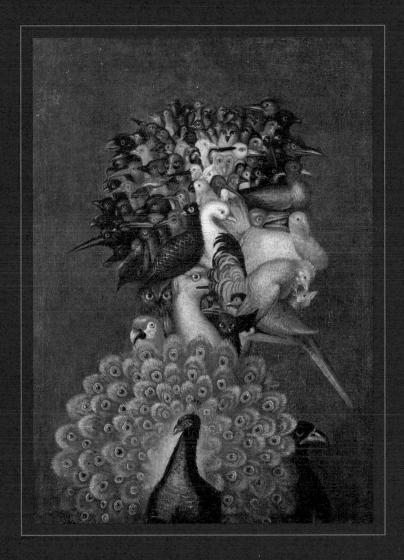

요한 다니엘 밀리우스(1583–
1642)는 신학자, 의학자이자
연금술에 관한 글을 쓴
저술가, 작곡가였다. 독일의
판화가 발타사르 슈반(–
1624)이 그린 『개정된 철학』의
삽화는 4대원소의 상징물이
새겨진 구 위에 서 있는 네
명의 여성 혹은 여신을
보여준다. 왼쪽부터 차례로
흙, 물, 공기, 불을 의미한다.

▲ **공기**

Air
주세페 아르침볼도, c.1566, 〈4대원소〉 연작 중

주세페 아르침볼도(1527–93)는 그의 알레고리 연작에서 동물이나 각 원소의 가장
특징적인 사물로 이루어진 얼굴을 그렸다. 전통적으로 종교화로 알려진 이
그림들은 알아맞히기 놀이와 기괴한 것에 대한 당대의 기호를 만족시켰던 것으로
보인다.

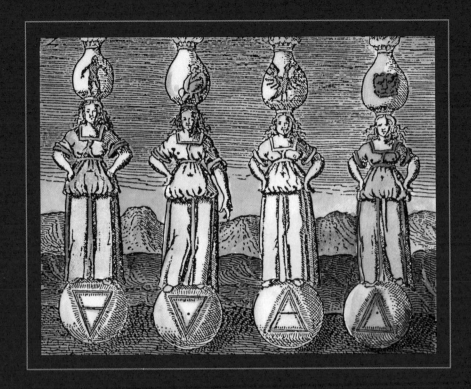

태가 아니라 에너지로 묘사된다.

　자연의 신성하고 중요한 힘으로 여겨진 4대원소는 화가들과 신에게 다가서는 이들에게 영감을 주었다. 16세기와 17세기에는 자연계를 참고해 4대원소를 상징하는 것이 흔해졌다. 요아힘 뵈켈라르의 연작에서 〈흙〉은 바구니에서 쏟아지는 풍부한 채소, 〈불〉은 불로 요리할 준비가 된 고기 뒷다리 살과 가금류로 그려졌고, 〈공기〉에서는 다양한 종류의 새가 판매되고, 〈물〉에서는 거리의 상인들이 십여 종의 물고기를 팔려고 내놓고 있다. 초현실주의 화가 리어노라 캐링턴의 〈파라켈수스의 정원〉은 조금은 덜 노골적인 속세의 방식으로 창백하고 어둑한 정원에서 우아하게 춤을 추는 듯한 공기의 정령들을 묘사

한다.

　애석하지만 우리는 라우라 에스키벨처럼 풍부한 상상력을 가진 마술적 리얼리즘 작가가 아니며, 캔버스에 능숙하게 수채화를 그리거나 돌로 웅장한 조각 작품을 만들어내는 시각예술가도 아니다. 그렇지만 (비록 마음으로만 창의적일지라도) 4대원소의 철학과 시에 감동받을 수 있다고 생각한다. 공기 중에 남아 있는 정체불명의 향기, 방금 딴 장미의 떨어진 꽃잎들, 막 꺼진 촛불의 따뜻한 촛농, 안개가 자욱한 아침에 집 주변을 산책할 때 우리의 스웨터 사이로 사라지는 물방울들의 부드러운 빛에서, 우리는 이러한 본능의 증거를 찾아낼 수 있다.

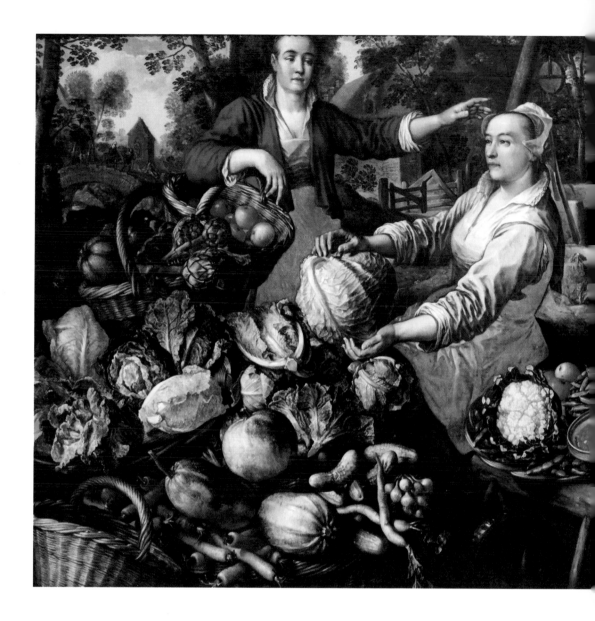

▲ 4대원소: 흙

The Four Elements: Earth
요아힘 뵈켈라르, 1569,
캔버스에 유채

물고기, 과일, 채소, 새와 동물이 가득한 시장과 부엌을 그린
것으로 보이지만, 사실 플랑드르 화가 요아힘 뵈켈라르(1533–
74)의 그림 연작에 나오는 다양한 종류의 음식은 4대원소, 즉
채소는 흙, 물고기는 물, 새는 공기, 사냥감은 불을 상징한다.

▲ 파라켈수스의 정원

The Garden of Paracelsus
리어노라 캐링턴, 1957,
캔버스에 유채

초현실주의 화가 리어노라 캐링턴(1917–2011)의
〈파라켈수스의 정원〉은 조용하지만 타락한 꿈같은
풍경 속에서 신비를 상징하는 온갖 정령들이
활보하는 마술적인 동물우화집bestiary이다.
연금술사 파라켈수스는 4대원소 각각에 해당하는
존재들을 묘사했는데, 샐러맨더는 불, 노움은 흙,
운디네는 물, 실프는 공기에 해당한다.

▲ **흙, 바람, 불, 물**

Earth, Wind, Fire and Water
데이비드 보이나로비치, 1986, 캔버스에 아크릴
물감, 스프레이 페인트, 콜라주

데이비드 보이나로비치(1954–92)의 작업은
퍼포먼스, 사진, 회화, 조각, 시간에 기반한 매체
등 다양한 분야에 걸쳐 있다. 그의 작품들을
하나로 엮어주는 것은 '숨겨져 있는 긴급한
정치적 이슈와 시각적 상징을 매우 개인적인
방식으로 활용하는 것'이다.

▶ **4대원소: 물**

Four Elements: Water
파트리샤 아리엘, 2018,
종이에 흑연, 잉크, 아크릴 물감

파트리샤 아리엘(1970–)은 상징, 영성, 신비주의로 가득
채워진 이미지를 선보인다. 그녀는 자연과의 교감과
아름다움이 존재하는 자신의 그림이 관람자의 마음에서
영적이고 성스러운 것에 대한 인식과 의식을 고취시킬
수 있다고 믿는다. 〈4대원소〉 연작에서 그녀는 고대
전통에서 활용된 4대원소를 하나씩 다루면서 자연계의
구성 토대를 보여주었다.

4대원소의 이미지와 영감

▶ 물

Water
마테오 마우로, 2018,
디지털 회화

이탈리아의 미술가, 건축가, 디자이너인 마테오
마우로는 4대원소를 테마로 한 연작에서 자연을
구성하는 요소들을 해석하는 무수히 많은
방식들(사실주의부터 추상까지)을 개념적으로
탐구한다.

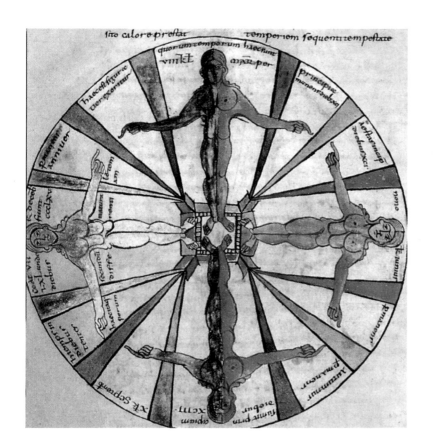

▲ 열두 달과 사계절의 바퀴

The wheel of seasons and months
『사물의 본성에 대하여 *De Natura Rerum*』
(세비야의 이시도루스, c.612-615)

세비야의 이시도루스(560-636)는 학자이자 다작의 저술가이며 30년
넘도록 세비야의 대주교였다. 자주 인용되는 19세기 역사학자
몽탈랑베르의 말처럼 그는 '고대세계의 마지막 학자'로 여겨진다. 또
'인터넷의 수호성인'으로도 불린다. 세상에 알려진 모든 것을
기록하려고 20권짜리 『어원사전 *The Etymologies*』('기원 origins'이라고도
부른다)을 집필했기 때문인 듯하다. 4대원소와 몸의 상관관계에 대한
설명이 제11권에 나오는데 흙은 살, 공기는 숨, 물은 피, 불은 생명에
필요한 열을 나타낸다.

▼ 4대원소의 알레고리

*Allegory of the
Four Elements*
마크 라이든, 2006,
캔버스에 유채

'팝 초현실주의Pop Surrealism의 대부'로 불리는 현대미술가 마크 라이든(1963–)은
난해한 상징, 신비주의, 오컬티즘과 과도하게 장식적인 키치kitsch를 병치하는
것으로 유명하다. 그는 "내 그림은 수많은 질문을 불러일으킨다"라며 이를 기꺼이
인정했다. 그의 매력적인 그림 〈4대원소의 알레고리〉에는 나무 그루터기에
둘러앉은 네 명의 님프가 등장한다. 이들의 드레스에 4대원소(공기, 불, 흙, 물)의
연금술적 상징이 그려져 있다.

4대원소의 이미지와 영감

우주

흙, 공기, 불, 물에 대한 찬양

Celebration of Earth, Air, Fire and Water
윌리엄 존스톤, 1974,
캔버스에 유채

스코틀랜드 출신의 화가이자 저술가인 윌리엄 존스톤(1897–1981)의 〈흙, 공기, 불, 물에 대한 찬양〉은 성장과 재생의 정신에 영감을 받아 창의력이 폭발한 1974년 봄에 제작되었다. 그의 말에 따르면, "거의 무의식적으로 아주 빠르게" 작업했다. 4대원소를 표현하기 위해 사용된 풍부하고 강렬한 색채들의 조합과 역동적인 제작 방식으로 인해, 작품은 활기와 에너지를 뿜어내고 있다. 존스톤의 작품은 미국 추상표현주의 화가들의 영향을 강하게 받았다. 그뿐만 아니라 초현실주의에서 영감을 얻었기 때문에 무의식 개념의 영향도 두드러진다.

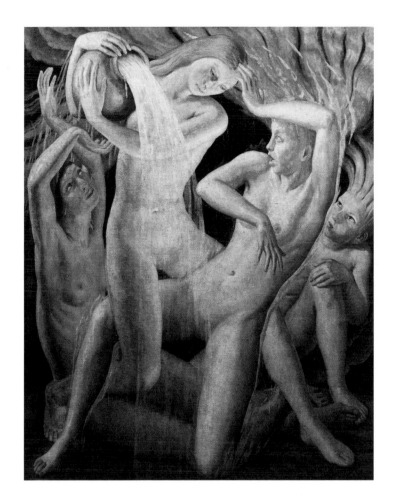

▶ **4대원소**

The Four Elements
마추마 유, 2019,
캔버스에 유채

미술을 통해 인간 정신의 깊이를
탐구한 신비한 미술가 마추마
유는 팝 초현실주의 양식으로
4대원소를 묘사했다. 그녀의
그림들은 '밝은 어둠'에 대한
해석이며 인간의 마음 속 고독,
절망, 희망, 기쁨, 슬픔, 갈등을
보여준다.

▲ **4대원소**

The Four Elements
어니스트 프록터, 1928, 캔버스에 유채

영국의 디자이너, 삽화가, 화가인 어니스트 프록터의 〈4대원소〉 속 네 명의
여성은 고대의 4대원소인 흙, 물, 불, 공기를 나타내며, 각 원소의 특징을
역동적으로 드러내고 있다. 물질의 원소 구성에 의해 기질, 상징물, 속성과
행동 등이 결정된다는 사실과 신성한 원소에 관한 다양한 견해들은 고대
철학의 흔한 공통점이다.

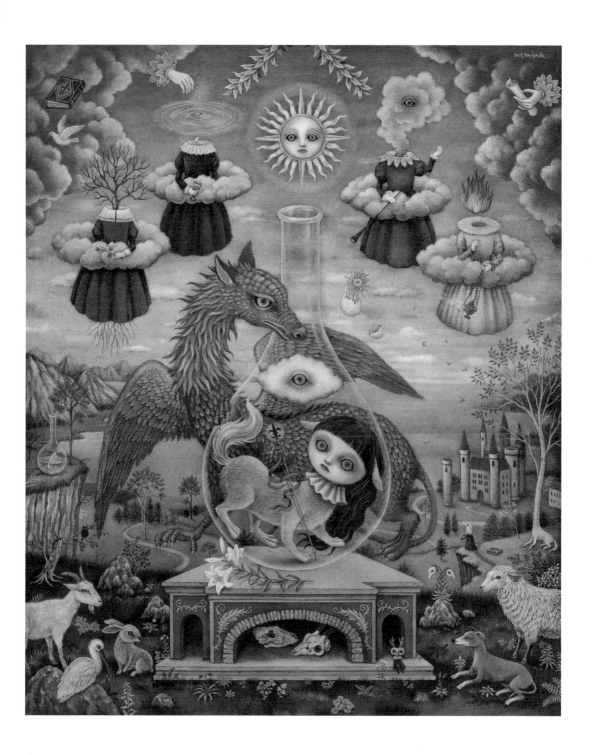

4

연금술과
예술 정신

깊은 밤, 양초 한 자루가 타들어가고 어두운 시나리오가 전개된다. 여러 개의 렌즈와 프리즘에서 굴절된 희미한 빛이 깜깜해진 실험실과 오크 탁자, 넘어질 듯 아슬아슬하게 놓인 채 불길한 인광을 내는 거품이 이는 먼지투성이 플라스크, 그늘진 한쪽 구석에서 칙칙 소리를 내며 철커덕거리는 증류 엔진 등을 비춰준다. 더러운 바닥 가장자리에는 급히 휘갈긴 신비한 상징과 알록달록한 엠블럼으로 장식된 색바랜 필사본, 바스라질 것 같은 두루마리 들이 아무렇게나 흩어져 있다. 호기심을 끄는 화학 현상과 학자들의 혼란을 잘 보여주는 장면이다. 우스꽝스러운 모자를 쓰고 스타킹을 신은 창백한 얼굴의 남자가 거대한 책을 들여다보며 생각에 빠져 있거나, 분석적인 몽상에 잠긴 채 작은 풀무를 돌려 연기가 올라오는 음울한 불을 살리려 하고 있다.

많은 이들이 내가 우연히 목격한 신비로운 장면을 이와 같이 생생하게 묘사했으리라 여길 것 같다. 완전히 틀린 말은 아니다. 그러나 사실 그러한 비밀스러운 행위들은 직접 본 것이 아니라, 연금술의 지식과 상징으로 가득한 토머스 베이크의 〈연금술사〉 같은 16-17세기 그림 수십 점을 관찰한 후 거의 무작위로 선택하고 구성한, 내 머릿속 이미지 조각들의 조합이었다. 이러한 상상의 이미지가 애초에 특정한 기간을 참고하고 있음에도, 수천 년에 걸쳐 연금술(자주 오해되는 신비한 고대 전통으로 과학, 철학, 종교, 예술 정신이 혼합되어 있다)에 영감을 받은 미술작품이 다양한 문명에서 두루 발견되고 있다는 사실은 매우 흥미롭다. 고대 연금술을 향한 시대를 초월한 예술가들의 관심을 이해하려면 연금술의 원리와 실천부터 알아야 한다.

연금술은 특정한 물질을 정제하고 완벽하게 만들려는 시도다. 따라서 초기 과학적인 행위를 매우 넓은 의미에서 '더 못한 것으로 더 나은 것을 만드는 일'로 정의할 수 있을 것이다. 또는 루트리지 철학 백과사전에 나오는 미켈라 페레이라의 좀 더 학술적인 정의를 참고할 수 있다. 연금술은 "인간과 자연이 협력하는 … 창조 활동으로, 생성된 물질을 완전하게 만드는 매개체를 찾는 것"이다. 연금술은 금속의 변형(납을 금으로 바꾸기), 생명을 창조하고 연장시키는 묘약, 만병통치약, 혹은 보편적인 용매 개발 등 다양한 형태의 이론과 실행으로 나타났다. 철학적으로 말하면, 이러한 화학적 처리와 재료 공정은 정신의 상태와 변성에 대한 은유다. 전설적인 현자의 돌 Philosopher's Stone에 대해 들어본 적이 있는가? 현자의 돌은 이러한 개념들과 다양하게 연결된 신비한 수단이었고, 연구와 실험을 위해 열심히 그것을 찾았던 14-15세기 유럽 연금술사들의 집념의 상징이었다.

연금술이 탄생한 곳은 고대 이집트지만 알렉산더 대왕의 이집트 점령으로 연금술의 중심지는 알렉산드리아로 옮겨갔고, 알렉산드리아에서 이집트인과 그리스인, 유대인의 지식과 문화가 그 안에 축적

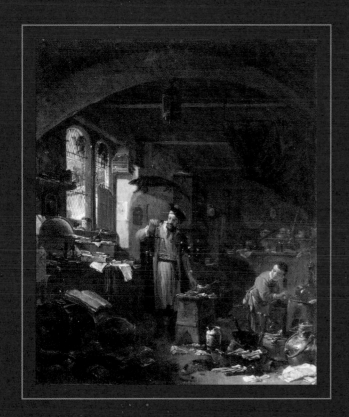

되었다. 기원전 48년에 알렉산드리아 도서관이 파괴
된 후 연금술 서적 대부분이 사라졌고, 연금술 발전
의 중심지는 이슬람 문명으로 이동했다. 그 이후 십
자군 원정을 통해 연금술이 유럽으로 전해지면서 르
네상스 시대에 유행하게 되었다. 유럽에서 마법, 신
화, 종교의 낡은 신념과 원리에서 벗어나 경험적이
며 정량적인 실험에 더 초점을 맞춘 근대적인 형태
의 과학이 인기를 얻으며 연금술은 급격히 쇠퇴했
다. 리어노라 캐링턴과도 친분이 있던 시카고 출신
작가 카레나 카라스 같은 현대미술가들의 작품에서
볼 수 있듯 20세기가 되면서 연금술의 상징들을 재
평가하고, 정신분석과 그러한 상징들 사이에 직접적

인 연관성이 있다고 주장한 카를 융을 통해 연금술
적인 사고가 다시 등장했다.

납을 금으로 바꾸려는 시도라는 안 좋은 인상이
오늘날에도 여전히 우리에게 남아 있음에도 불구하
고, 또한 불로장생약과 믿기 어려운 현자의 돌에 대
한 주술적인 탐구는 제쳐놓고라도, 연금술사들의 목
표는 단순히 재물의 축적과 증식에 머무르지 않았
다. 인간과 우주의 관계를 밝히고 그러한 지식을 인
간 정신의 개선에 활용하려는 그들의 관심을 고려한
다면 더 인도주의적이라고 말할 수 있을 것이다. 연
금술의 신비주의적인 경향에도 불구하고, 파라켈수
스, 알베르투스 마그누스, 라이문두스 룰루스, 니콜

라스 플라멜처럼 진지하고 헌신적인 연금술사들의 노력이 근대의 화학 및 의학 발전의 기틀을 마련하는 데 중요한 역할을 했다. 연금술은 야금학冶金學, 증류법, 화학 약품을 비롯한 과학 분야에서 광범위하게 응용되었다. 금속 합금, 유채 물감, 사진의 유리 효과와 화학 용액에 담그는 절차 등이 모두 연금술 연구실의 발명이다.

현대미술가들은 초기 연금술사들의 놀라운 노력, 실천, 신념에 지속적으로 영감을 받는다. 로리 립턴 (p.83)이나 스베타 도로셰바(p.78) 같은 미술가는 그들이 사용하는 재료와 제작 과정에서의 혁신, 그리고 실험을 통해 좀 더 은유적인 차원의 사고 체계를 활용하며 작품 속에서 연금술의 원리와 상징을 통합한다. 결국 연금술이 가장 순수한 개념으로 돌아왔을 때, 과학자와 학자 들은 천지창조의 비밀을 밝히기 위해 열심히 일했다. 수백 년 동안 예술 작업과 표현에 지속적으로 영향을 미친 것이 연금술 말고 또 있을까?

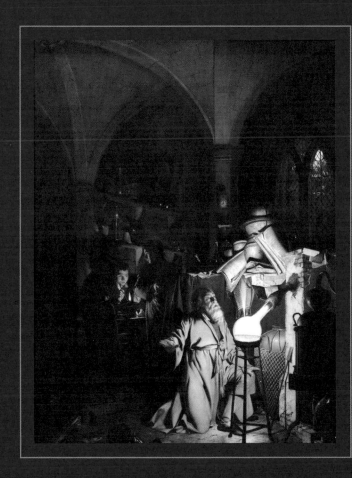

▶ 인을 발견한 연금술사

The Alchemist Discovering Phosphorous
조셉 라이트 오브 더비, 1771,
캔버스에 유채

조셉 라이트 오브 더비(1734-97)는 명암법을 활용한 촛불 조명 그림으로 유명한 영국의 풍경 화가이자 초상화가다. 원래 1771년에 완성했다가 1795년에 수정한 이 작품은 1669년에 인을 발견한 함부르크의 연금술사 헤니히 브란트를 그린 것으로 추정된다. 환하게 조명을 받은 연금술사는 아주 깨끗하고 빛나는 용기 앞에 꿇어앉아서 '소변을 꿇여 농축하기'를 포함한 작업을 하고 있다.

▼ 연금술사의 실험실

Alchemist's Laboratory
조반니 도메니코 발렌티노,
17세기, 캔버스에 유채

조반니 도메니코 발렌티노(1630~1708)는 장르화와 정물화를 혼합한 양식으로 잘 알려진 바로크 후기의 이탈리아 화가다. 이 그림을 볼 땐 뒤죽박죽 섞여 반짝이는 구리 실험 도구들에 집중하느라 배경에서 바쁘게 작업하는 연금술사들을 놓치기 십상이다. 전경에는 고양이 한 마리가 경계를 하면서도 게으름을 피우고 앉아 있다. 고양이의 발아래 쓰러진 용기들을 보면 관람자에게 '특별히 요것만 망쳐놓겠어'라고 말하는 듯하다.

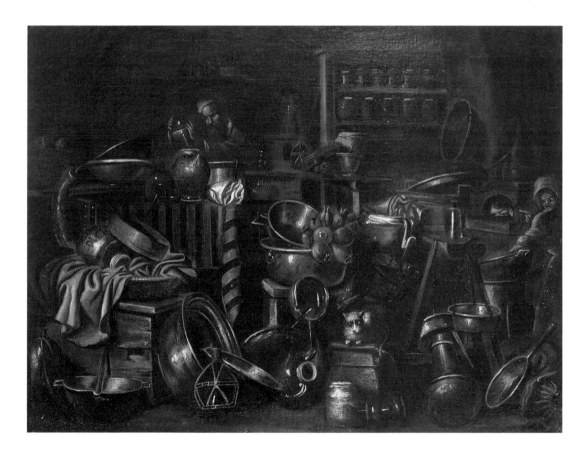

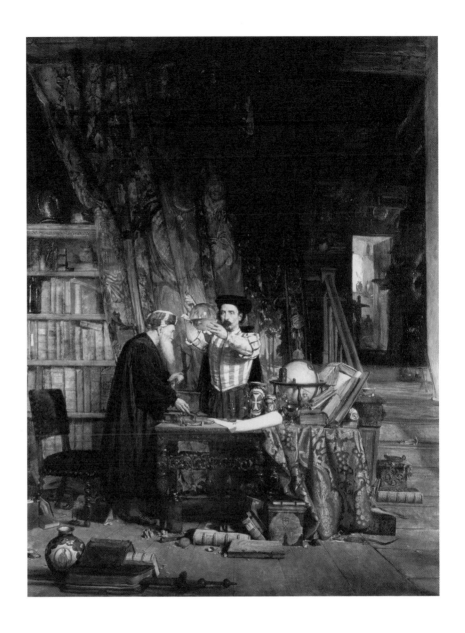

▲ **연금술사**

The Alchemist
윌리엄 페츠 더글라스,
1853, 캔버스에 유채

스코틀랜드 화가 윌리엄 페츠 더글라스 경(1822~91)은 '과거와의 사랑에 푹 빠진' 사람이라고 묘사되었던 열정적인 미술품 감정가이자 수집가였다. 작품에서 분명하게 알 수 있는 것처럼 그는 연금술과 신비주의에 매료되었다. 라파엘 전파의 양식이 많이 반영되어 미묘한 효과를 내는 선명하고 풍부한 색채들과 완벽한 세부 묘사는 이 멋진 그림에서 시선을 뗄 수 없게 만든다.

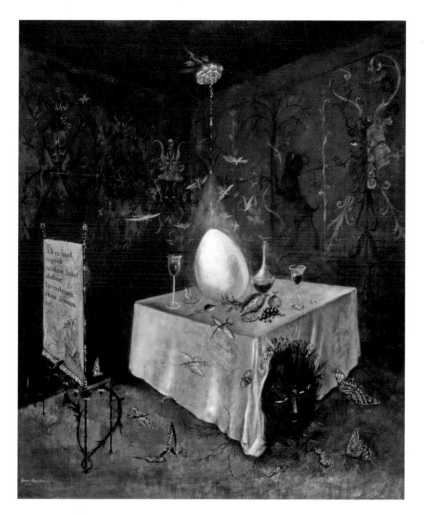

▲ **압 에오 쿼드**

AB EO QUOD
리어노라 캐링턴, 1956,
캔버스에 유채

영국 태생의 멕시코 초현실주의 화가 리어노라 캐링턴은
주술을 공부했다. '미술은 연금술적인 변형'이라는 그녀의
신념은 한동안 가정에서 여성의 영역과 연관되었는데,
거기서 부엌은 마법과 힘의 성스러운 장소가 된다.
이 작품에서는 강력한 상징주의와 불가사의한 다이어그램을
볼 수 있다. 보이지 않는 손님들이 도착하면 시작되는,
시간이 정확하게 계획된 연금술의 드라마를 암시한다.

▲ **태양의 광채**

Splendor Solis
앤 맥코이, 1995, 캔버스 위
종이에 색연필

앤 맥코이(1946–)는 연금술을 깊이 연구한 화가다. 그녀의
몽환적인 그림은 융의 연금술 개념에서 영향을 많이 받았다.
맥코이에 따르면, 색연필로 화려하고 섬세하게 묘사한 세부
묘사가 인상적인 이 작품은 삽화가 있는 연금술 필사본
『스플렌도르 솔리스*Splendor Solis*』의 8번 삽화와 매우
비슷한 꿈에서 영감을 얻었다.

▶ 연금술

Alchemy
캐럴린 메리 클리펠드, 1991,
판자에 아크릴 물감과 구아슈

캐럴린 메리 클리펠드(1945–)는 현대미술가이자
시인이며 작가다. 클리펠드의 창조적 실험에
대한 열정과 영적인 변화에 대한 평생의 관심은,
그녀의 광범위하고 다양한 회화와 드로잉
작품에서 느낄 수 있다. 그녀는 구상적 · 낭만적
양식부터 추상 양식에 이르기까지, 자신만의
다양한 상징적인 표현으로 영성, 심리, 생태에
대한 주제를 탐구하고 이를 무한한 풍경으로
보여준다. 그녀의 작업은 관람자와 독자에게
자신만의 고유한 신화를 창조하고 정의하며
실천하라고 격려한다.

▶ 연금술사

The Alchemyst
스베타 도로셰바, 2013,
종이에 볼펜과 잉크 펜

우크라이나 출신으로 현재 이스라엘에 살면서
작업하는 화가 스베타 도로셰바는 연금술,
연금술 판화, 신비한 상징 등에 비상한 관심을
보인다. 중세의 복잡한 채식 필사본Illuminated
Manuscripts처럼 보일 정도로 세부 묘사로
가득한 이 작품은 거북이 속에서 연구에
몰두하는 고대 연금술사를 보여준다. 거북이
등에 자란 나무에는 연금술의 여러 단계를
보여주는 엠블럼(도덕적인 진리나 알레고리 등을
추상적이거나 재현적으로 묘사하는 이미지)이 달려
있다.

◂ 에센티아 엑살타

Essentia Exalta
매들린 폰 포어스터, 2006,
패널에 유채와 에그 템페라

화가 매들린 폰 포어스터(1973–)는 이 작품을
다음과 같이 설명했다. '이 그림은 연금술 책과
삽화에 대한 나의 애정에서 비롯된 것이다. 과거
연금술사들의 은유적인 언어와 멈추지 않는 지식
추구에 얼마나 고무되었는지! 무기질의 증류와
변성에 사로잡혀 있긴 했어도, 그들은 우리의
동물적인 부분과 그것의 알기 어려운 작동 방식,
그리고 비생물적 존재에도 관심이 있었으리라
생각했다.'

▴ 알케미 알케미아

Alchemy Alchemia
가티야 켈리, 2016, 리넨에 유채

현대미술가 가티야 켈리는 다음과 같이 말했다.
'가장 깊은 어둠 속에도 빛이 있다. 그것은 외부
세계에 도사리고 있는 혼돈과 예측 불가능성이
한순간일 뿐임을 상기시킨다.' 밤을 배경으로
가정적·여성적으로 보이는 익숙한 물건들이 놓여
있다. 화가는 〈알케미 알케미아〉에서 고대
자연철학의 한 분야에 찬사를 보내고 있으며, 한
걸음 물러나 우리의 본모습을 되찾으라고 제안한다.

▲ **화학적 결혼**

The Chemical Wedding
로버트 엘러비, 연대 미상

로버트 엘러비(1964–)는 카발라와 연금술, 그리고 다른 밀교적인 사상 체계의 영향을 많이 받은 영국의 초현실주의 화가다. 그는 30년 넘게 서양의 신비 전통을 공부했다. 그의 연구의 중심에 있는 신비주의와 연금술을 향한 열정은 〈화학적 결혼〉 같은 그림에 영감을 주었다.

▼ 세상의 알을 들고 있는 자웅동체

The Hermaphrodite with the World Egg
로리 립턴, 1989, 종이에 색연필

화가 로리 립턴(1953–)의 밝고 극적인 그림은, 그가 색감을 내기 위해 자체 개발한 수천 개의 섬세한 교차 해칭cross hatching이 들어간 기법의 결과물이다. 이 작품은 '철학과 헤르메스 문서 도서관'에서 전설적인 연금술 문헌을 재현해 달라는 의뢰를 받고 만든 드로잉 연작 중 하나다.

▲ **연금술 혹은
쓸모없는 과학**

*Alchemy or the
Useless Science*
레메디오스 바로, 1958,
메소나이트에 유채

스페인 지로나주의 앵글레스에서 태어난 초현실주의 화가 레메디오스
바로(1908-63)는 나치가 프랑스를 점령했을 때 파리에서 강제 추방되어
1941년 말에 멕시코시티로 갔다. 처음에 멕시코를 일시적인 피난처로
생각했던 그녀는 평생을 라틴아메리카에서 살았다. 그녀는 멕시코에 살고
있던 또 다른 초현실주의 화가 리어노라 캐링턴과 친했다. 박식한
구도자이자 자연주의자였던 바로의 매우 직관적이며 공감각적인 그림들은
과학과 마술, 영적인 것의 조화를 다룬다. 〈연금술 혹은 쓸모없는
과학〉에서는 바닥에 깔려 있는 흰색과 검은색 체크 무늬 망토를 두른
주인공이 기어와 깔때기가 잔뜩 달린 채 이상한 초록 물방울을 생성하는
상상 속 기계의 핸들을 혼자 돌리고 있다.

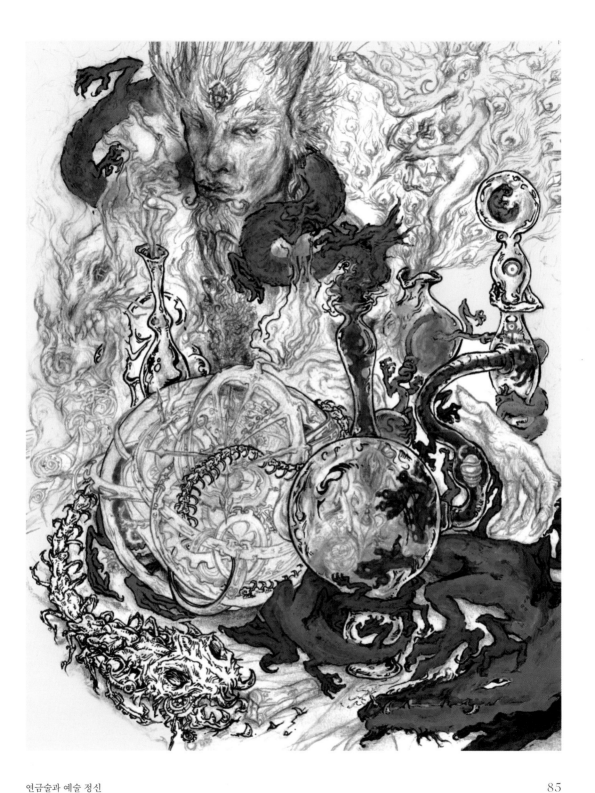

신적 존재들

HIGHER BEINGS

그림은 예비 드로잉 없이 엄청난 힘으로,
나를 통해 곧장 모습을 드러냈다.
나는 무엇을 그리게 될지 전혀 알 수 없었지만
붓 터치 단 하나도 고치지 않고 확신에 차
빠르게 작업했다.

— 힐마 아프 클린트

수천 년간 축적된 종교적 도상, 신을 찬양하는 미술품과 유물로 채워진 전 세계의 미술관을 보노라면 인간이 신성한 존재와의 관계에 한없이 압도되고 두려워하는 동시에 조금이나마 관심도 있음을 알 수 있다.

과거를 돌아보면 역사의 연표 속 다양한 지점에서 고대 문화들이 각자의 방식으로 상상한 신과 여신의 모습을 수없이 만나게 되며, 이는 인간의 욕구와 환경, 희망과 위협, 신념과 전통을 반영한다. 시간이 흐르면서 이러한 작품들은 더 발전하고 정교해졌다. 그러므로 우리는 숭고한 신의 이미지를 통해 신성함에 대한 미술가들의 인식과 이해가 어떻게 성장하고 변화하는지 추적할 수 있다. 영웅적인 서사시에 등장하는 신의 초인간적인 개입에서부터, 신의 육체divine corporeality가 삽화, 조각, 회화로서 미학적·철학적 사고의 은유가 된 것, 그리고 또 문화와 사회에서의 복잡한 종교적 역할에 이르기까지.

인간의 인식 및 상상력과 신의 관계를 고찰하기 위해 이러한 작품들을 연구하면서, 종교적·철학적인 질문들이 어떻게 다양한 신비주의 운동과 조직을 탄생시켰는지에 대해서도 살펴볼 수 있다.

신의 본질은 무엇이며, 어떻게 하면 신과 가장 친밀한 관계를 맺을 수 있는가? 우리 내면에 신성한 불꽃이 감춰져 있는 것인가? 어떤 방식으로 그러한 소중한 관계에 접근할 수 있는가? 내면의 자기 인식과 이해를 추구하면서 더 고귀한 우주적인 진리를 드러낼 수 있을까? 카발라의 난해한 교리, 헤르메스주의 전통의 체계와 개념, 신지학의 지식과 교리 등은 모두 이러한 문제들을 다룬다. 이와 더불어 이러한 비밀스러운 사고의 영역에서 영감을 받은 미술가들이 있었고, 이들은 신비주의 전통에서 목격한 것을 몽환적인 이미지로 창조했다.

이어지는 장에서 보게 되겠지만, 신 혹은 신적 존재를 소환하려는 오늘날 미술가들은 먼 옛날 저 먼 곳에 살았던 미술가들과 마찬가지로 위에서 말한 강렬한 질문들에 압도되어 있다.

The Ancient of Days
윌리엄 블레이크, 18세기,
양각 에칭에 수채

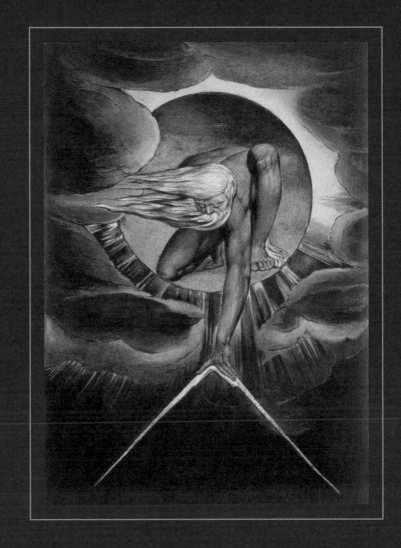

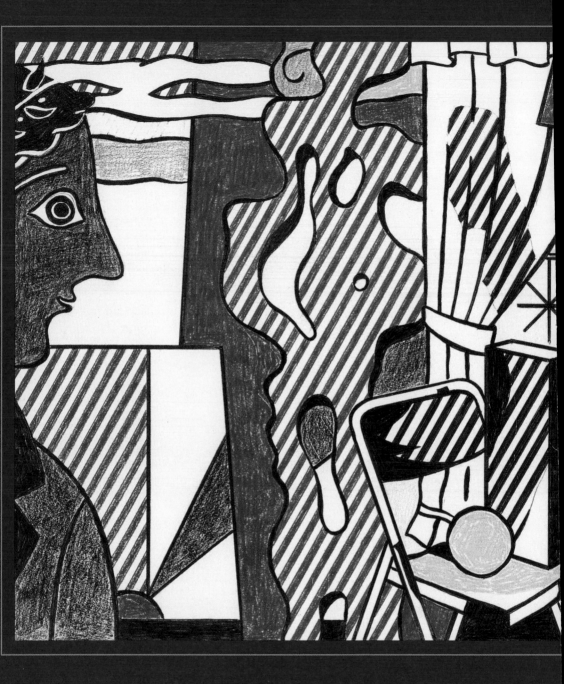

신적 존재들

◀ '우주론' 연구

Study for 'Cosmology
로이 리히텐슈타인, 1978,
종이에 크레용, 색연필, 연

1

신과
불멸의 존재

미술 속
신의 표현

고대세계에서는 삶의 모든 측면에 초자연적인 것들이 깃들어 있었다. 그것은 이상하고 불가해하며 보이지 않는 우주의 힘을 설명할 수 있는 유일한 방법이었기 때문이다. 먼 옛날 사람들은 돌발적이고 예외적인 사건들을 전지전능하고 교활한 데다 제멋대로인 신의 섭리와 행동 탓으로 돌림으로써 자신이 살고 있는 세상의 혼돈을 이해하기 시작했다.

최초의 신들은 처음부터 빛과 어둠, 탄생과 죽음, 남성과 여성 등 근본적인 자연의 힘과 연관되었다. 이러한 초기의 신과 섭리는 인간이 자신을 둘러싼 세계를 이해하는 데 대단히 중요했다. 사회가 발전할수록 신적 존재들은 점차 포괄적인 개념과 신념을 상징하고 자연의 위력과 인간의 감정을 우의적으로 표현했다. 과거의 신들은 진화하여 새로운 모습으로 나타났고, 새로운 신들은 새로운 개념들을 상징했다. 사회가 발전함에 따라 신 역시 늘어났다. 이 복잡한 신화적인 존재들은 다양한 상황을 이끌어내고 판단했으며, 신적 존재에 대한 사회적 믿음은 인간의 조건을 구성하는 열정, 야망, 탐욕, 고통에 해답을 제시하고 전후사정을 설명했다.

각 문화권들은 저마다의 욕구와 환경, 신념과 전통을 반영하며 다양한 방식으로 신을 시각화했다. 그러한 이미지는 신의 본성을 정의하거나 신에게 바치는 의식과 예배를 묘사하여 영적인 세계를 보여주려는 의도를 담고 있다. 많은 경우에 시각적 이미지와 오브제는 신의 세계와 인간의 소통을 돕는다. 양식적·도상학적·서사적·제례적 양상은 문화에 따라 엄청나게 다르고 고를 수 있는 신은 어마어마하게 많다.

신은 대부분 동물이나 동물 형상의 상징물을 지닌 존재(고대 이집트에서 신은 종종 반인반수로 그려졌다)로 표현되었다. 인간을 능가하는 신체 능력을 갖춘 특정 동물이 어떻게 하늘, 땅, 바다의 신과 긴밀하게 연관되었다고 여겨졌는지는 쉽게 알 수 있다. 그렇다고 해서 신을 매나 고양이, 혹은 자칼로 생각했다는 것은 아니다. 그러한 동물이 신의 어떤 특성을 묘사하는 역할을 했다는 의미다. 한편, 초인간적인 존재로 묘사되는 신도 있었다. 예를 들어 힌두교의 여신 칼리Kali처럼 여러 개의 팔이 달린 기이한 모습은 신이 지닌 엄청난 힘을 강조한다. 또한 머리가 셋 달린 그리스의 헤카테 여신Hekate 역시 각 머리가 그녀의 다양한 기질 혹은 초승달, 반달, 보름달을 상징한다고 전해진다.

분명 현대 시각예술에서 신들은 관대하고 뭐랄까 굉장히… 인간적으로 그려진다. 신체의 일부가 동물인 것도 아니고 팔다리가 여러 개 달린 것도 아닌, 그저 신의 본질이 드로잉이나 유화, 조각을 통해 연약한 인간의 형상으로 표현되었으며, 인간을 떠올릴 수밖에 없도록 신들의 정복과 승리, 실패를 보여준다. 결론적으로 우리가 소중히 여기고 탄복하며 바

▲ 아폴론을 깨우는
디아나

Diana awakening Apollo
칼 버틀링, 1910,
캔버스에 유채

칼 버틀링(1835–1918)이 그린 〈아폴론을 깨우는 디아나〉에서,
디아나는 달그림자 속에서 모습을 드러내고 있고 달빛은
아래에 있는 오빠 아폴론에게 부드럽게 떨어진다.
델로스섬에서 빛의 신 아폴론의 쌍둥이 동생으로 태어난
디아나는 사냥, 숲, 아이들, 탄생, 다산, 순결, 달, 야생동물의
여신으로 숭배되었다.

▸ 사냥의 여신, 디아나

Diana, Goddess of the Hunt
빌렘 반 미리스, 1686. 패널에 유채

화가, 조각가, 에칭 화가였던 빌렘 반
미리스(1662–1747)의 그림은 수요가
아주 많았다. 이 작품은 그가 스물네
살이던 1686년에 제작된 것이다.
그림 속 여성은 사냥의 여신 디아나로
추정된다. 중요한 상징물인 반달은
없지만 디아나는 앞쪽 바위에 놓인
화살통에서 꺼낸 화살을 들고 있다.

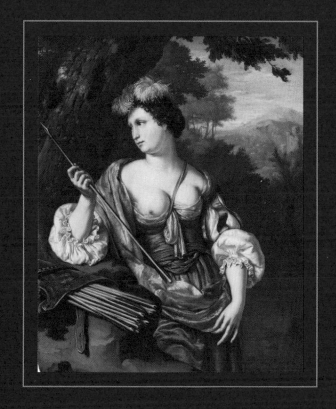

라보는 미술 속의 신은 우리와 똑같이 생겼고 그러
한 작품에서 다루어진 주제와 모티프는 인간 본성의
방대한 드라마를 묘사한다.

프랑스의 상징주의 화가 오딜롱 르동은 빛과 시
詩의 신, 아폴론이 모는 태양 마차 모티프에 매료되
어 30점 이상을 그렸다. 앤 맥코이는 〈패치 오하라
를 위한 오시리스〉(p.100)에서 이집트 신화와 오시
리스Osiris의 부활을 통해 환생과 거듭남을 탐구한
다. 프로카쉬 카르마카르는 힌두교 여신 칼리를 전
통적인 자세, 즉 검을 높이 들어 올리고 격노로 몸을
떨고 있는 무시무시한 수호자로 묘사했다. 욕망, 갈
망, 분노, 슬픔, 연민 등은 과거의 우리 조상들에게

그러했듯 현대의 미술가에게도 영감을 주고 영향을
미치는 영구적인 주제다.

오늘날 미술관에서 그림이나 조각상 혹은 수백
년 전의 제단포나 토템을 볼 때, 우리는 모든 신앙
체계의 탄생에서 인간이 한 역할과 더불어 이 사물
들의 창조자(물론, 창조는 그 자체로 신의 불꽃이다)에 대
해서도 생각한다. 결론적으로 신이 인간을 창조했는
가, 아니면 실은 인간이 신을 창조한 것인가? 인간
이외의 강력한 힘이 세상을 통제한다는 고대의 믿음
이 반영된 신성한 존재의 이미지들은 처음 해석되었
던 천 년 전 만큼이나 오늘날에도 여전히 흥미롭다.

▶ **관음**

Kuan-yin, 觀音
니콜라스 레리흐,
1933, 캔버스에
템페라

러시아의 저명한 화가 니콜라스
레리흐(1874-1947)는 저술가,
고고학자, 신지학자, 철학자이면서 세
번이나 노벨 평화상 후보로 선정된
유명 인사였다. 그는 방대한 작품을
남겼다. 수천 점에 달하는 그의
작품은 전 세계 미술관에 흩어져
있다. 레리흐의 초기작에는 기독교
이전, 고대 러시아의 영광이
반영되었다. 그러나 점차 동양의
영성을 탐구하면서 후기작에는
인도와 동양의 소재들이 점점 자주
등장했다.

신적 존재들

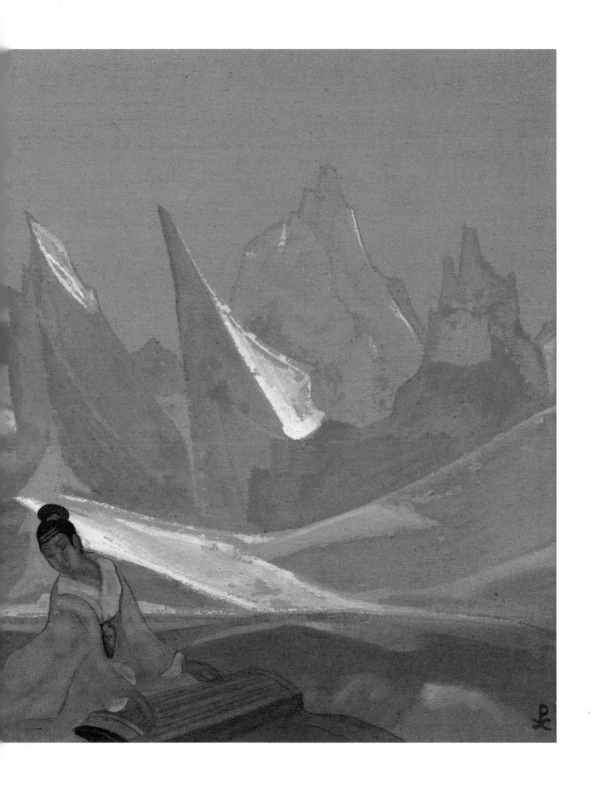

▼ 하토르-호루스

Hathor-Horus
오리엘 디페네스트레이트–
배스큘, 2013.

다작의 화가이며 소리 예술가인 오리엘 디페네스트레이트–배스큘은 시, 미술, 음악, 연극, 마법, 연금술, 자기변형 등 다양한 매체로 창작한다. 그는 이 그림에서 세트와의 대결 이후에 이시스가 호루스의 눈알을 뽑은 이야기가 실린 고대 이집트의 「호루스와 세트의 대결*The Contendings of Horus and Seth*」(『체스터 비티 파피루스*Chester Beatty Papyri*』 수록)을 언급한다. 호루스의 눈알이 떨어진 진흙에서 연꽃이 피어났고 가젤이 그것을 먹는다.

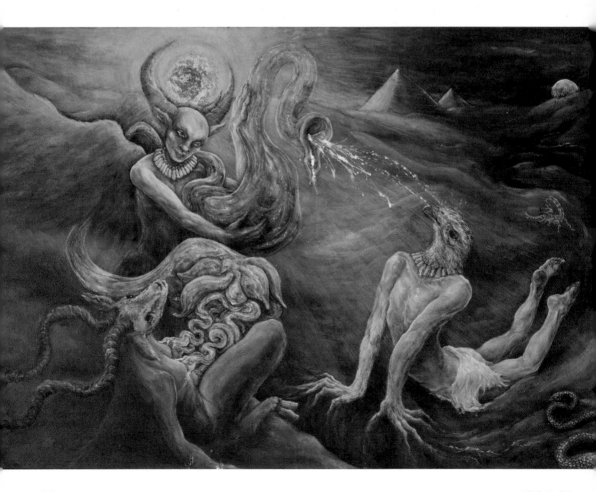

신적 존재들

▼ 헤카테

Hekate
막시밀리안 피르너, 1901,
종이에 파스텔

'구불거리는 선의 탁월함'과 '지나치게 정교한 신비주의자'(꼭 나쁜 의미는
아니다)로 묘사되는 체코 출신의 화가 막시밀리안 피르너(1853–1924)는 고대
신화와 그 기괴함을 주로 탐구했다. 달빛 아래 세 개의 얼굴을 가진 그리스
여신 헤카테를 보여주는 이 우울한 그림은 이를 매우 효과적으로 표현한다.

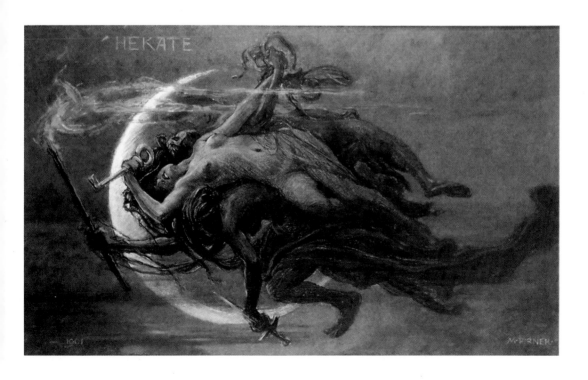

▶ 패치 오하라를 위한 오시리스

Osiris for Patsy O'Hara
앤 맥코이, 1981,
캔버스에 종이와 연필

화가 앤 맥코이는 이렇게 말한다.
"부활은 내 그림에서 반복되는
테마다 … 개개인의 삶에서는
소멸과 패배의 시간을 보낸
후에야 내면의 정신적인 힘이
되살아난다. 무덤은 첫 번째
단계. 그리스도는 오시리스처럼
무덤에서 부활하신다. 이집트
종교는 신의 부활과 재생, 그리고
그 과정에서 여성의 역할을 담는
원형이었다."

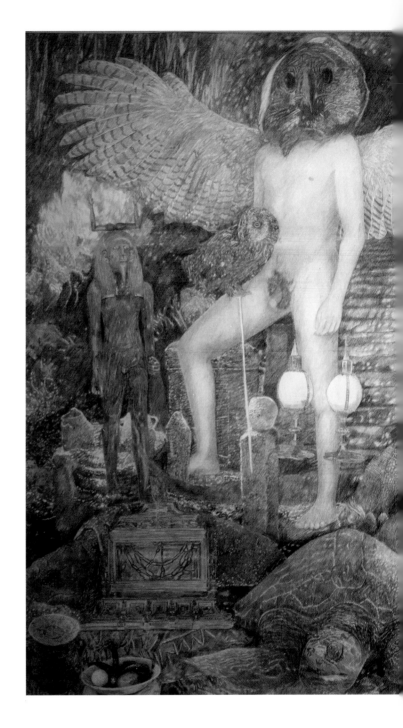

신적 존재들

▲ 사두 이륜마차

Quadrige
오딜롱 르동, 1910, 캔버스에 유채

오딜롱 르동(1840~1916)은 프랑스 상징주의
화가다. 그의 그림은 신비와 악몽을 연상시킨다.
1878년에 파리 만국박람회를 방문한 르동은
귀스타브 모로(1826~98)가 천장을 장식하기 위해
그린 거대한 수채화 습작 〈쌍두 사륜마차〉에
압도되었다. 말년에 르동은 신화 속 아폴론의
태양 마차를 주제로 그렸고, 모로의 그림을
강하게 연상시키는 다양한 버전의 작품을
선보였다.

▶ 가정의 수호신

The Household Gods
존 윌리엄 워터하우스, 1880, 캔버스에 유채

존 윌리엄 워터하우스(1849~1917)는
고전적 · 역사적 · 문학적 주제를 비롯해 라파엘
전파와 연관된 테마, 특히 비극적이거나 강렬한 팜
파탈을 탐구한 영국의 화가다. 그러나 〈가정의
수호신〉은 그러한 극적 효과 없이 고요하게 빛나는
제례와 숭배의 순간을 그린다. 두 명의 여성이
로마신화 속 가정의 수호신 라레스Lares에게 제물을
새로 바치고 있다.

신적 존재들

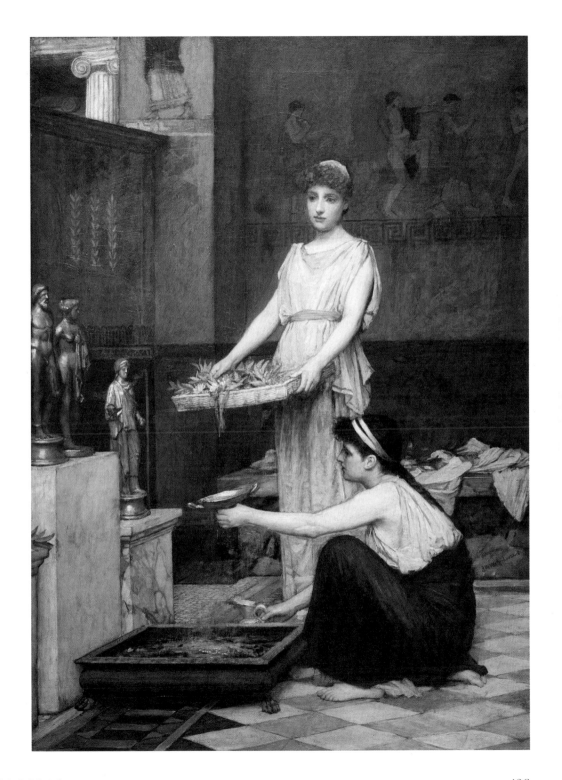

◀ **어둠의 신들**

Die Dunklen Götter
막스 에른스트, 1957, 캔버스에 유채

초현실주의자 막스 에른스트(1891–1976)는
공식적인 교육을 받은 화가가 아니었다.
그러나 그는 실험적인 자세로 사물에 종이를
대고 연필로 문질러 이미지를 얻는
프로타주frottage 기법을 창안했다.
그림자에서 나오는 단순한 선과 형태를
묘사한 이 으스스한 작품에서 볼 수 있듯
에른스트는 연금술과 신비주의에서 영감을
얻었다.

▲ **토템**

Totem
위프레도 램, 1973, 캔버스에 유채

위프레도 램(1902–82)은 쿠바에서 태어났다. 그는 모더니즘
미학과 아프리카계 쿠바인의 이미지를 인용해 사회적 불평등,
영성, 부활 등을 다룬 독특한 대형 회화로 가장 유명하다. 램은
유럽 이외 지역의 미술을 향한 고정관념에 도전했고
식민주의의 영향을 고찰했다. 고향 쿠바의 기이하고 푸르른
자연은 아주 어린 시절부터 그에게 큰 영향을 미쳤다. 다섯 살
때 그는 침실 벽에 비친 날아다니는 박쥐의 으스스한 그림자에
소스라치게 놀랐다. 훗날 램은 이 사건으로 다른 차원의 존재를
처음 자각했다고 회고했다.

Artemis
캐리 앤 바드, 2015,
패널에 유채와 근박

캐리 앤 바드(1974–)는 현대미술가다.
그녀의 작품은 미술사와 상호작용을 하며
밀접하게 연관되어 있다. 그녀는 신성한
여성들과 강하게 연결되어 있으며 다양한
해석이 가능한 우의적인 그림을 자전적인
관점으로 그린다. 그녀는 고대부터
현대까지 이와 관련한 걸작들과
대화하면서 작업하고, 그러한 걸작들을
초현실적인 서사에 녹여낸다.
〈아르테미스〉에서 초승달 모티프와
화살촉 모양의 형상들이 반복되는 것을
확인할 수 있다. 이 두 가지는 아르테미스
여신과 흔히 연결되는 상징이다.

▲ 지장, 아이들의 신

Jizō(地藏), the children's god
에벌린 폴, 1925, 『신화들*The Book of Myths*』
(에이미 크루즈, 1925) 중, 채색 석판화

에벌린 모드 블랑슈 폴(1883–1963)은 중세 채색화를 모사한 삽화를 비롯해
책의 삽화로 유명하다. 고딕, 아르누보, 미술 공예 운동, 라파엘 전파
화가였던 단테 가브리엘 로세티(폴에게 중대한 영향을 미친 인물 중 한 명) 등
다양한 요소들이 그녀에게 영향을 미쳤다. 이 삽화의 출처는 『신화들』이다.
일본 문화에서 지장보살은 아이들의 수호자이며 태어나지 못한 아이와
죽은 아이의 수호성인이다.

2

예술적 영감의 원천,
카발라

카발라Kabbalah(Kabalah, Cabala, Qabala라고도 한다)는 신의 본질과 관련되어 비밀스럽게 전해지는 유대교 교리이자 신비주의 전통이며, 유한함과 현세적인 것, 그리고 무한함과 신성한 것의 관계를 설명한다. 카발라 신비주의자들은 경전이나 체험, 상황이 흘러가는 방식 모두 신이 행한 불가사의라고 믿는다. 그들은 참된 지식으로 이런 신비한 과정을 이해할 수 있다고 생각하며, 지식을 통해 신과 가장 친밀한 관계에 이를 수 있다고 믿는다. 이런 욕망이 유독 강했던 이유는 그들이 신과 인간의 동질성을 믿었기 때문이다. 모든 이의 영혼에는 발현되기만을 기다리는 신성이 숨어 있다는 것이다.

알렉산더 골린은 저서 『미술과 건축에서의 카발라Kabbalah in Art and Architecture』에서, 카발라가 중요한 미술작품과 건축에 영감을 주거나 그러한 것들로 예증되는 것들의 원천이라고 말하며, 비밀스러운 유대교 신비주의가 현대미술에서 한 자리를 차지할 자격이 충분하다고 주장한다. 갤러리에서 미술의 기본 지식이나 카발라의 심오한 신비를 모르는 채로 카발라 개념이 담긴 미술품을 대충 훑어만 봐도 풍부한 상징적 이미지와 표상이 모습을 드러낼 것이다. 물론 카발라의 기원과 통찰에 관해 더 많이 알고 싶다는 강한 욕구도 생길 수 있다.

적어도 3500년 전으로 거슬러 올라가는 단어 '카발라Kabbalah'는 '받는다'라는 의미의 히브리어 어근 'QBL'에서 유래했으며, 비밀 지식이 구전으로 전달되는 것을 의미한다. 나중에는 암호로 전달되면서 거의 오컬트 과학occult science에 가까워졌다. 카발라의 비밀은 '아브라함 시대 이래로' 자손에게 전해졌고, 토라Torah(모든 유대교의 법과 관습의 토대가 되는 모세오경의 교리)의 신비주의적 해석들을 모은 조하르Zohar에서 정점에 달했다. 조하르는 카발라의 토대로 여겨진다. 중세 아람어와 중세 히브리어로 집필된 조하르는 카발라 신비주의자들이 신과 더 높은 수준의 결합에 도달하는 것을 돕고 그들의 영적인 여행을 안내한다. 토라와 그 히브리어 단어, 문자는 카발라에서 신과 동일시된다. 따라서 토라의 단어들에 숨겨져 있는 의미를 연구하여 밝히고 이해하는 것이 구도자의 신성한 목표였다.

카발라의 가장 중요한 상징물은 생명의 나무Tree of Life다. 그것은 자연의 모든 순리에서 궁극적인 창조를 상징한다. 생명의 나무는 1부터 10까지 숫자를 의미하는 열 개의 구sphere와 히브리어 알파벳 스물두 자에 해당하는 스물두 개의 길path로 구성되며, 두 가지 요소가 한데 모여 카발라의 초기 경전 『세페르 예치라Sepher Yetzirah』(창조의 서)에 나오는 지혜의 경로 서른두 개를 형성한다. 중요한 개념인 열 개의 숫자는 창조 이전의 우주를 숫자로 설명한 것이다. 1은 '끝the point'을 나타내고 10은 물질계에서 완전한 자기 인식에 도달한 상태다. 히브리어 알파벳 22자는 신이 소리를 통해 점진적으로 물리적 우주를 이루어가는 수단으로 간주된다.

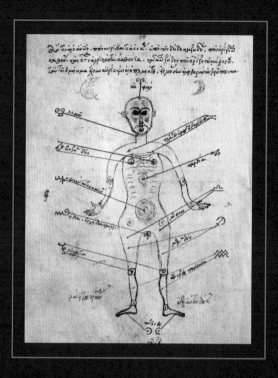

카발라 전통에는 수에 대한 상징적인 분류가 하나 더 존재한다. 바로 실재의 네 단계 혹은 네 개의 세계로, 순수한 개념의 원형적 세계 '아칠루트Atziluth'와 보편적인 관념의 모든 패턴을 담고 있는 창조적 세계 '브리아Briah', 개별 설계의 세부 내용인 형성의 세계 '예치라Yetzirah' 그리고 실체로 나타나는 물질의 세계 '아시아Assiah'로 나뉜다.

카발라가 유럽의 밀교로 좀 더 광범위하게 발전한 것은 르네상스 시대부터였다. 이때 이러한 유대교 원전들은 허브리어를 연구한 기독교 학자, 그리고 유대교 원전을 '고대의 보편적인 지혜'로 해석하며 관련 전통들을 유대교 카발라와는 별개로 채택한 헤르메스주의 신비주의자 들에 의해 연구되고 번역되었다. 이는 결국 또 다른 신학 및 종교적 전통, 그리고 16-17세기의 장미십자회Rosicrucianism(이 단체의 선언서에 관해서는 여기서 자세하게 설명하지 않겠지만 카발라를 언급한다) 같은 신비주의적 단체들과 통합되었고, 19세기 주술사 엘리파스 레비의 저서로 대중화되었으며 황금여명회Hermetic Order of the Golden Dawn의 주요한 상징 언어가 되었다.

미술, 건축과 연결될 때 카발라는 은유와 의미로 가득 채워지며, 그러한 이미지의 대다수는 천상의 영역을 추상적인 동시에 매우 직접적으로 묘사한다. 조하르는 '빛과 어둠의 시詩이자 색채와 물질의 무지개'이기 때문이다. 빛, 공간, 기하학적 구조로 표현된 카발라의 창조 개념은 많은 예술가에게 영감과 계시를 주고 중대한 영향을 미쳤으며, 인류의 문명에 흔적을 남겼다.

PORTAE LVCIS

Hęc est porta Tetragrāmaton iusti intrabūt peam.

זה השער לל יהור צדיקים יבאו בו

▲ 세피로스(생명의 나무)를 들고 있는
유대교 카발라 신비주의자

Jewish cabbalist holding a sephiroth
『마법의 역사*History of Magic*』(19세기 말)에 사용된
『빛의 문*Portae Lucis*』(파울 리치우스, 1516) 삽화 사본, 동판화

예술적 영감의 원천, 카발라

◀ **인간의 타락 이전 에덴동산의
상징 다이어그램**

*Symbolic diagram of the Garden
of Eden before the Fall of Man*
엘리자베스 버넷, c.1892,
종이에 유색 잉크

엘리자베스 버넷(1852–1921)은
황금여명회의 공동 창립자이자
의식마법사ceremonial magician였던
윌리엄 윈 웨스트콧의 아내다. 그녀가
그린 이 작품은 황금여명회 전통에서
입문의 첫 단계인 '인간의 타락 이전
에덴동산'을 묘사한다. 신입회원에게
제공된 이 다이어그램은 원시적 순수성과
무지의 행복을 상징한다.

▲ **기하학적 카발라 신비주의 삽화**

Geometric cabbalistic illustrations
『카발라Cabala』(c.1700) 중

맨리 파머 홀(1901–90)은 캐나다 출신의 저술가, 강연자이자
신비주의와 오컬트 분야의 연구자였다. 그를 유명하게 만든 건 그의
연구를 집대성한 저서 『모든 시대의 신비한 가르침The Secret Teachings
of All Ages』(1928)일 것이다. 그림에 나오는 기하학적 신비주의 삽화들은
연금술, 헤르메스주의, 장미십자회, 프리메이슨의 석공예를 상세히
설명하는 234개의 필사본 모음에 속한다.

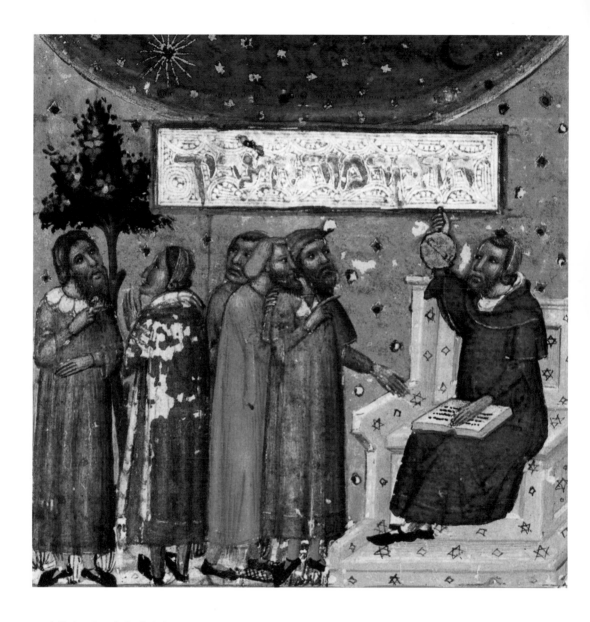

▲ 카발라, 마스터와 제자들

Cabala, Master and Students
마이모니데스의 교리서(14세기) 중

모세스 마이모니데스(1135~1204, 본명 모세스 벤 마이몬)는 중세
유대주의의 가장 중요한 지식인으로, 세파르디(이베리아 반도의
유대인) 철학자이자 법학자, 의사였으며 중세의 가장 영향력 있는
토라 학자로 여겨졌다. 그의 풍부한 저작들은 유대 학문의 초석을
이룬다.

▲ **카발라 마법의 이스라엘**

Cabbalistic Magic Israel
모셰 카스텔, 1953,
캔버스에 유채

모셰 카스텔(1909–91)은 이스라엘의 미술가다. 그의 작품들은 고대 히브리어와 아랍어 문자들, 그리고 중동의 고고학적 유물에서 유래했다. 세파르디의 삶을 묘사한 것이 특징인 그의 작업은 서로 전혀 다른 두 개의 양식으로 분류된다. 하나는 금속성 도료로 장식한 선명한 채색 판화이고 다른 하나는 강렬한 추상 수채화다.

◂ 카발라를 공부하는 랍비

Rabbi studying Kabbalah
도라 홀잔들러, 2008, 캔버스에 유채

화가 도라 홀잔들러(1928–2015)가 그리는
작품의 중심은 가족과 의식ritual이다. 그녀는
폴란드 난민 가정에서 태어났다. 노르망디
위탁 가정에서 성장한 그녀는 영국에서
전쟁을 겪었고 그녀의 대가족 중 여럿이
아우슈비츠에서 희생되었다. 그녀의 어린
시절 기억과 유대인 혈통은 작품에 녹아들어
있다. 불교 신앙도 마찬가지다. '이제 나는
내가 유대인 불교 신자라는 것을 진심으로
즐길 수 있다'고 말했다고 전해진다.
인간애를 향한 찬탄과 명상으로 풍부한
그녀의 단순하고도 항구적인 작품 속에서,
세속성과 성스러움 모두 핵심적인 역할을
한다.

▸ 쇼파르의 100가지 음

100 Sounds of the Shofar
아브라함 레벤탈, 연대 미상

기도, 유대교 신비주의, 현대미술은 이스라엘
제파트 지역의 화가 아브라함 레벤탈(1969–)
의 독특한 작품에 결합되어 있다. 〈쇼파르의
100가지 음〉은 유대교의 나팔절(로쉬
하샤나Rosh Hashanah)에 금관악기 쇼파르로
연주하는 100가지 음을 나타내는 명상
지도다. 각각의 음은 인간 의식의 특정한
측면과 일치한다. 카발라는 고대부터 입으로
불어서 냈던 음이 자아내는 패턴의 심오한
영적 의미를 탐구한다. 연속되는 각 음은
사랑과 영적 깨달음의 더 깊은 단계들을
상징한다.

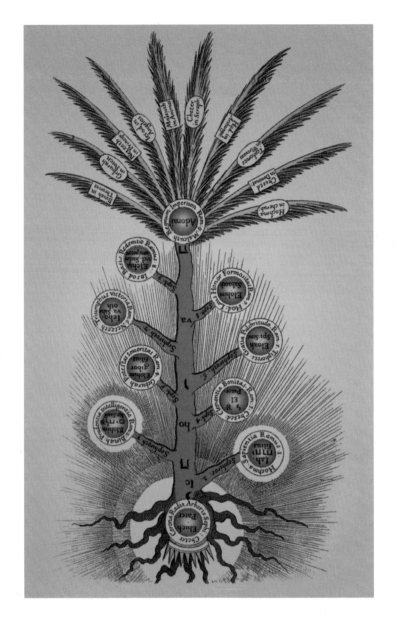

▶ ## 무(無)와
절대자의 상징

*Symbol of the Nothing
and the All Absolute*
연대 미상

카발라 신비주의 상징은 확정된
의미가 없다는 점에서 흥미로운
난제를 제시한다. 카발라
신비주의 관점에서 이는
아인Ayin(무)과 예슈Yesh(어떤
것/존재)의 역설적인 관계를
상징하는 것으로 보인다. 또 다른
출처는 아인−소프Ein−Sof('무한한
신' 혹은 '끝이 없는')와 관련된
불가사의한 상징이다. 답은
여전히 미스터리로 남아 있다.
그러나 결론적으로 사람들의
감각을 자극하고 호기심을
일깨우는 미술의 숨겨진 의미를
탐구하는 것이 이 책에 나오는
미술의 매우 중요한 본질이다.

▲ **생명의 나무**

Tree of Life
『신성한 철학*philosophia
sacra*』(로버트 플러드,
1626) 중

로버트 플러드(1574–1637)는 영국의 신비주의자이자
철학자, 연금술사, 과학자였다. 삽화가 풍부하게 실린
17세기 과학과 신비주의의 화합을 시도한 저서들을
여러 권 출간했다. 플러드의 『신성한 철학』에서 유대교
신비주의 카발라의 중요한 상징인 생명의 나무
다이어그램을 확인할 수 있다.

신적 존재들

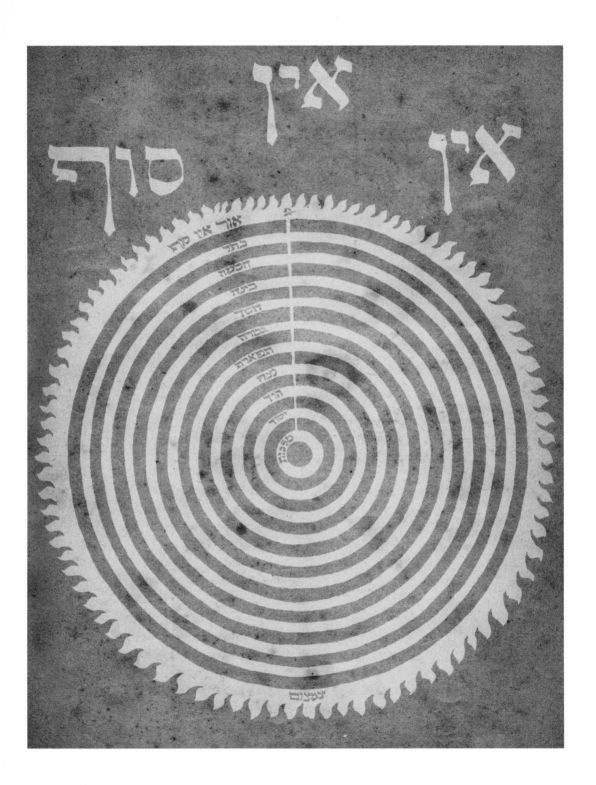

▶ **모두가 저마다의 천상의 돔
아래 서 있다**

*Everyone Stands Under His
Own Dome of Heaven*
안젤름 키퍼, 1970, 접합한 종이에
수채 물감, 구아슈, 흑연

2차 세계대전 마지막 해에
슈바르츠발트의 작은 마을에서
가톨릭 신자로 태어난 화가 안젤름
키퍼(1945–)는 그의 작품에서 그만의
복잡한 우주론과의 통합과 조화를
추구했다. 카발라 신비주의 사상과
체계에 대한 예술적 관심뿐 아니라
독일의 역사와 홀로코스트의 공포를
다룬 키퍼의 작품들은 '확실히
난해하다'는 평을 듣는다.

◀ 카발라 신비주의 회화

Kaballistic Painting
줄리안 슈나벨, 1983,
벨벳에 유채

화가 줄리안 슈나벨(1951–)은 밀랍, 벨벳,
깨진 도기 같은 특이한 재료가 뒤섞인
거대한 작품으로 처음 이름을 알렸다.
게다가 화가로서의 명성을 뛰어넘을 만큼
훌륭한 영화감독이었다. 이러한 사실에도
불구하고 그는 무엇보다 자신이 화가라고
생각하고 왕성하게 활동하고 있다.
슈나벨의 1983년 작 〈카발라 신비주의
회화〉는 증류기 알렘빅alembic과 토라가
놓인 탁자에 앉아 있는 남자를 보여주며,
신약성서와 구약성서에서 나온 이미지를
통합하고 있다.

▶ 아브라함

Abraham
바넷 뉴먼, 1949,
캔버스에 유채

화가이자 이론가 바넷 뉴먼(1905–70)은
뉴욕 화파의 가장 지적인 화가로
거론된다. 뉴욕시립대학교 시티
칼리지에서 철학을 공부한 경험과 정치적
활동은 그의 창작 방식에 큰 영향을
미쳤다. 그에게 미술은 자기 창조의
행위이자 정치적이고 지적이며 개인의
자유에 대한 선언이었다. 보통 키 큰 성인
남성 사이즈와 비슷한 길이의 막대로
묘사되는 뉴먼의 〈아브라함〉은 짙은 색의
'지퍼zip'가 중심에서 벗어나 있는 어두운
그림이다. 작품의 제목 '아브라함'은 뉴먼
자신의 아버지, 그리고 하나님에게
아들을 제물로 바친 구약성서 속 믿음의
아버지 둘 다 연상시킨다.

3

미술에 나타난
신지학 사상

'신의 지혜'를 의미하는 신지학Theosophy은 3세기부터 6세기까지 알렉산드리아 신플라톤주의 철학자들이 영적인 수단을 통해 얻은 경험적 지식을 가리키는 용어로 처음 사용되었다. 시간이 흐르며 서양의 여러 신비주의자와 영적 운동은 그들의 학문에 '신지학'이라는 이름을 붙였고, 1875년 헬레나 페트로브나 블라바츠키와 비슷한 생각을 가진 일군의 사람들이 뉴욕에서 신지학 협회를 창립했다. 이들은 신지학이 종교가 아니라 모든 종교와 철학, 과학의 근간을 이루는 영원한 진리와도 같은 하나의 체계라는 견해를 지지했다. '자신의 내면에서 진리를 찾는 법에 대한 삶의 철학을 제공하여 인간을 속박에서 해방시키는 것'이 이들의 목표였다.

1831년에 러시아의 귀족 가문에서 태어난 블라바츠키는 환영을 보는 심령술사였다고 전해진다. 어릴 때 헤르메스주의 전통에 매료된 그녀는 비밀의 지혜를 찾아 전 세계를 돌아다녔다. 혹자는 그녀가 티베트의 영적 지도자들을 찾아갔다고 하고, 혹자는 그녀의 여정과 경험이 그다지 의욕적이지 않았다고 여긴다(사생아를 출산했고 서커스단에서 일했으며 파리에서 영매로 생계를 유지했다). 논란의 여지가 많은 비범한 성격의 소유자였던 블라바츠키는 오컬트 분야에 크게 기여했으며 현대 오컬트 사상의 원천, 공상적인 심리학자, '역사상 가장 뛰어나고 기발하며 흥미로운 사기꾼' 등 다양한 이름으로 불리곤 했다.

1877년에 블라바츠키는 『베일을 벗은 이시스*Isis Unveiled*』를 출간했다. 이 책은 과학, 종교, 철학이 종합된 그녀의 신지학적 세계관을 담고 있다. 1888년에 출간된 『비경*Secret Doctrine*』은 특히 카르마와 환생 같은 고대 동양의 지혜와 근대의 과학을 화합해야 한다고 주장하며 오컬트 개념에 대한 관심을 근대에 되살린 '중요한 예'였다. 블라바츠키는 인류 영성 역사에 정통했던 인도의 '마하트마mahatmas' 혹은 '위대한 영혼들great souls'이 책의 내용을 알려주었다고 주장했다.

신지학 협회에 따르면, 신지학의 가장 근본적인 가르침은 모든 사람이 '본질적으로 같은 본질에서 나왔으며, 그 본질은 하나(신이든 자연이든, 그것은 무한하고 스스로 존재하며 영원하다)'이기 때문에 정신적·신체적인 기원이 동일하다는 것이다. 그것의 목적은 비교종교학, 철학, 과학의 연구를 권장하고 밝혀지지 않은 자연의 법칙과 인간의 잠재력을 탐구하는 것, 그리고 인종·종교적 신념·성별·계급·피부색의 차별 없이 인류의 보편적인 형제애를 형성하는 것과 관련이 있다.

신지학의 가볍지만 매우 심오한 철학과 교리를 고려하면, 인간을 자유롭게 만드는 사고방식이 예술적 기질과 창의성을 가진 자유분방한 사람과 더 심오한 우주적 진리를 탐구하는 이들에게 특히 매력적으로 다가올지도 모르겠다. 신지학 협회 회원 중에 미술가들이 많았고, 그들 중 다수, 이를테면 바실

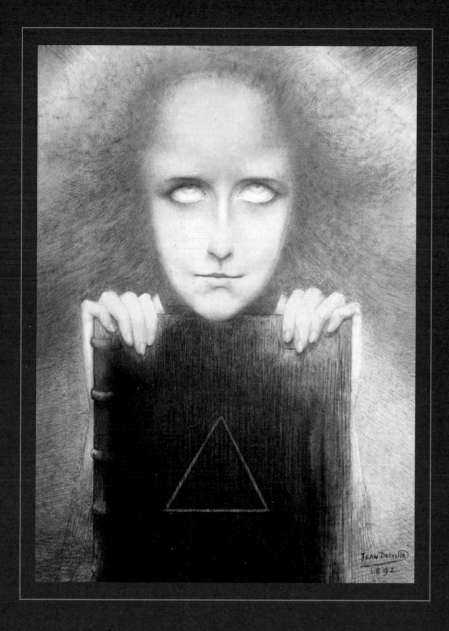

▲ 스튜어트 메릴 부인의 초상

The Portrait of Mrs Stuart Merrill
장 델빌, 1892, 종이에 색연필

장 델빌(1867~1953)은 평생 미술이 더 심오한 종교적 진리를 표현해야 한다고 주장했다. 델빌의 가장 불가사의한 이 작품 속에 나오는 신비한 스튜어트 메릴 부인에 대해서는 간접적으로 전해지는 이야기가 전부지만(이 얼굴은 그의 다른 작품에도 나오는 듯하다), 그녀의 묘한 아름다움에 사로잡힌 화가는 오래도록 기억에 남을 만큼 세속을 초월한 그녀의 시선과 극적인 에너지를 초상화 속에 영원히 남겨두었다.

신적 존재들

▶ 크리슈나무르티

Krishnamurti
에밀 앙투안 부르델, 1927,
종이에 구아슈

수많은 작품을 남긴 영향력 있는 프랑스
조각가 에밀 앙투안 부르델(1861–1929)은
오귀스트 로댕(1840–1917)의 제자였으며
아르데코art deco 운동의 주요
인물이었다. 인도의 영적 지도자이며
철학자인 지두 크리슈나무르티(신지학
협회는 그를 미륵불의 화신으로 여긴다)의
초상은 부르델의 기억에서 나온 것이다.
훗날 크리슈나무르티가 모든
종교적·철학적·문화적 규율과
실천에서의 해방을 선언하고, 신지학 및
신지학 협회와 관계를 끊었다는 점이
흥미롭다.

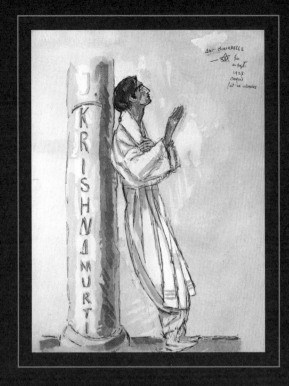

리 칸딘스키, 피에트 몬드리안, 힐마 아프 클린트 등
은 현대 추상미술의 창시자로 여겨지기 때문에 이
런 식의 가정은 틀리지 않을 것이다. 물질만능주의
시대인 20세기 초에 미술가들이 정신성에 주목하는
것은 필연적이었고, 신지학적 관점은 그들의 신념에
근본적인 토대가 되었다. 그들은 신지학적 관점으로
자연계 너머에 있는 초자연적인 세계를 볼 수 있다
고 믿었다. 전달자로서 그들은 두 세계 사이에 서 있
었고, 이러한 지식을 전달하는 것이 미술의 목표였
다. 블라바츠키는 이들에 관해 다음과 같이 썼다.

> 헨리 데이비드 소로는 하루의 빛깔을 바꿔주고
> 만나는 사람들에게 아름다운 하루를 선사할 수
> 있는 사람들, 즉 삶의 미술가들이 있다고 말했다.

> 다른 모든 예술에서처럼 삶을 신성하게 만드는
> 삶의 대가, 명인이 있다. 우리가 살아가는 환경에
> 영향을 미치는 이것이야말로 가장 위대한 예술이
> 아닌가? 생명의 숨을 그리는 모든 이들이 세상의
> 관념적이고 도덕적인 분위기에 영향을 미치고
> 자신과 관련이 있는 이들의 하루를 채색하는
> 데 도움을 준다는 사실을 기억하는 순간, 가장
> 중요한 것이 바로 눈앞에 보인다.

아마도 그녀는 이 글을 즉흥적인 사색으로 쓴 것
같지만, 나는 말 그대로 '삶을 신성하게 만드는' 심
오한 진리와 우주의 지식을 전달하는 창의적인 예술
가들을 향한 찬사라고 해석하고 싶다.

진화

Evolution
피에트 몬드리안, 1911,
젠메스네 휴재

영향력 있는 화가 피터르 코르넬리스 '피에트' 몬드리안은 1909년에 신지학 협회 네덜란드 지부의 회원이 되었다. 이후에 나온 그의 작품은 대부분 신지학적 탐구에 영감을 받았다. 신비한 삼각형, 육각형, 다윗의 별Star of David이 나오는 세폭화 〈진화〉는 몬드리안이 계속해서 상징주의 미술을 실험하고 있던 시기에 제작했다. 왼쪽에서 오른쪽으로 읽어야 하는 이 작품은 신지학의 일반적인 개념, 즉 물질적인 것에서 정신적인 것으로의 진화를 표현한다.

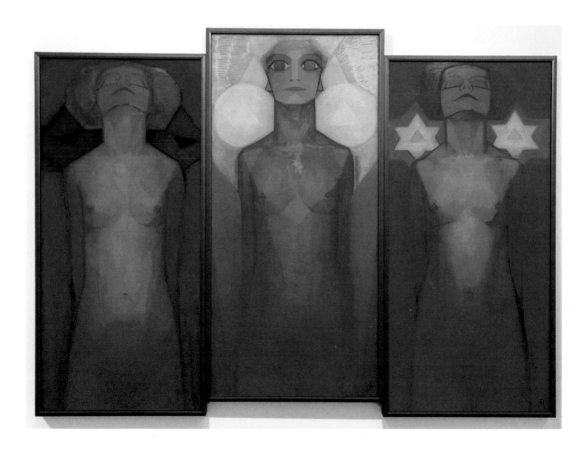

신적 존재들

▶ 음악

Music
루이지 루솔로, 1911

루이지 카를로 필리포
루솔로(1885–1947)는 이탈리아의
미래주의 화가이자 작곡가,
실험적인 악기 제작자였다.
그는 선언문 「소음의 예술*The Art
of Noises*」(1913)을 썼고
'인토나루모리Intonarumori'라는
소음 발생기를 설계하고
제작했다. 그가 자신의 음악
이론서에서 신지학을 확실히
언급하지는 않았지만, 학자들은
그와 미래주의 동료 미술가들이
큰 관심을 보였던 19세기 말
프랑스 사상을 통해 신지학
개념들을 흡수했다고 추정한다.
아울러 공감각에 관한 연구들을
통해, 루솔로는 음악이
만들어내는 형태에 관한 신지학
이론 외에도 진동 이론과
음향학을 집중적으로 공부했다.

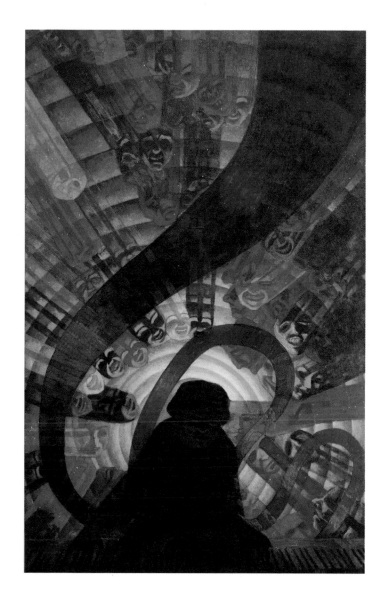

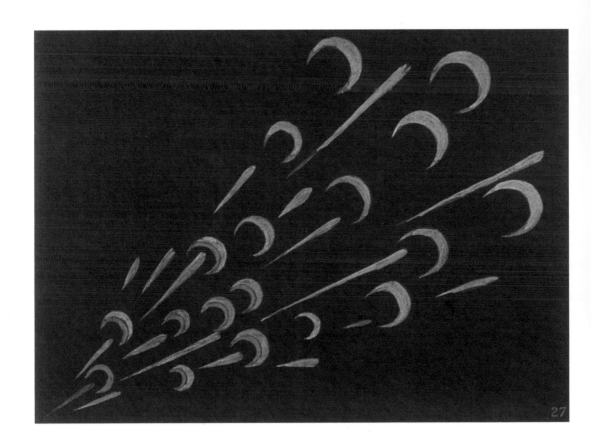

▲ **갑작스러운 공포**

Sudden Fright
『사고-형태Thought-Forms』
(애니 베전트와 C. W. 리드비터,
1905) 중

『사고-형태: 예지력 연구 기록』은 신지학 협회의 회원이었던 A.
베전트(1857-1933)와 C. W. 리드비터(1854-1934)가 편집한 신지학
저서이며 사고, 경험, 감정, 음악의 시각화를 다루고 있다.
'사고-형태' 그림은 화가 존 발리, 프린스, 맥팔레인 등이 그렸다.

신적 존재들

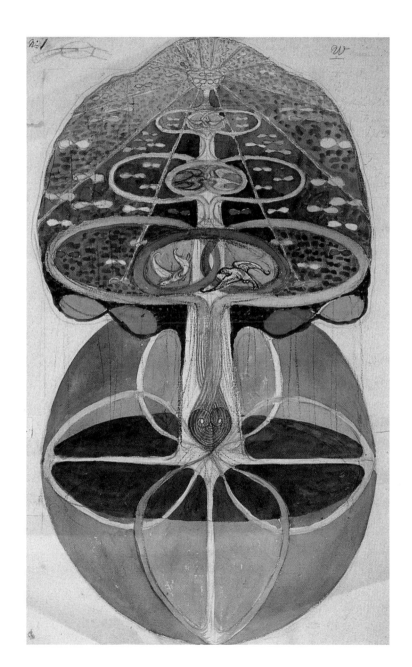

▶ **지식의 나무, No. 1**

Tree of Knowledge, No. 1
힐마 아프 클린트, 1913,
종이에 수채 물감, 구아슈, 흑연,
금속성 도료, 잉크

힐마 아프 클린트는 스웨덴
출신의 화가이자 심령주의자,
구도자였다. 그녀가 보여준
무아경의 그림은 최초의
추상미술 회화로 간주된다.
클린트는 평생 다양한 종교
운동과 철학 운동에
가담했지만, 수년간 그녀와
그녀의 작품에 지대한 영향을
준 것은 신지학이었다.

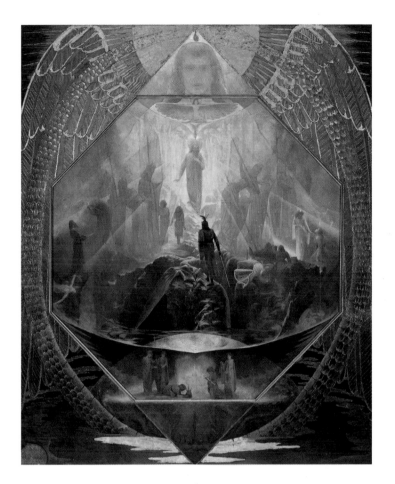

▶ 대령

Oversoul
에밀 비스트람, c.1941,
메이소나이드에 유채

에밀 비스트람(1895~1976)은
모더니즘 회화로 유명한 미국
화가이며 뉴욕, 타오스,
뉴멕시코 등지에서 거주했다.
비스트람은 흥미를 끄는
정신적 · 철학적 · 과학적
전통들을 그림에 투영했다.
신지학을 추종한 비스트람은
'초월적 회화 그룹The
Transcendental Painting Group'을
설립했고, 보편주의와 '만물의
본질적 일자(一者, oneness)'에
관해 글을 썼으며, 〈대령〉 같은
작품에서 그러한 개념들을
다루었다.

▲ 길

The Path
레저널드 W. 마첼,
c.1895, 캔버스에
유채와 젯소

레저널드 W. 마첼(1854~1927)은 〈길〉로 가장 유명한
영국 화가다. 그는 런던에서 헬레나 페트로브나
블라바츠키를 만난 후 신지학 협회에 가입했다. 이후
그의 작품은 신비주의와 상징주의로 나아가기 시작했다.
마첼에 따르면, "이 그림은 인간의 영혼이 완전한 영적
자각으로 나아가는 과정에서 반드시 지나야 하는 길을
의미한다". 이 작품은 캘리포니아주 패서디나에 있는
신지학 협회 본부에 걸려 있다.

신적 존재들

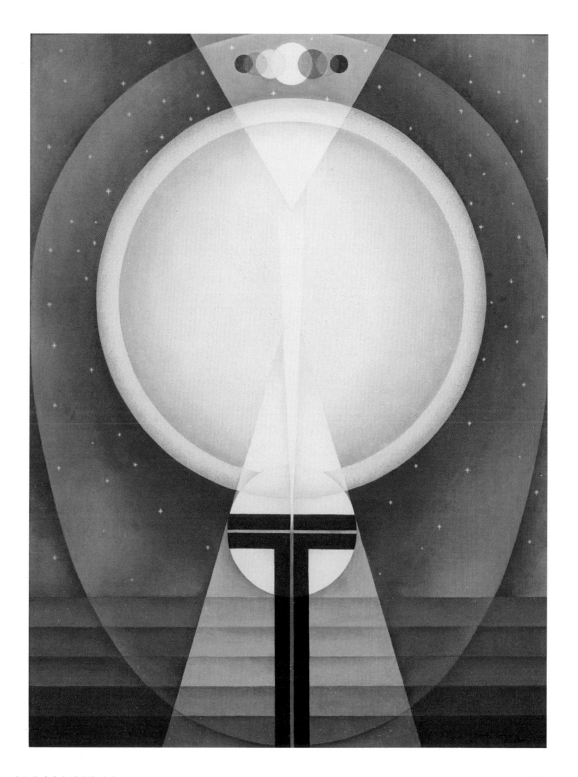

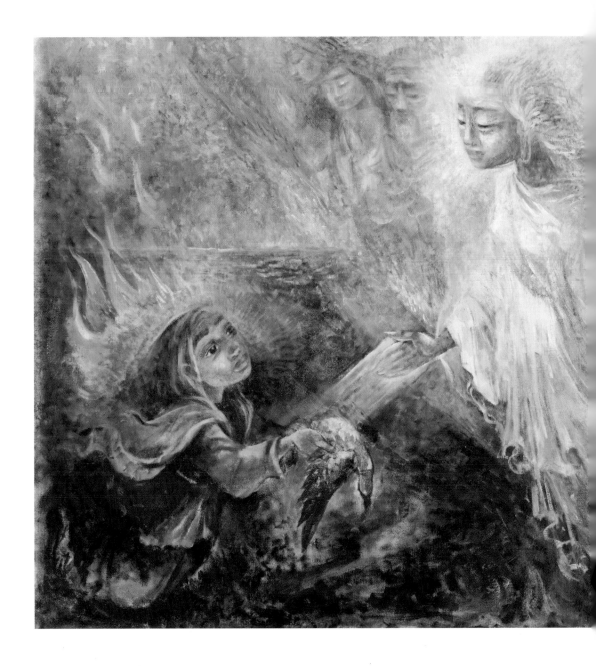

▲ 깨우침

Enlightened
일로나 하리마, 1939,
캔버스에 유채

핀란드의 화가 일로나 하리마(1911-86)는 동양의 미술과 문화에 강하게 이끌렸고 인도와 중국 미술에 특별히 관심이 있었다. 1936년에 그녀는 신지학 협회에 가입하고 힐마 아프 클린트의 권유로 루돌프 슈타이너의 저서들을 읽었다. 나중에는 그러한 것들에 영향을 받은 대형 회화작품을 제작했다.

신적 존재들

▲ 영혼들의 사랑

L'amour des âmes
장 델빌, 1900, 캔버스에
템페라와 유채

신지학 추종자였던 벨기에 화가 장 델빌의 독특한 양식은
이 그림에 사용된 부드러운 곡선, 윤곽선, 미묘한
콘트라스트에서 효과적으로 드러난다. 이 작품은 존재의 완전한
통합과 일체wholeness를 이루기 위해 결합되는 남성과 여성의
에너지를 암시한다.

노란 망토

The Yellow Cape
오딜롱 르동, 1895,
종이에 파스텔

프랑스의 상징주의 화가 오딜롱 르동의 그림은 신비와 악몽을 환기시키는 그림이다. 르동은 에두아르 쉬레 같은 프랑스 저술가의 종교적 혼합주의에 관한 저서와 신지학 저서, 더 나아가 불교와 힌두교의 저술들도 연구했다. 르동은 자신의 작품에 대해 "내 그림은 명확히 정의되지 않으며 영감을 준다. 음악을 들을 때처럼 우리를 모호한 미지의 영역으로 데려간다"고 설명했다.

신적 존재들

산속의 성스러운 탑, 생명의 근원을 가진 네 가지

Heiliger Turm im Gebirge mit den vier Quellen der Lebensströme
멜키오르 레흐트, 1917, 판지에 파스텔

화가이자 출판인인 멜키오르 레흐트(1865–1937)는 유리 그림, 드로잉, 그리고 고딕적인 요소와 아르누보가 결합된 상징적인 양식의 책, 달력, 카탈로그, 장시표, 포스터 디자인으로 가장 잘 알려져 있다. 그는 그림과 저서에서 '중세 독일과 고대 인도의 신비주의 개념'을 통합했다. 가톨릭 신비주의와 신학에 계속 관심이 있었음에도 불구하고 여러 차례 인도 여행을 하면서 심리학과 불교 신비주의(훗날 그의 작품에서 흔히 볼 수 있는 주제)에 더욱 깊이 빠졌다.

미술에 나타난 신지학 사상

▲ 원시의 날개

The Primal Wing
아그네스 펠턴,
1933, 캔버스에 유채

상징주의 화가 아그네스 펠턴(1881–1961)의 깊은 고독, 마음을 어루만지는 부드러운 색채, 신비적 상징주의로 채워진 추상화는 명상과 무아지경의 상태를 거쳐 도달한 창의적인 작품이다. 펠턴은 화가로 활동하는 시간 대부분을 정신없는 미술계 중심에서 멀리 떨어져 살았다. 주류에서 멀어진 삶으로 인해 펠턴의 작품은 생전, 그리고 사후에도 수십 년 동안 비교적 미지의 영역으로 남아 있다.

▶ 우주의 중심

Centre Cosmique
프란티세크 쿠프카,
1932–33,
캔버스에 유채

체코의 화가이자 그래픽 아티스트인 프란티세크 쿠프카(1871–1957)는 초기 추상미술 운동과 오르피즘Orphism의 선구자이며 공동 창시자였다. 원래 영매였던 그는 성인이 되면서 동양의 종교, 점성술, 신지학 등으로 관심 분야를 넓혔다. 그러나 그는 신지학 협회에 가입하지 않았고, 신지학 교리를 전부 받아들인 건 아니었다는 점도 사실이다.

신적 존재들

4

헤르메스주의
전통과 예술

델포이의 그리스 신전 출입문에는 '너 자신을 알라'라는 글귀가 새겨져 있다. 누가 그 말에 반박할 수 있겠는가? 자신을 안다는 것이 참으로 멋진 생각이라는 사실은 아무도 부인할 수 없다. 하지만 우리는 이 말을 했다고 전해지는 철학자에 대해 아는 것에서부터 출발해야 한다. 그는 바로 전설적인 '세 번 위대한 헤르메스', 헤르메스 트리스메기스투스다.

헤르메스 트리스메기스투스는 서양의 비교祕敎 전통에서 중요하게 여겨지며, 그 기원은 이집트의 마법과 저술의 신이었던 토트Thoth까지 거슬러 올라간다. 기원전 332년에 알렉산더 대왕이 이집트를 정복했을 때, 그리스인은 이집트의 신 토트가 그리스의 마법과 저술의 신 헤르메스와 같다는 사실을 알게 되자 새로운 숭배의 대상을 만들었다.

헤르메스 트리스메기스투스는 그리스 마법 파피루스Greek Magical Papyri에서 처음으로 언급되었다. 한 자료에서는 그를 '모든 마법사의 우두머리, 대 헤르메스Hermes the Elder, chief of all magicians'라고 부르고, 또 다른 자료에서는 '세 번 위대한'이라는 수식어로 지칭한다. 이는 헤르메스와 동화된 신 '위대하고 위대하며 위대한 토트Thoth the great, the great, the great'에서 유래한 별칭이었다. 고대 이집트에서는 단어를 세 번 반복하면 최상급이 되기 때문이다.

헤르메티카Hermetica(헤르메스 문서)는 헤르메스 트리스메기스투스가 썼다고 전해지는 저술들이다. 대개 헤르메스 트리스메기스투스라고 간주되는 스승이 제자에게 깨우침을 주는 대화들로 이루어졌다. 이 저술들은 헤르메스주의Hermeticism의 토대를 이룬다. 헤르메티카에서 가장 중요한 문서인 『아스클레피오스Asclepius』와 『코르푸스 헤르메티쿰Corpus Hermeticum』은 신, 우주, 정신, 자연의 철학에 관한 내용을 담고 있다. 더 실용적이거나 기술적이라고 간주되는 일부 문서들은 점성술, 마법, 연금술, 그리고 그것과 관련된 개념을 다루고 있다. 『에메랄드 태블릿Emerald Tablet』역시 원물질prima materia의 비밀과 그 변성을 설명하는 헤르메티카의 신비하고 유명한 문서다. 유럽 연금술사들이 연금술의 토대라고 생각했던 이 문서는 널리 알려진 비술의 격언 '위에서처럼 아래에서도as above, so below'를 가르쳤다. 이 문서에 따르면, 우주의 지혜는 연금술, 점성술, 마술theurgy로 세분된다.

다수의 헤르메스 문서는 중세 서양에서 자취를 감췄다가 르네상스 시대 이탈리아에서 비잔틴 사본Byzantine text으로 재발견되면서 널리 알려졌다. 헤르메티카는 당대 철학자들뿐 아니라 연금술과 근대 마법에 큰 영향을 미치며 르네상스의 사상과 문화 발전을 자극했다. 헤르메스주의는 그 비술의 상당 부분이 1300-1600년대 과학의 발전과 관련 있기 때문에 중요하다. 자연에 영향을 미친다는 헤르메스주의의 개념은 많은 과학자로 하여금 실험을 통해 자연을 시험할 수 있다는 마법(연금술, 점성술)으로 시선을 돌리게 만들었다.

또한 종교적·철학적·비교적 전통으로서 헤르메스주의 개념은 다양한 오컬트 운동과 단체를 낳았다. 장미십자회 신비주의는 15세기까지 거슬러 올라가는 헤르메스주의·기독교 운동 단체였다. 장미십자회는 등급이 높아질수록 더 많은 지식에 접근할 수 있는 체계다. 다시 말해, 해당 단계의 지식을 이해할 수 있다고 간주되면 다음 단계로 올라가는 것이다. 그들의 영적 여정은 세 개의 단계, 즉 철학, 카발라, 그리고 신성한 마법으로 이루어진다. 장미십자회의 상징은 장미(영혼)와 십자가(4대원소)다. 말하자면 기독교의 상징인 십자가가 물질계의 '십자가'(4대원소)에 박힌 인간 영혼의 상징으로 재해석된 것이다.

17세기에 등장한 프리메이슨주의Freemasonry는 오컬트를 향한 관심의 또 다른 예다. 그것은 자칭 '알레고리로 감춰지고 상징에 의해 예시되는 아름다운 도덕체계'이고, 마법을 직접 사용하는 것이 아니라 자세하게 언급한다. 프리메이슨주의 철학의 대다수는 헤르메스주의에 내재된 자기 인식/이해self-knowledge/understanding에서 나왔고, 일부 의식은 연금술에서 발견되는 탄생과 죽음의 순환을 재현한다.

황금여명회는 19세기 말과 20세기 초에 다양한 형태의 주술과 영적 오컬티즘을 실행한 비밀 결사였다. 이 단체는 20세기 서양 헤르메스주의에 가장 많은 영향을 미친 것으로 알려져 있다. 황금여명회의 체계는 프리메이슨 로지Masonic Lodge와 유사한 위계질서에 기반을 두고 있지만, 여성이 남성과 동등하게 받아들여진다는 차이가 있다.

프리메이슨 로지의 신입 회원 교육에 사용된 트레이싱 보드, 황금여명회의 다양하고 신비한 상징과 상형문자, 필라 제타 같은 현대미술가들이 활용한 더욱 추상적인 상징과 형이상학적 도상에 이르기까지… 서양의 헤르메스주의 전통은, 엠블럼과 알레고리로 가득한 신비로운 무명無名 미술작품 및 불가사의한 이미지와 연관되어 있다. 작가 A. C. 에반스는 이런 이미지들이 "인간 마음의 가장 어두운 곳을 탐험하고 환상을 경험하는 예술가의 역할에 대한 본능적인 이해"를 반영하고 있다고 지적한다. 이러한 예술가, 초심자 들은 헤르메스 트리스메기스투스의 격언 '너 자신을 알라'를 마음에 깊이 새겼다고 할 수 있지 않을까.

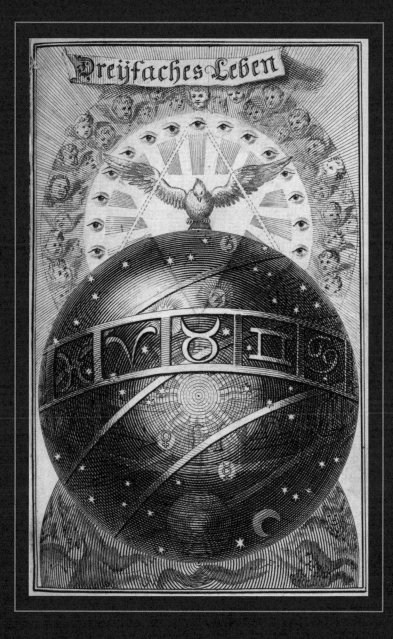

▲ 오컬트 상징이 있는 구

A Sphere with Occult Symbols
『경건하고 깨어 있는 자*Des gottseeligen hocherleuchteten*』(야코프 뵈메, 1682) 중. 동판화

독일의 철학자, 기독교 신비주의자, 루터교 신학자인 야코프 뵈메(1575–1624)는 자신의 신비주의 개념을 표현할 수 있는 언어를 찾으려고 연금술 개념과 비밀스러운 이미지에 의지했다. 여러 저작에서 뵈메를 자주 인용했던 스위스 정신과 의사이자 정신분석가 카를 융뿐 아니라 영국의 낭만주의 시인이자 화가, 신비주의자인 윌리엄 블레이크의 사상에도 상당한 영향을 미친 인물이다.

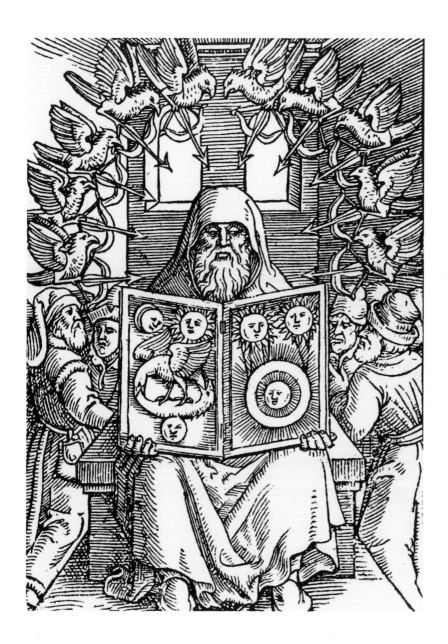

▲ 헤르메스
트리스메기스투스

Hermes Trismegistus
2세기 혹은 3세기

헤르메스 트리스메기스투스(세 번 위대한 헤르메스)는
헤르메스주의의 기초가 되는 신성한 문헌을 집필했다고 알려져
있다. 많은 기독교 저술가들이 그를 기독교의 도래를 예견한
이교도 선지자로 간주했다. 그의 이름에 '세 번 위대한'이라는
수식어가 첨가된 것은 그가 우주의 지혜를 이루는 세 가지 진리, 즉
연금술, 점성술, 마술을 깨쳤기 때문이다.

▼ 황금여명회의 장미십자

*Rosicrucian symbol of
the Hermetic Order of
the Golden Dawn*
영국 화파, 19세기

장미십자회 신비주의는 카발라, 연금술, 기독교 신비주의의 요소들이
결합된 영적이고 문화적인 헤르메스주의 분파다. 장미십자회 신비주의
요소들은 19세기 말과 20세기 초의 초자연적인 활동, 오컬트, 형이상학
등의 연구와 실천에 몰두한 비밀 결사인 황금여명회와 혼합되었다.
황금여명회의 장미십자 상징은 19세기경에 나왔다.

*Illustration showing
the Hermetic
Philosophy of Nature*
『오페라 392 케미카*Opera 392
Chemica*』(라몬 륨) 중

라몬 륨(c.1235–1315)은
마요르카 왕국의 수학자,
철학자, 신학자, 신비주의자,
저술가였다. 그의 『오페라
392 케미카』에 나오는 이
삽화는 헤르메스주의
자연철학을 설명한다. 여기서
일곱 개의 가지와 열 개의
머리가 달린 생명의 나무는
중세 카발라 신비주의 전통의
일곱 개의 행성과 열 개의
구를 상징한다.

▲ **판 트리**

Pan Tree
술 솔라르, 1954,
페이퍼보드에 수채 물감과
잉크

술 솔라르는 전위적인 오컬티스트, 화가, 조각가,
저술가, 가상 언어의 발명자였으며 본명은 오스카르
아우구스틴 알레한드로 슐츠 솔라리(1887–1963)였다.
평생 영적으로 충만한 사람들을 찾아다닌 신비주의자
술 솔라르는 황금여명회 의식에서 파생된 신비한
환상에 도달하는 비법을 회원인 알레스터 크롤리에게
직접 배웠다.

신적 존재들

하늘의 부름, 번개

Call of the Heaven. Lightning
니콜라스 레리흐, 1935-36,
캔버스에 템페라

다작을 남긴 저술가이자 화가 니콜라스 레리흐(예언자이자 세계 시민)는
『불타는 요새*Fiery Stronghold*』(1933)에서 절대적으로 강력한 인도의
산맥을 이렇게 묘사했다. "…히말라야산맥의 눈 덮인 봉우리 위 하늘은
별보다 더 밝게 빛나는 빛과 번갯불의 환상적인 번쩍임으로 타오르고
있다."

신적 존재들

▼ 헤르메스주의 원칙들

The Hermetic Principals
필라 제타, 2011,
디지털 콜라주

필라 제타(1986–)는 시각 및 소리 예술가로, 초자연을 향한 사랑을 평생 이어오고 있다. 그녀의 형이상학적인 도상과 음악이 존재하는 공간은 미래지향적이고 초현실적이며 우아하다. 그녀의 작품은 기계 중심의 세계에서 하나의 초월적인 환상을 길어내 서로 다른 매체를 연결하는 일종의 마술이다.

▶ 프리메이슨 2단계
트레이싱 보드

*Second degree masonic
tracing board*
조사이아 보링, 1819,
나무에 유채

조사이아 보링(1757–1832)의 이 트레이싱
보드에는 화가 자신과 프리메이슨의 인기
있는 디자인 중 하나가 보인다. 의식이
행해지는 동안 시각적 보조 도구로 사용된
트레이싱 보드는 프리메이슨 단원들의
여정을 나타내는 다양한 상징과 표식을
묘사한 삽화로, 인쇄하거나 직접 그린다.
트레이싱 보드는 나무로 만들 수 있고,
채색하거나 도금할 수 있으며, 천이나
종이에 그리거나 심지어는 돌로도 제작했다.
보통 세 등급, 즉 견습공Apprentice,
숙련공Fellowcraft, 그리고 최종적으로
마스터 메이슨Master Mason을 위한 별도의
트레이싱 보드가 존재한다. 일부 보드
디자인은 특히 인기가 많았기 때문에
반복해서 나타나기도 했다. 조사이아 보링의
보드는 후대 보드의 수준을 높였다는 평가를
받고 있다.

▲ 세상의 어머니

The Mother Of The World
니콜라스 레리흐, 1924, 판지 위 캔버스에 템페라

"세상의 어머니. 시대와 민족을 초월한 이 성스러운 그림에 마음을
거세게 흔들고 감동시키는 요소가 얼마나 많은지."
영적으로 고무된 화가이자 시인이었던 니콜라스 레리흐가
『여성들에게*TO WOMANHOOD*』(1930)에서 한 말이다. 짙은 파랑과 보라
색조로 부드럽고도 위엄 있게 그려진 그의 가장 감동적인 이 작품은
감정을 놀라울 정도로 아름답게 표현해내고 있다.

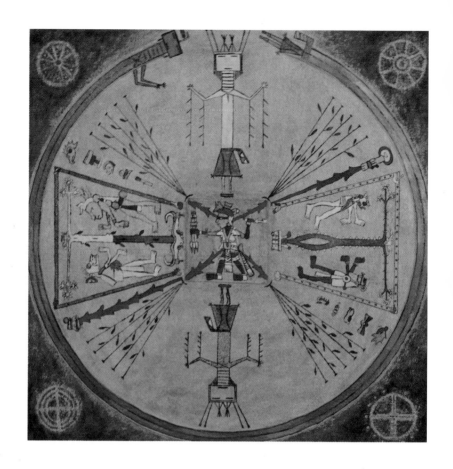

▲ **헤르메스주의**

Hermetic
윌리엄 존스, 연대 미상,
패널에 유채

화가 윌리엄 존스(1957–)의 작업은 영적 전통의 탐구,
실천 혹은 개인적인 체험의 결과다. 여러 전통의 상징을
다양하게 포함한 것은 그 상징들에 공통점이 있기
때문이었다. 그에 따르면 "내 구상화는 우의적이고,
추상화는 심오하다".

▼ 부적의 천사 형상

Telesmatic angelic figure
W.A. 에이턴, c.1892,
종이에 수채

일반적으로 부적에 들어가는 신이나 천사는 이미 정해진 상응관계, 색채, 상징체계를 따라 그려진다. 그 당시에 신성시되고 의미가 부여된 이미지는 성상이 된다. 『황금여명마법*Golden Dawn Magic*』(시크 시세로와 샌드라 타바사 시세로, 2019)에 따르면, 선택된 색과 상징을 활용하면 누구나 천사 부적 이미지를 만들 수 있다. 윌리엄 알렉산더 에이턴(1816–1909)은 실제로 그렇게 했던 영국 성공회 성직자이자 황금여명회 회원이었다.

▲ 무제

Untitled
알레스터 크롤리, c.1920, 종이에 수채

한 신문에서 '세상에서 가장 사악한
남자'라고 표현한 오컬티스트, 의식 마법사,
시인, 화가인 알레스터 크롤리(1857–1947)는
멋진 풍경화를 즐겨 그렸던 듯하다. 누가
알겠는가? 주술적인 명성으로 더 많이
알려진 그의 풍경화, 초상화, 신들린 상태의
그림 들은 비술의 일부분으로 제작되었고,
상징주의와 표현주의의 영향을 받았다.
크롤리에게 미술이란 주제를 관찰하고
그대로 묘사하는 것이 아니라 표현하는
것이었다. 그는 "자연Nature을 그리면 안
되고, 의지Will를 그려야 한다"고 말했다.

▶ 트럼프, 마술사로서의 수성

Trumps, Mercury as the Magus
마그리트 프리다 해리스, 1938–43, 수채 타로카드

마그리트 프리다 해리스(1877–1962)는 화가이자 페미니스트였으며
나중에 오컬티스트 알레스터 크롤리와 함께 일했다. 그녀는 토트
타로카드 디자인으로 가장 잘 알려져 있다. 크롤리가 시인했듯 이
타로카드는 애초에 전통적인 방식으로 제작될 계획이었다. 그러나
해리스는 본인의 관점에 충실하라고 그를 격려했다. 토트 타로카드는
점성술, 카발라, 이집트 신화 등을 암시할 뿐 아니라, 해리스의 예술적
기교와 크롤리의 상징들을 멋지게 구현한다. 이 그림은 그 유명한
타로카드 세트를 위해 만든 원형이었지만 최종판에는 들어가지
않았다. 해리스도 크롤리도 타로카드 세트가 발행되는 것을 보지
못하고 세상을 떠났다.

신적 존재들

3부

실천자들

PRACTITIONERS

예술가는 꿰뚫어 볼 수 있어야 한다.
다른 사람들이 보지 못하는 것을 봐야 한다는 의미다.
예술가는 마법사가 되어야 하고, 자신은 볼 수 있지만
다른 사람들이 보지 못하는 것을 볼 수 있도록
만드는 능력이 있어야 한다.

— P. D. 우스펜스키

신비주의 비술을 실천하는 미지의 존재를 그린 수많은 이미지는, 그것을 보려는
의지가 있는 사람들에게 마법의 역사와 오컬트 철학의 신비를 밝혀주는 중요한
실마리가 될 수 있다. 진실과 의미를 점치고 현상을 변화시키는 의식을 거행하든
창조의 여정이나 행위에 참여하든 간에 선지자와 예언자, 마녀와 마법사, 심령술
사와 영매 들의 의식에서 볼 수 있는 화려함, 형식, 도구는 수백 년간 미술가들(일
부는 오컬트 철학의 연구자와 실천자)에게 영감을 주고 영향을 미쳤다.

　　본래 미술적인 시도는 꽤 은밀하게 이루어진다. 하지만 이러한 시도에 영감을
얻어 탄생한 암시적이고 황홀경에 빠진 작품들을 자세히 연구하면, 그것의 이론
과 실천에 대한 비밀을 알 수 있다. 미술에서의 재현은 다양한 형태로 나타났다.
낡아빠진 가죽 장정 마법서에 삽화로 들어간 천사, 악마를 부르는 복잡한 주문,
옷자락이 끌리는 벨벳 의상을 입고 생각에 잠겨 수정 구슬을 응시하는 매끄러운
머릿결을 가진 젊은 여인(또는 눈썹을 찌푸리고 당신을 뚫어지게 쳐다보며 비슷한 모양
의 석영 구슬로 당신의 운명을 점치는 노파)를 그린 아름다운 유화, '다른 세상the other
side'의 수호신이 영매의 손으로 그린 불가사의한 수채화, 화가와 심령술사 들이
무아지경의 상태에서 그린 생경하고 추상적인 드로잉, 전통적이거나 현대적인
미술가 모두의 호기심과 상상력을 자극한 강력한 원형이자 마법의 전 역사에 걸
쳐 있는 다층적이며 신화적인 그림 등….

Reading the Tarot
이스라엘 폰 메케넴, 15세기

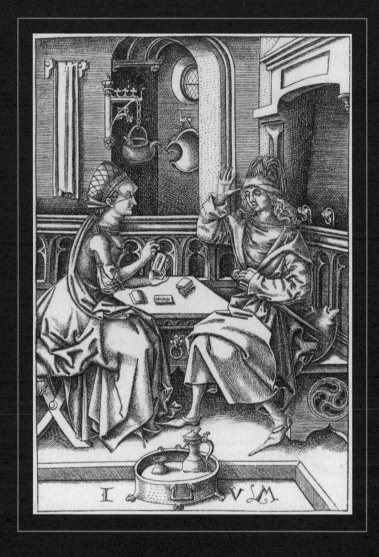

이러한 기상천외한 이미지들은 시공간을 초월해 사람들의 인식에 깊이 관여하며 감각을 동요시킨다. 선대와 마찬가지로 신비주의 실천자들이 휘두른 엄청난 힘을 상상하는 건 언제든 흥미롭다. 그들의 마술적인 행위로 인한 변화는 물론이고 말이다. 비록 그들이 하는 일이 무엇인지 전부 이해할 수는 없을지라도, 주술사들과 그들의 은밀한 활동에 매료된 화가들의 창조적인 능력을 통해서 우리는 간접적으로나마 그러한 마술의 일부를 체험할 수 있다.

▲ 마녀

La Bruja Magica
리어노라 캐링턴, 1975,
피지에 구아슈

1

마법의 약,
박해와 권력

미술 속
마녀와 마술

당신은 한밤중의 마녀 연회와 검은 미사black masses에 참석한 마녀들을 보여주는 불길한 이미지에 분명 익숙할 것이다. 주문을 외우고 수줍은 듯 마법의 원을 그리는 매혹적인 마녀들. 뾰족한 모자를 쓰고 망토를 두른 수상쩍은 인물들. 쌩 소리를 내며 빗자루를 타고 하늘을 날거나 염소를 타고(심지어 거꾸로) 빠른 속도로 지나가는 태평스러운 노파들. 악마와 음란한 관계를 갖는 마녀들… 마녀들이 개입하지 않은 나쁜 짓과 짓궂은 장난이 있을까?

팸 그로스먼은 여성과 마법, 권력에 관한 저서 『마녀 깨우기Waking the Witch』에서 '마녀는 수천 년 동안 지구상의 모든 사회에 존재했고 항상 인간들 사이를 누비고 다녔다'고 말했다. 맞는 말이다. 말썽을 일으키고 불만의 씨를 뿌리는 마녀 혹은 마술적 원형이 등장하지 않는 민요나 민담, 신화나 전설을 하나라도 떠올릴 수 있는가? 마녀는 사람들을 놀라고 펄쩍 뛰게 만들며 겁낼 만한 것들을 보여주고, 이야기 속에서는 생각지 못한 곤란한 문제, 불화와 투쟁, 그리고 반전을 일으킨다.

마녀들과 그 마술은 수백 년 동안 그려져 왔다. 일반적으로 위에서 열거한 예와 매우 비슷하게 주름투성이의 보기 흉한 노파나 되바라지고 도발적인 여자처럼 극단적으로 다르게 묘사됐다. 그들은 말썽과 욕망, 파멸과 구제의 대상이며 어떤 모습이든 걱정과 불안을 일으키지만 동시에 상상력에 불을 지핀다.

학자들은 미술사에서 관찰되는 전형적인 마녀 형상이, 마녀가 유발하는 욕망이나 혼란, 두려움 같은 부정적인 감정을 고찰하고 이해하는 상징적인 수단이었으며 수많은 사회적·종교적 불안의 원인 중 하나였다는 점을 지적한다. 16-17세기 민간전승에서는 마녀를 실제로 사회를 위협하는 존재로 여겼다. 1602년 영국 법정에서 마녀 사냥꾼이자 수석 재판관인 앤더슨은 '나라에 마녀가 득실거린다. 마녀가 없는 곳이 없다'고 말했다. 그러나 마녀에 대한 부정적인 묘사는 마녀사냥과 재판 이전부터 존재했다. 이때까지 남아 있던 정형화된 마녀 이미지 대부분은 그리스·로마 시대부터 계속되어 왔다. 예를 들어, 메데이아Medea는 흔히 음흉하고 위험하며 종잡을 수 없는 모습으로 그려진다. 성적 희열에 음탕하게 빠져 있든 신들에게 자신의 뜻을 강요하든, 그녀는 지금 당장 사회질서를 파괴하고 우주를 혼돈의 상태로 되돌릴 준비가 된 것처럼 묘사된다.

그리스·로마 시대와 근대 초에 마녀를 향한 두려움, 그들을 향한 증오와 적개심은 당대의 다양한 종교적인 사상과 신념 외에도 남녀의 본성과 관련된 믿음과 철학에 근거를 두고 있었다. 물론 유명한 마법사(마술, 죄, 사악함과 동의어)는 거의 항상 여성이다. 위험하고 유해한 일반화라는 점에서 바람직하지 않은 이러한 인식이 문화적으로 광범위하게 퍼져 있고 깊이 뿌리 내려 미술과 물질문화에 반영되었을 정도다.

▶ **마녀**

The Witch
안젤로 카로셀리, 17세기

안젤로 카로셀리(1585-1672)는 바로크 시대
이탈리아 화가이며 종교화, 우의화, 초상화,
풍경화를 제작했다.
또한 주기적으로 마법을 주제로 그림을 그렸다.
여러 미술사가들이 카로셀리가 마법, 오컬티즘,
연금술사 등과 관련이 있다고 주장했지만 이를
증명할 자료는 없다. 이 작품의 기묘한 분위기와
공상적인 요소들은 적어도 그가 이러한 주제에
꽤 관심이 있었음을 보여준다.

여성의 '위험한' 쾌락과 권력, 그리고 이와 결부된 충격과 두려움은 유사 이래 여러 시대 화가들에게 영감의 원천이 되었다. 초기 종교미술에서 마녀는 기독교의 적이었다. 17세기에 살바토레 로사(p.176)는 마녀 그림의 전문가였다. 그의 그림은 강렬한 매력과 두려움이 밀고 당기는 역동성, 밤의 공포로 소용돌이친다. 18세기 말과 19세기 초 낭만주의 시대에 고야, 블레이크, 퓌슬리 등의 화가들은 계몽사상의 과학과 합리주의에 대한 반발로 광기와 미신에 손을 뻗쳐, 어두운 상상이 가득하고 희로애락이 넘쳐나는 작품으로 마법을 탐구했다. 19세기 말 상징주의 화가들은 팜 파탈 같은 사악한 여자, 다시 말해 남자를 사로잡고 파멸시키려고 작정한 냉정하지만 매력적이고 유혹적인 여성에게 관심이 많았다. 확실히 마녀의 묘사에서 성性과 마법은 섬뜩하고 독한 조합이다.

마녀의 원형은 무언가를 암시하는 캔버스이다. 위대한 미술가들은 그들의 가장 기이한 상상을 이 캔버스에 투영했다. 마녀를 향한 관심은 16세기부터 근대에 이르기까지 수많은 서구 화가들의 마음을 사로잡았다. 여전히 많은 이들이 마녀 이미지의 전형인 어둡고 잔혹한 기원에서 영감을 얻고 있다. 즉, 마녀에 대한 공포와 실재하는 비극적인 역사는 현대 예술가들에게 두려움과 불안을 심어줌과 동시에 마법과 미신으로 물든 작품에 영감을 준다.

그러나 19-20세기 페미니스트들이 마녀의 역사를 여성 억압의 역사라고 말하기 시작하자 미술가들의 편견과 태도는 서서히 변화되었다. 과거에는 사회에서 버림받은 자와 두려움의 상징이었던 마녀가, 여성들에 의해 가부장적인 억압과 제도적인 불평등에 맞선 저항과 해방을 상징하는 맹렬한 페미니스트 동맹으로 바뀌었다. 미술가들은 다양한 마녀의 모습에서 이전보다 더 많은 영감을 얻는다.

앞서 나는 마녀들이 이야기의 반전을 기대하게 만드는 요소라고 말하며 이 장을 시작했다. 실제로 마녀는 패러다임을 바꾼다. 마녀는 권력을 이동시킨다.

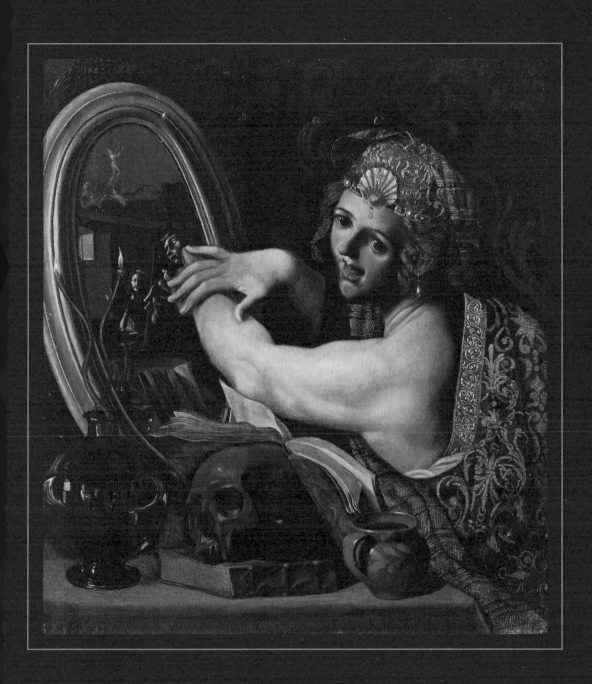

▶ **마녀들의 집회**

Witches Sabbath
프란시스코 고야, 1797–98,
캔버스에 유채

프란시스코 호세 데 고야
이 루시엔테스(1746–1828)는
낭만주의 화가이자 판화가로
18세기 말과 19세기 초 가장
중요한 스페인 화가라
평가받는다. 이 그림에서 고야는
달빛이 비추는 풍경 속, 기대감에
부푼 마녀들에 둘러싸인 화관 쓴
염소의 모습으로 악마를 그렸다.
초자연적인 것에 대한 관심은
낭만주의의 특징이었다. 고야의
그림들은 스페인 종교 재판장의
가치관에 맞선 저항으로
해석되며, 정치적 이익을 위해
기존 질서를 악용하는 중세의
광기를 향한 예술가의 경멸이
드러난다.

▲ **마녀**

Witch
맥스 래즈도, 2018,
종이, 잉크, 펜

화가이자 저술가, 교사로 활동하는 맥스 래즈도(1978–)는
펜과 잉크로 그린 세밀한 드로잉, 회화, 텍스트, 조각 등
다양한 매체로 상상의 세계를 표현한다.
잉크–스크라잉ink–scrying〔점안기, 주입기, 붓 등을
사용하거나 잉크를 바로 물에 떨어뜨려 생긴 모양으로 점을 치는
행위〕기법으로 시적이고 상징적인 작품들을 제작하는
래즈도는 신비주의와 신화의 세계, 기상천외한 생명체가
살고 있는 공상적인 세계로 우리를 안내한다.

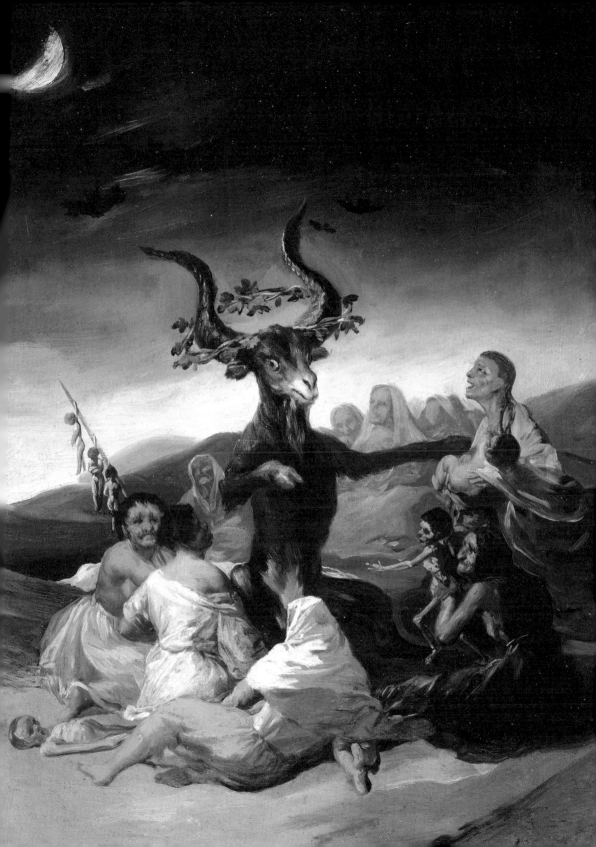

▶ 세 마녀

The Three Witches
헨리 퓌슬리, 1783,
캔버스에 유채

스위스의 화가이자 저술가인
헨리 퓌슬리(1741–1825)는
섬뜩함을 탐닉하고 불길한
분위기를 즐기며 초자연적인
주제를 다뤘다. 그의 유명한
그림 중 하나인 〈세 마녀〉는
셰익스피어의 비극
『맥베스Macbeth』의 결정적인
순간, 즉 주인공이 운명을
예언하는 세 마녀를 만난
순간을 극적으로 묘사하고
있다.

실천자들

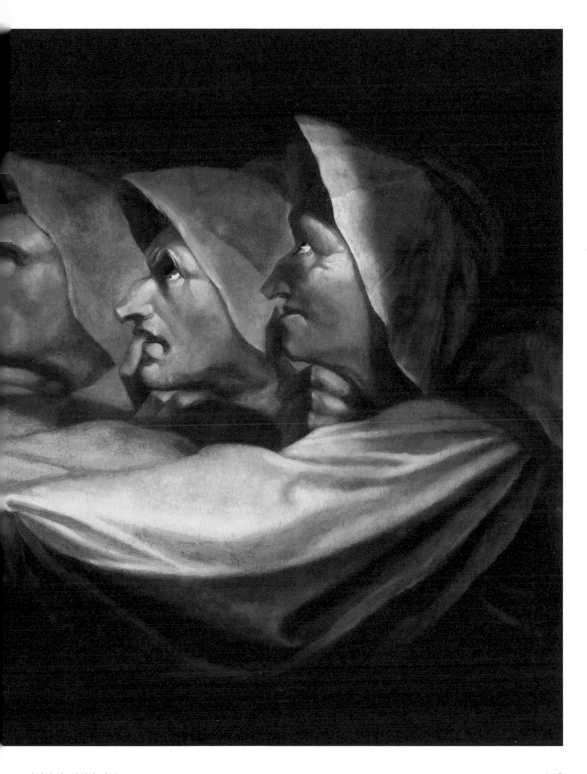

◄ 집회에 가고 있는 마녀

Witch going to the Sabbath
레메디오스 바로, 1957, 캔버스에 유채

상상에서나 볼 법한 모습으로 화려하게
차려입고 우아한 깃털이 달린 정령과
반짝이는 크리스털 클러치 백을 든,
불타는 진홍색 머리카락이 폭포수처럼
흘러내려 온몸을 둘러싼 여자, 이것이
초현실주의 미술가 레메디오스 바로의
환상이다. 이 그림 때문에 독자들이 다음
안식일에 입고 갈 의상을 기대하는 눈이
높아졌다.

실천자들

▲ **마녀들**

Witches
커트 셀리그만, 1950,
캔버스에 유채

커트 셀리그만(1900–62)은 스위스계 미국 초현실주의 화가이자 마법의
전문가로, 미국 초현실주의의 대중화에 이바지한 성과로 유명하다. 셀리그만의
초기 양식은 은밀하고 환상적인 플롯을 엿볼 수 있는 어둡고 풍부한 색채의
장면과 흐르는 듯한 유기적인 형상을 활용한 추상이었다. 1937년에 앙드레
브르통(1896–1966)을 만나고 초현실주의 그룹에 합류했다.

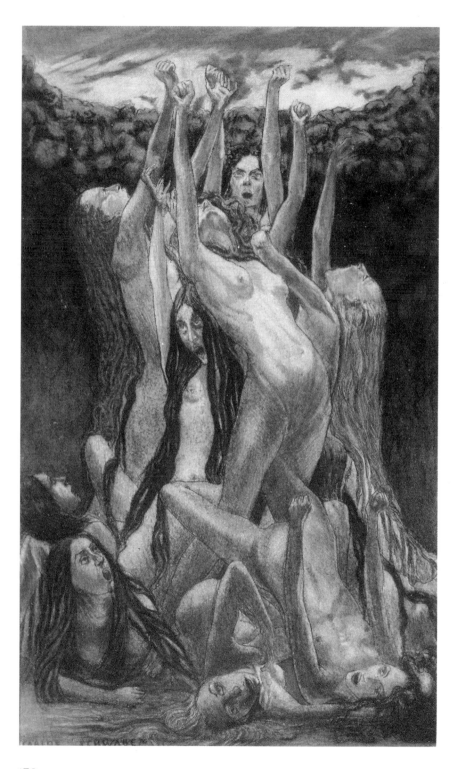

Revolte
카를로스 슈바베, 1900

카를로스 슈바베(1866–1926)는 스위스의 상징주의 화가이자 판화가다. 그는 신화적 · 우의적 주제를 아주 개인적인 시각으로 해석했다. 슈바베의 이 무시무시한 상상은 그의 다른 그림들과 함께 샤를 보들레르의 퇴폐적인 시집 『악의 꽃*Les Fleurs du mal*』(초판 1857) 개정판에 삽화로 수록됐다.

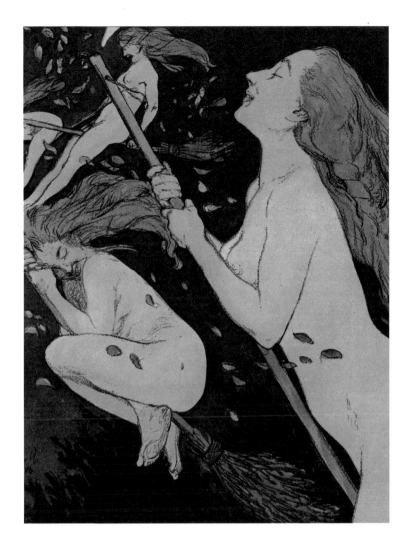

▲ 발푸르기스의 밤

Walpurgis Sabbath
아돌프 뮌처, 1906, 채색 동판화

아돌프 뮌처(1870–1953)는 독일의 화가이자 그래픽 아티스트다. 19세기 말에 창간된 독일 미술잡지 『청춘*Jugend*』은 아르누보 화가들을 많이 다뤘는데, 뮌처도 이 잡지에 다수의 작품을 게재했다. 독일 민간전승에서는 발푸르기스의 밤에 마녀들이 하르츠 산맥의 최고봉 브로켄산에 모인다고 믿는다. 이 그림은 팔푸르기스의 밤에 온갖 환락과 못된 장난을 기다리며 빗자루에 올라앉은 무아지경에 빠진 마녀들을 보여준다.

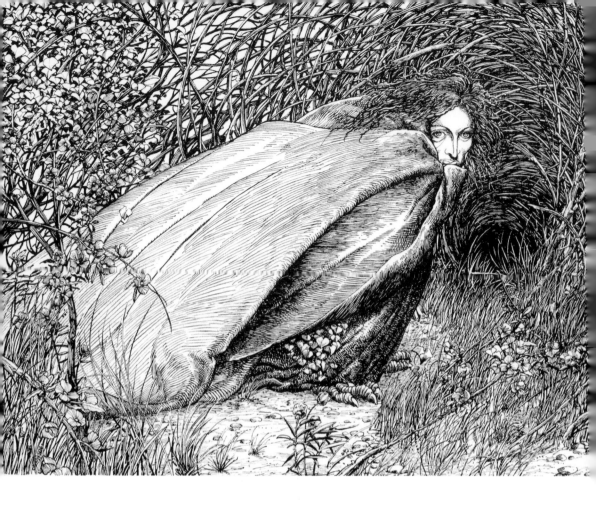

▲ **마녀**

The Witch
배리 윈저 스미스, 1978

전설적인 배리 윈저 스미스(1949–)는 1967년 첫 그래픽 노블을 출간한 이후 개성 넘치는 만화, 미술, 이야기 등을 창작해 왔다. 선집 시리즈에서 그는 평생에 걸친 '극도로 낯선 것High Strangeness' 혹은 인간의 초월적 경험(아마도 〈마녀〉처럼 뇌리를 떠나지 않는 작품에서 얻을 수 있는 기이한 경험)과의 조우를 드러낸다. 그의 트레이드마크인 정교한 양식으로 그려진 이 복잡하고 섬뜩한 그림에서, 가시덤불에 숨어 있는 하피(그리스 신화에 등장하는 괴조의 일종)처럼 생긴 마녀가 마음을 사로잡는다. 그녀의 고정된 시선은 그녀가 화가만 알고 있는 신비한 광경을 보고 있음을 암시한다.

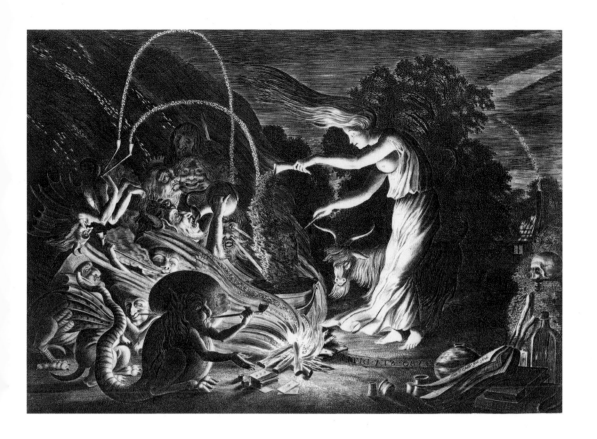

▲ **마녀**

The Sorceress
얀 판더 펠더 2세, 1626,
동판화

얀 판더 펠더 2세(1593–1641)는 동물, 풍경, 정물 등을 그린 네덜란드 황금시대의 화가이자 판화가다. 그는 화가 가문에서 태어났다. 명멸하는 불빛이 보이는 이 극적인 그림에서 우리는 근대 초에 마녀에게 부여된 수많은 특징을 확인할 수 있다. 연기가 피어오르는 솥 앞에 고대 의상을 착용한 젊은 마녀가 서 있고, 그 옆에 괴물처럼 생긴 정령들이 흥청대고 있다.

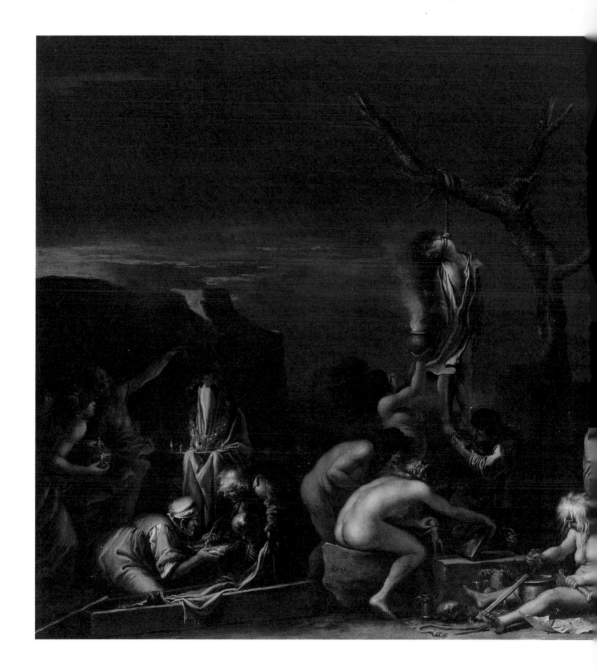

▲ 주문을 외우는 마녀들

Witches at their Incantations
살바토레 로사, c.1646,
캔버스에 유채

살바토레 로사는 '독특하고 과도하다'는 평가를 받았던 바로크 화가, 시인, 판화가다. 그의 〈주문을 외우는 마녀들〉은 이탈리아 시골의 우울한 한밤중, 어둠 속에서 벌어지는 악몽 같은 집회를 보여준다. 실로 사악하고 방종한 의식이다. 이 작품은 17세기의 마법을 이탈리아 회화가 어떻게 탐구했는지 알려준다.

실천자들

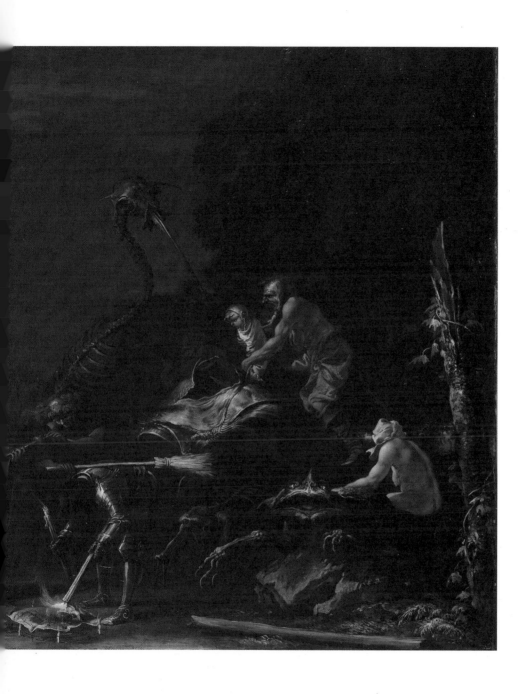

◀ 마녀들

Les Sorcières
레오노르 피니, 1959,
패널에 유채

독특하고 이채로운 아르헨티나
화가 레오노르 피니(1907~96)는
초현실주의 운동에 공식적으로
참여한 적이 없었지만 종종
초현실주의자로 분류된다.
여성의 성과 권력을 다룬
환상적인 그림으로 유명한
피니는 여성을 자주 사제나
마녀로 묘사한다. 이 작품에는
소용돌이치는 핏빛 하늘에서
빗자루를 타고 떼를 지어
이동하는 광란의 마녀 다섯이
나온다.

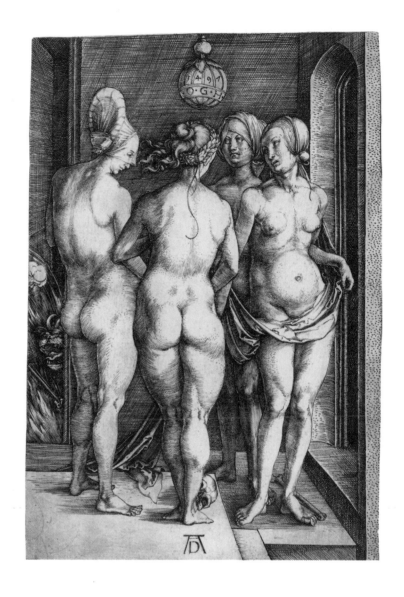

▲ 네 명의 마녀

The Four Witches
알브레히트 뒤러,
1497, 동판화

'네 명의 누드 여성' 혹은 '사창가 장면'이라고도 알려진
〈네 명의 마녀〉는 다양한 해석이 가능하여 여러 가지
제목으로 불렸다. 나체의 여성 네 명이 목욕탕 앞에
동그랗게 모여 있고 그들의 발아래 해골과 뼈가 있다.
출입구에는 악마가 숨어 있다. 마법과 주문을 암시하는
것일까? 혹 이곳이 그냥 목욕탕이라면, 이 정체 모를
여성들은 즐거운 한담을 나누고 있는 것일까?

▶ **분노의 무제**(니비루 대격변)

Untitled in the Rage
(Nibiru Cataclysm)
줄리아나 헉스테이블, 2015,
잉크젯 프린트

자신이 '사이보그, 마녀, 누워비언*cyborg,*
witch and Nuwaubian(여러 종교를 혼합하여 만든
미국 흑인 중심 종교운동) 공주'라고 고백한
줄리아나 헉스테이블(1987–)은 여러 문화를
결합하고 재창조한다. 자신의 몸을 활용한
작품에서 그녀는 대담하게 몸을 찬양하고
젠더와 동성애자의 성을 바라보는 규범석인
태도를 향해 노골석으로 반문하며, 징체성의
인식과 표출을 탐구한다. 이 작품에서
자신을 둘러싼 환경과 누비아족, 이집트
문화를 참조하면서 흑인이라는 정체성을
더욱 자랑스럽게 묘사한다. 한편
헉스테이블은 우리에게서 시선을 돌리고
유토피아적인 미래를 응시한다.

▲ **마녀**

La Sorcière
뤼시앵 레비 뒤르메, 1897,
종이에 파스텔

뤼시앵 레비 뒤르메(1865–1953)는 프랑스 상징주의 화가이자 아르누보
화가였다. 그는 세부 묘사를 강조하는 아카데미 양식으로 명성이
높았다. 하지만 마음속으론 상징주의자였던 그는 종종 사실주의를
거부하고 신비주의와 영성을 추구했다. 이 책에서 내가 특히 좋아하는
작품 중 하나인 〈마녀〉는, 우울한 분위기를 내는 안개마냥 넓게 스며든
색채와 질감이 은은하게 반짝여 더 심오한 의미로 가득 차 있는 것처럼
보인다. 교활한 눈을 가진 고양이는, 쓸쓸하지만 눈부시게 아름다운 이
순결한 여자를 빛나게 만드는 유일한 요소다.

실천자들

▲ 모건 르 페이

Morgan-le-Fay
프레더릭 샌디스, 1863,
목판에 유채

앤서니 프레더릭 샌디스(1829-1904)는 라파엘 전파와 연관된
영국 화가다. 아서왕 전설에 나오는 마녀 모건 르 페이를 보석
같은 색조로 그린 상징성 짙은 이 그림은 우리의 시선을
사로잡는다. 마녀의 전형적인 욕망, 눈에 보이지 않는 주술,
암울한 운명 등이 빽빽한 붓질에 가득 차 있다.

실천자들

▶ 질투하는 키르케

Circe Invidiosa
존 윌리엄 워터하우스,
1892, 캔버스에 유채

존 윌리엄 워터하우스는
고전 · 역사 · 문학 주제뿐 아니라
라파엘 전파와 연관된 주제(특히
비극이나 강렬한 팜 파탈)를 다룬
영국 화가였다. 워터하우스는
1892년에 〈질투하는 키르케〉를
그렸다. 이 그림은 그리스 신화 속
마녀가 등장하는 세 점의 그림 중
하나다. 이 장면에서 키르케는
자신의 연적인 님프
스킬라Scylia를 흉측한 괴물로
바꾸기 위해 물에 독약을 타고
있다. 이 우아하고 무시무시한
여자의 얼굴에 서린 분노와
결심을 보고서, 그토록 불타는
질투의 순간과 연결시키지 않을
사람이 있겠는가?

Witch of Atlas
발리 마이어스, 1993, 가는 펜,
검정 잉크, 번트 시에나 잉크,
수채 물감

영적 세계를 그리는
오스트레일리아 출신의
미술가이자 '포시타노의 마녀The
Witch of Positano'라고도 불리는
발리 마이어스(1930-2003)는
'…시대를 잘못 타고난 독특한
영혼'으로 묘사되곤 한다. 그녀가
실존주의자, 비트족, 히피족,
펑크, 반항아, 몽상가 세대에
영감을 주었다고도 평가된다.
발리 마이어스는 자신의 그림을
'영혼의 그림spirit drawing'이라고
불렀다. 은밀하고 비현실적인
마이어스의 그림에서 그녀
자신의 원형 같은 모습들을 엿볼
수 있다. 기이한 공상과 사납고
야성적인 여성의 힘이 깃든
유령의 집 거울처럼 말이다.

▲ 독약을 제조하는 마녀들

Brauende Hexen
파울 클레, 1922, 판지 위 종이에
수채 물감과 유채 전사

스위스의 뮌헨부흐제에서 태어난 파울 클레(1879-1940)는 매우 개성 있는
양식으로 방대한 작품을 남겼다. 그의 그림은 입체주의, 표현주의,
초현실주의의 영향을 받았고, 독일 표현주의부터 다다이즘에 이르는
20세기의 여러 획기적인 사조와도 연결된다. 해독하기 어려운
상형문자처럼 보이는 이 작품에서 마녀들은 커다란 솥 둘레에 모여 앉아
주문을 거는 약을 제조하고 있고, 그 위에 숫자 7이 떠다닌다.

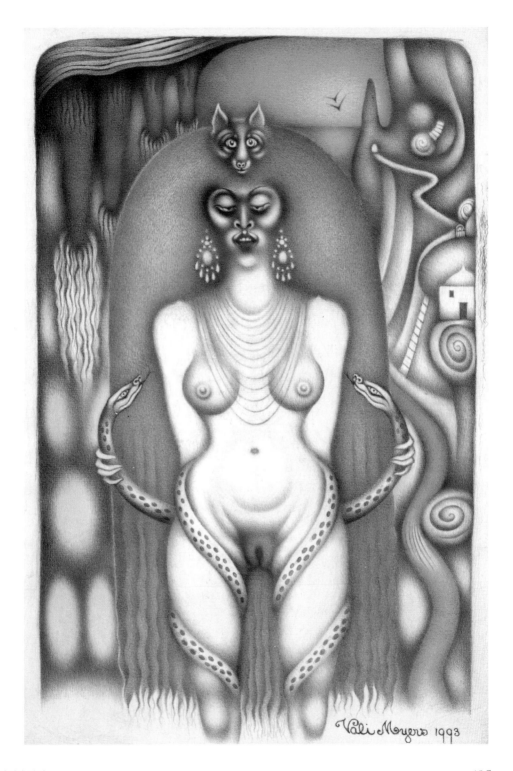

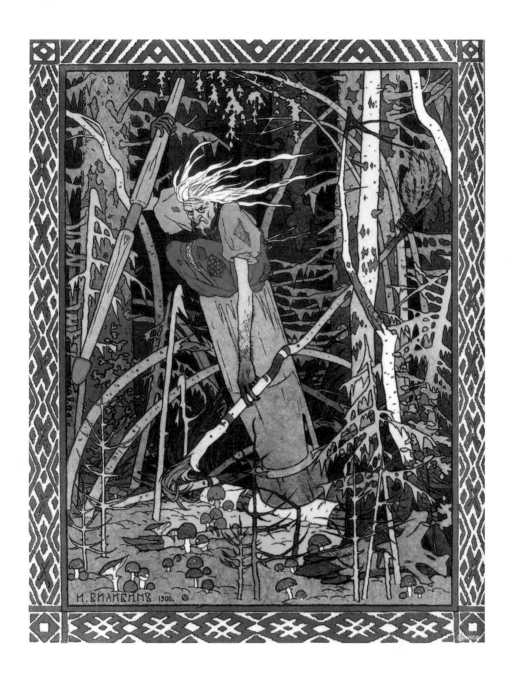

실천자들

◀ **바바 야가**

Baba Yaga
이반 빌리빈, 1900,
석판화

이반 야코블레비치 빌리빈(1876–
1942)은 러시아 민담과 슬라브족
민간전승의 삽화로 유명해졌다.
그의 동화 『아름다운
바실리사*Vasilissa the Fair*』에 실린
이 강렬한 삽화에서 바바 야가는
무시무시한 얼굴로 나무 절구통
위에서 절굿공이를 휘두르며
으스스한 숲을 누비고 있다.
하지만 최악은 따로 있다.
민담에서 바바 야가는 수수께끼
같은 초자연적 존재이자 뭐라
정의할 수 없는 쪼그랑할멈이다.
그녀는 도와주려는 걸까, 아니면
해치려는 걸까? 해답은 당신에게
달려 있는 듯하다.

▲ **『마녀를 위한 노래』
삽화**

*From Songs For
"The Witch Woman"*
마저리 캐머런, 연대 미상,
종이에 잉크

마저리 캐머런 파슨스 킴멜(1922–95, 통칭 캐머런)은
미술가, 연기자, 주술사였다. 캐머런은 공상적이고
어두운 표현주의적 작품 안에 그녀가 창조한 신화적
인물들이 제의적·상징적 행위에 몰두한 모습을
묘사한다. 이러한 작품에서 반문화의 아이콘인
그녀의 독특한 미학과 강한 페미니스트 정신을 엿볼
수 있다.

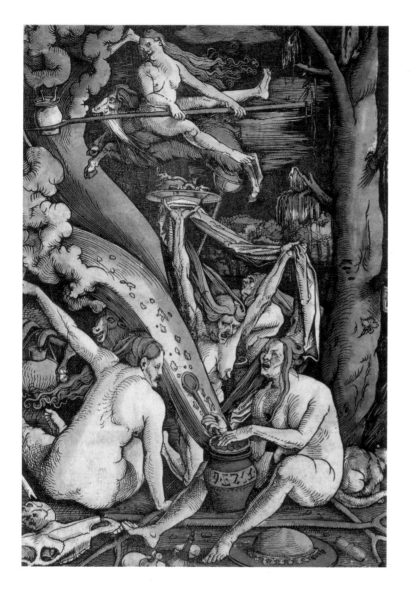

▶ **마녀 집회**

Witches Sabbath
릭 개릿, 『어스 매직*Earth
Magic*』(펄거 프레스, 2014) 중

시카고를 중심으로 활동하는
미술가 겸 사진작가 릭 개릿의
작품은 강렬한 상징주의와
영성, 에너지, 연결되었다는
감각 같은 심오한 느낌으로
충만하다. 〈마녀 집회〉를
비롯해 『어스 매직』에 나오는
관련 작품들은 전통적인
습판법collodion process으로
제작되었는데, 이 일련의
이미지를 통해 마술, 여성성,
자연의 역사적이고 개인적인
관계를 다룬다.

▲ **마녀들**

Witches
한스 발둥, 1508,
채색 목판화

독일 화가이자 판화가인 한스 발둥(1484-1545, 별칭 그리엔)은
알브레히트 뒤러의 제자 중 가장 뛰어나다고 여겨진다. 색채,
표현, 상상으로 충만한 특유의 양식을 그의 다양한 작품에서
확인할 수 있다. 기분 나쁜 불빛과 우울한 밤의 장면을 볼 수
있는 〈마녀들〉의 원판은 그의 유명한 판화이자 '독일
키아로스쿠로chiaroscuro(한 가지 색상의 명도 차로 입체감을
나타내는 기법)의 걸작'이다.

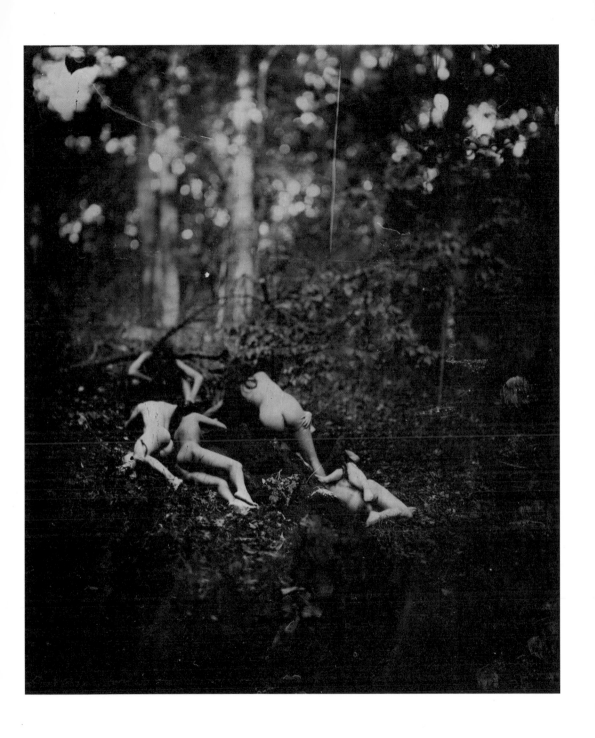

마법의 약, 박해와 권력

2

영혼의 미술과
심령주의

죽은 자와 산 자가 소통할 수 있다는 믿음이 고대 종교와 정신에 뿌리박혀 있었고 분명 선사시대까지 거슬러 올라감에도 불구하고, 이 믿음이 유럽 전역과 북미에서 널리 알려진 종교적·문화적 운동이 된 것은 19세기 중반이었다. 뉴욕 하이즈빌에 살던 폭스 자매가 벽을 두드려 죽은 사람과 소통한 사건이 그 기원으로 자주 언급되며, 스웨덴 신학자이자 신비주의자 에마누엘 스베덴보리의 종교적 신념 및 안톤 메스머의 일부 이론과 최면술 등에도 자극을 받았다. 심령주의Spiritualism는 죽은 사람의 영혼이 존재하며 그러한 영혼들이 대개 영매를 통해 산 사람들과의 소통을 원한다거나 또는 소통이 가능하다는 믿음과 관련이 있다.

심령주의자들은 내세가 있다고 믿었다. 육체는 죽었지만 영혼은 살아남아 영적 세계에서 살아가고, 그곳으로 간 사람들과 우리가 소통할 수 있고 소통하고 있다고 믿었다. 심령주의자들은 사후세계는 정적인 곳이 아니라 영혼들이 계속 진화하는 장소라고 생각했다. 영혼들과 만날 수 있고 이들이 인간보다 더 진보된 상태라는 믿음으로 말미암아, 영혼은 자신이 물질세계에 두고 온 삶을 인식하고 관심이 있을 뿐 아니라 신의 본성과 도덕적·윤리적 문제에 관한 유용한 지식을 줄 수 있다는 생각도 받아들여졌다. 이른바 '영혼 안내자spirit guides(영혼의 안내를 위해 우리가 종종 접촉하고 의지하는 특정 영혼들)'의 개념에 대해 이야기하는 사람들도 있다.

심령주의 운동spiritualist movement은 미국 전역과 영국으로, 그리고 유럽 대륙으로 전파되면서 급속도로 성장했다. 종교적인 성향의 시골 사람들만이 아니라 도시의 중산층, 즉 지식인과 과학자, 정치인, 예술가도 이를 추종했다. 심령주의는 반세기 동안이나 경전이나 공식적인 조직 없이 성장했다. 무엇을 믿어야 하고 종교철학을 어떻게 해석해야 하는지에 대해 아무런 강요도 없었으며 잡지와 싸구려 신문, 강연자의 순회 강연, 교외의 교령회交靈會, 노련한 영매의 선교활동 등을 통해 전파되었다. 19세기 중반 심령주의의 인기가 높아질수록 여성이 남성보다 더 영적인 존재로 여겨졌으며, 영매로서 권위가 높아진 여성도 늘어났다. 실제로 유명한 심령주의자는 여성이 많았다. 이로 인해 여성들은 영혼의 눈을 통해 여성의 억압을 인식하고 여성의 권리를 옹호할 수 있게 되었다. 그러나 1880년대 말에 영매들이 사기죄로 고발되면서 비공식적인 심령주의 운동의 신뢰도가 떨어지자, 좀 더 공식적인 심령주의 조직이 나타나기 시작했다. 오늘날 심령주의는 주로 미국, 캐나다, 영국에서 여러 교파에 소속된 심령주의 교회들을 통해 유지되고 있다.

심령주의 운동의 위대한 유산들 중 하나는 그것이 미술계에 남긴 지워지지 않는 흔적, 다시 말해 다양하고 경이로운 미술작품들이다. 그중 일부는 영혼이 말 그대로 보이지 않는 손으로 직접 만들었고(적어도 그렇다고 주장하고) 다른 일부는 영혼이 인간의

손을 빌려 만들었다. 이 '영혼의 미술'은 역사적으로
세 개의 범주로 나뉜다. 첫 번째는 '조력자 아주르
Azur the Helper의 응결된 영혼의 그림'처럼, 심령주의
교령회 동안 영혼들이 직접 인간의 손을 거치지 않
고 캔버스 혹은 다른 매체들에 창작하고 구현한 예
술이 '응결precipitation'한 것이다. 조력자 아주르는
'캠벨 형제'로 더 많이 알려진 릴리데일의 영매 앨런
캠벨과 찰스 쇼즈의 영혼 안내자였다.

두 번째 범주는 교령회가 열리는 동안 영매들이
함께 있었다고 주장한 영혼을 그린 '영혼의 초상spirit
portraits'이다. 프랭크 레아는 모델을 따라온 영혼을
40년간 스케치한 영적인 화가였다.

'영혼의 미술' 세 번째 범주는 넝혼이 예술가의
손을 빌려 만든 회화, 조각, 건축 작품을 포함한다.
애나 매리 호윗, 매지 길, 엘렌 스미스 등이 신들린
상태나 교령회 중에 영혼들의 영향력하에서 그림
을 그렸다는 영매들이다. 이들의 작품은 추상적인
형태부터 초상화, 생경한 식물에 이르기까지 다양
하다. 그러나 양식이 다를지라도 이러한 '영혼의 화
가들'을 통합하는 하나의 목표가 있다. 그것은 영혼
의 세계가 존재하고 그러한 영혼들이 살아 있는 우
리와 교류할 수 있다는 진리를 공유하기 위해, 그들
고유의 창의력과 초자연적인 감수성을 활용한다는
것이다.

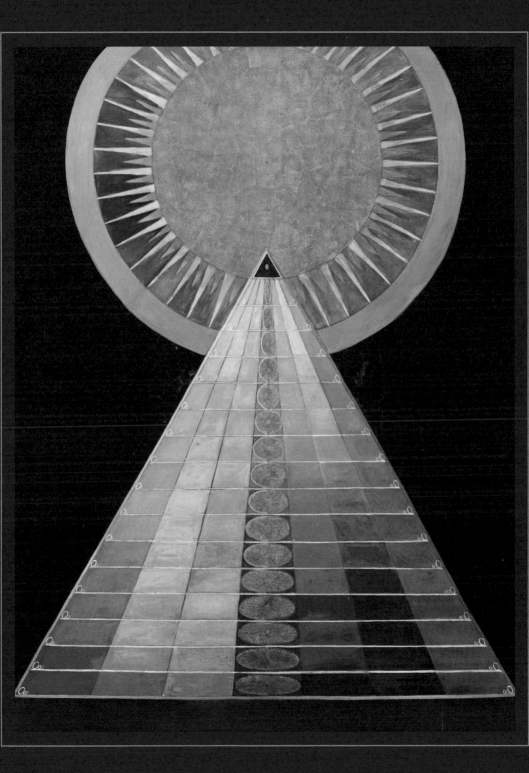

▼ 세 명

The Three
매지 길, c.1940,
카드에 펜과 잉크

영국의 아웃사이더이자 환영을 보는 미술가 매지 길(1882–1961, 본명 모드 에델 이즈)은 마이너레스트Myrninerest(내 내면의 휴식)라고 명명한 영혼이 자신을 '지배하고' 있다고 믿었다. 그녀는 신들린 상태에서 그 영혼이 시키는 대로 그렸고, 한꺼번에 백 장을 제작하기도 했다. 길의 작품은 대개 흑백 잉크 드로잉과 수놓인 직물이었다. 소녀의 얼굴 혹은 빙빙 도는 선과 패턴에 둘러싸인 인물이 작품에 자주 등장한다.

▲ 무제

Untitled
오귀스탱 르사주, 1946,
캔버스에 유채

오귀스탱 르사주(1876–1954)는 원래 광부였다가 어느 날 영혼의 목소리에 이끌려
화가가 되었고, 일련의 교령회에서 망자의 목소리를 따라 첫 드로잉을 제작했다.
르사주는 '그리는 동안에는 완성된 작품이 어떨지 전혀 알 수 없었다'고 주장했다.
'내 안내자들이 나에게 말한다. 나는 그들의 자극에 몸을 맡긴다.' 세부 묘사가
풍부한 그의 그림들은 주로 매우 대칭적인 가상의 건축 구조물을 표현한다.

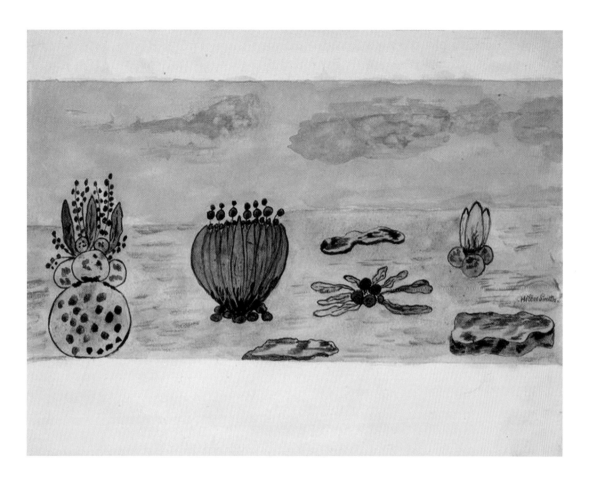

◀ **No. 253, 그림을 보는 그리스 여인**

Nr. 253, Eine Griechin,
beim Zeichnen Zuschauer
마가레테 헬트, 연대 미상, 종이에 초크

마가레테 헬트(1894-1981)는 독일 메팅엔에서
태어났으며 스물일곱 살에 결혼했지만 4년 만에
남편과 사별했다. 2차 세계대전이 끝난 후에 그녀는
초자연적인 의식에 관심을 갖게 되었다. 1950년,
죽은 남편과 대화를 시도하던 중에 '가장 높은 신의
명령을 따르는 인도인과 몽골인의 신, 시와Siwa'라고
알려진 한 영혼과 만났다. 그녀는 시와가 말하는
대로 수백 점의 심령 그림을 그렸다. 헬트가 그린
가면처럼 보이는 얼굴들은 망자, 신, 영혼, 요정 등을
의미한다.

▲ **외계 식물**

Alien Plants
엘렌 스미스, 연대 미상,
종이에 구아슈

엘렌 스미스(1861-1929)는 자신이 힌두교 공주와
마리 앙투아네트의 환생이며 화성인과 소통한다고
주장했다. 19세기 말 프랑스의 유명한 영매였던
그녀는 초현실주의자들의 '무의식적 글쓰기의
뮤즈'였다.

▸ **『교령회』에 삽입된 사진**

Photograph from Séance
섀넌 태거트, 『교령회*Séance*』(펄거 프레스,
2019) 중

섀넌 태거트(1975–)는 뉴욕 브루클린을
중심으로 활동하는 화가이며 사진,
민족지학ethnography, 영적인 것 사이의
교차점을 탐구한다. 『교령회』는 그녀가
심령체ectoplasm, 즉 영적인 동시에
물질적이라고 전해지는 미지의 물질을
찾아 나선 18년간의 여행을 다룬 '반은
다큐멘터리, 반은 괴담'이다.

▲ **조력자 아주르의 응결된 영혼 그림**

Precipitated Spirit Painting of Azur the Helper
1898, 캔버스에 유채

조력자 아주르는 캠벨 형제로 더 많이 알려진 앨런 캠벨(1833–1919)과 찰스 쇼즈의
영혼 안내자였다. 1898년 교령회에서 앨런은 아주르의 영혼을 101×152cm
크기의 유화에 투영했다. 캔버스에는 전혀 손대지 않았다. 방에는 최소한의 불빛만
있어 어두웠지만 참석자들이 서서히 드러나는 초상을 보는 데는 문제가 없었다.
사기가 아님을 확실하게 하기 위해 참석자들은 캔버스 뒷면에 각자 표시를 남겼다.
앨런이 신들린 상태에서 지시를 하자 아주르의 초상이 조금씩 모습을 드러냈다.
참석자들은 이 장면을 경외의 눈으로 바라봤다.

▶ 가슬리사

Gaslisa
에른스트 요셉손,
1888-90

스위스의 화가이자 시인 에른스트 요셉손(1851-1906)은, 화가이자 판화가 알란 외스테르린드(1855-1938)의 가족과 함께 여름을 보낸 후 심령술에 몰두하게 되었다. 아마 초자연적 현상에 관심이 많았던 외스테르린드에게 영감을 받아서, 혹은 매독이 악화되면서 생겼을지 모르는 환각과 망상 때문에 그는 무아의 경지에서 시를 쓰고 그림을 그린 후에 망자의 이름으로 서명했다. 이 시기에 그의 가장 유명하고 영향력 있는 작품들이 제작되었다.

▲ 교령회

The Séance
알렉상드르
뤼누아, c.1900,
석판화

벨 에포크 시대의 뛰어난 미술가 알렉상드르 뤼누아(1863-1916)는 독학으로 미술을 공부했으며 석판화 기법의 또 다른 창시자로 간주되었다. 여행에서 영감을 얻은 그의 작품 대부분은 관광지 기념품 느낌의 채색 석판화에 치우쳐 있다. 그의 여러 작품 중 〈교령회〉는 오싹한 분위기와 유령의 엄숙한 묘사로 불가사의하고 이질적인 느낌을 준다.

Thunder and lightning
메리언 스포어 부시,
c.1938, 캔버스에 유채

1920년대에 미시간의 성공한 치과병원을
그만두고 뉴욕 그리니치빌리지의 작업실로
간 메리언 스포어 부시(1878-1946)는
독학으로 화가가 되었다. 그녀는 자신의
초현실적인 그림이, 자신과 소통하는
오래전에 죽은 '저승beyond the veil'의
화가들에게 영감을 받아 그려진 것이라고
주장했다. 그녀는 미래에 대한 예언과 독특한
예술세계, 자선 활동, 재계의 거물 어빙 T.
부시와의 결혼 등으로 언론의 주목을 받았다.

◂ 무제

Untitled
E. J. 프렌치, 1861, 『미국
심령주의*Spiritualism in
America*』(콜먼, 2018 개정판)

뉴욕의 영매 E. J. 프렌치(1821–
1900)는 심령 그림을
전문적으로 그렸다. 그녀는
영혼들에게 영감을 얻어 11초
만에 이 그림을 그렸다고
주장했다. 그녀의 이미지는
대개 꽃이나 새, 벌레의
형상이었으며 작은 탁자 아래의
커튼을 친 어두운 캐비닛에서
미리 준비한 연필, 붓, 물감으로
그렸다. 15초도 안 되는 굉장한
속도로 작품을 완성했다고
전해진다.

▲ 영혼의 감옥

*The Soul's
Prison House*
에벌린 드 모건, 1888,
캔버스에 유채

에벌린 드 모건(1855–1919)은 영국의 화가이자 여성
참정권 운동가였다. 그녀는 영성과 페미니즘의 메시지를
전달하는 신화적이고도 우의적인 주제를 탐구하며,
아름다운 드레스를 입은 여성이 나오는 풍부한 색채의
그림을 그렸다. 이 작품은 육체란 그저 영혼이 내던져
버리기를 갈망하는 이승의 껍데기에 불과하다는 화가의
믿음을 상기시킨다.

Photograph of a Thought
찰스 레이시, c.1894,
알부민과 젤라틴 실버 프린트

심령술사와 영매 들은 사진이라는
새로운 매체를 통해 인간의 생각,
영혼의 존재나 효과를 보여준다고
주장하는 이미지를 만들어냈다.
중앙에 유령 같은 인물이 보이는
이 이미지는 영국 심령술사 찰스
레이시가 찍은 '염사thoughtograph'
혹은 심령사진이다.

▲ 폭스 자매

The Fox Sisters
19세기, 초상사진에서 나온 판화

19세기의 매우 중요한 종교 운동이 엄마를 놀래키려고 작전을 꾸민 두 자매에서
기원했다는 사실을 생각하면 웃기면서도 대단히 흥미롭다. 폭스 자매, 즉
매기(1833-93)와 케이트(1837-92)는 자신들이 '톡톡 두드리기rappings'로 영혼과
소통했음을 가족과 이웃에게 증명했다. 이 기이한 소통에 관한 소식은 빠르게
퍼져나갔고, 영매의 능력이 있다고 주장했던 자매는 대중과 심령주의 그룹에서
인기를 얻었다. 갑자기 다른 사람들도 자신의 신비한 능력을 발견하기 시작했고,
영매와 교령회는 유행이 되었다. 폭스 자매는 1800년대 말까지 계속 교령회를
열다가, 비신자들의 강요로 결국 모두 사기였음을 인정했다. 그럼에도 심령주의
운동은 계속해서 인기를 끌었다.

3

통찰의 상징과
신성한 영감

미술에서의
점술

마술의 가장 오래된 형태이자 가장 널리 행해진 점술은, 대개 초자연적인 힘의 도움을 받거나 징조를 해석함으로써 질문이나 상황에 대한 통찰을 얻고 숨겨진 사실을 알아내며 앞으로 벌어질 사건을 예견하려는 것이었다. 원론적으로(실제로는 아니라 하더라도) 거의 동일하다고 할 수 있지만, 여기저기서 '점divination'과 '운세 보기fortune-telling'를 구별하려는 시도가 있었다. '점'이 신이나 영혼을 부르는 종교 의식의 하나였던 예언을 뜻한다면, '운세 보기'는 좀 더 가볍고 편안하며 일상적인 환경을 암시한다. 운세에서는 예언에 뒤따르는 초자연적인 현상을 향한 믿음보다는 개인에게 어떤 선택권이 있는지 알 수 있는 권한을 준다는 개념이 더 중요하다. 그러나 신의 응답으로 여겨졌던 신탁oracle을 받든, 앞에 펼쳐진 카드의 의미를 직감하는 동네 타로 상담가tarot reader를 찾아가든, 두 예언자 모두 안팎으로는 신을 이용하는 것 아닌가? 어찌 되었건 '점'이라는 단어는 '신에게 영감을 얻는 것'을 의미한다. 이 장에서는 이처럼 다양한 견해를 해석하고 정리하려 한다.

우리 인간은 지구상에 살기 시작했을 때부터 미래를 예측하는 데 몰두했다. 폴 오브라이언은 '앎의 욕구와 깊은 영적 추구는 인간의 보편적인 특성이며, 이러한 탐색을 뒷받침하기 위해 아주 먼 옛날부터 몇몇 점술이 활용되었다'는 것을 입증하는 고고학적 증거가 있다고 말한다. 수많은 문화권(중국, 마야, 메소포타미아, 인도 등)과 사람들(중세의 왕부터 현대

의 대통령)은 절기와 시간을 알기 위해, 징후와 예언을 위해, 혹은 신의 개입으로 일어난 일을 해석하기 위해 하늘을 올려다보았다. 점성술은 고대 메소포타미아 문명까지 거슬러 올라가는 최초의 정교한 점술에 속하며, 오늘날에도 우리는 여전히 신문이나 인터넷에서 별점을 본다. 또한 '꿈의 시대dreamtime' 신화가 전해지는 호주 원주민들처럼 내면을 들여다보거나, 멕시코의 마자텍Mazatec 인디언처럼 비전 퀘스트vision quest(영계와의 교류를 구하는 북미 인디언 의식)에 엔테오젠entheogenic 식물을 활용하는 문화도 있다. 시대와 지역을 막론하고 모든 문화권은 예언자의 통찰력을 얻고 미래를 예측하기 위해, 보이지 않는 미지의 세계에 다가가는 다양한 수단을 통해 세상을 이해하려고 노력했다.

점을 치는 방식은 문화와 종교에 따라 다양하다. 이집트인, 드루이드Druid, 유대인은 중요한 메시지나 환영이 나타나기를 바라며 수정 구슬에 반사된 표면을 들여다보는 수정 구슬 점을 쳤다. 로마인들은 날고 있는 새를 보고 치는 점augury과 창자 점(제물로 바친 동물의 내장을 보고 치는 점)을 쳤고, 그리스인은 신을 대변하는 제사장을 두었다. 유대 구약성서에서 요셉의 청지기가 은잔을 가리키며 '…이것은 내 주인이 가지고 마시며 늘 점치는 데 쓰는 것'이라고 말한 것처럼, 성경의 예언자들은 다양한 형태의 점으로 미래를 예측했다. 신약에서 동방박사들은 하늘의 별을 보고 아기예수를 찾아갔다. 중세에

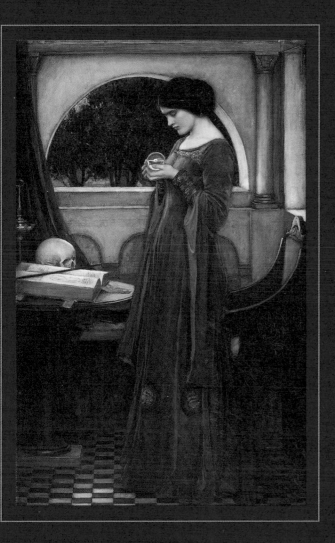

The Fortune Teller
주앙 조르주 비베르, 19세기 말,
캔버스에 유채

주앙 조르주 비베르 혹은 장 조르주
비베르(1840–1902)는 실물을 충실히
모방하지만 고결하고 사실적인
프랑스 양식의 기준에 영향을 받은
아카데미 양식으로 이 그림을 그렸다.
이 그림은 불변의 미학체계와 결합된
지성적 요소를 강조한다.

▲ **수정 구슬**

The Crystal Ball
존 윌리엄 워터하우스, 1902, 캔버스에 유채

존 윌리엄 워터하우스는 수정 구슬을 들여다보는 젊은 여성이 무슨 생각을
하고 무엇을 보는지 전혀 알려주지 않는다. 어떤 운명이 그녀를
기다리는지 상상하는 것은 관람자의 몫이다. 여기에 묘사된 것처럼 수정
구슬은 수백 년 동안 다수의 문화에서 점을 치는 데 사용되었다. 반투명의
구슬 표면에 떠오르는 이미지는 점치는 사람이 재량껏 해석할 수 있었다.

는 곡물, 모래, 씨 등을 바닥에 던져 떨어지는 모양을 보고 그해의 수확량을 예측했다. 중국의 도교 신자들은 거북이 등딱지의 무늬를 해석했고 이는 이후 주역周易의 괘로 발전했다. 오늘날에도 여전히 사용되는 또 다른 고대 중국의 점술인 풍수風水는 에너지의 흐름과 연관된 공간 배열과 방향을 다룬다. 아프리카의 부족들은 아주 오랫동안 의식을 행하면서 뼈로 점을 쳤고, 게르만족은 룬 문자가 새겨진 돌runestones로 점을 보았다.

점술의 상징과 도상(수정 구슬 혹은 점을 치는 검은 거울, 룬 문자의 원시적 상징, 타로의 흥미로운 원형들)은 미래에 대한 미신적인 개입보다는 불확실성을 잠재우려는 욕망으로 점술이 필요할 경우, 심지어 오늘날에도 미술가들에게 무언가를 연상시키는 이미지를 불러낸다. 그리고 오늘날 세계는 더 큰 불확실성

을 가지고 있다. 점과 연관된 예언의 예는 많고 다양하며, 예언자의 초상과 무녀의 조각을 제작하거나 신성한 통찰력이 드러나는 순간들을 캔버스에 표현하고 싶어 하는 미술가들에게 풍부한 영감의 원천이 되었다. 고전미를 보여주는 아름다운 여성이 수정 구슬을 보고 자신의 운명을 예견하는 라파엘 전파 화가 존 윌리엄 워터하우스의 다소 노골적인 작품 〈수정 구슬〉, 두건을 쓴 두 명의 여자가 고대 의식을 치르며 그들이 돌보는 황금색 생명체의 미래를 점치는 것처럼 보이는 리어노라 캐링턴의 〈룬 문자 점치기〉, 아니면 초현실주의 화가 살바도르 달리의 타로 카드 덱deck(한 벌)의 키치적인 매혹, 이 중 어느 것에 이끌리든 상관없이 어떤 운명이 우리를 기다리고 있는지 알려주는 마법과 점은 현대에도 여전히 저항하기 어려운 유혹이다.

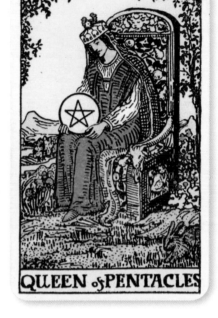

▲ 죽음 카드

The Death Card
살바도르 달리, 1970년대 초,
살바도르 달리 타로카드 덱 중

살바도르 달리(1904–89)의 타로카드 덱에서
초현실주의는 상징주의와 조우한다. 여기서
달리는 마술사로, 그의 아내 갈라는 황후로
나온다. 이 타로카드는 원래 영화 〈007
죽느냐 사느냐*Live and Let Die*〉의 소품으로
만들기 시작했지만 등장하진 않았고,
1984년에야 완성되었다.

▲ 펜타클의 여왕

Queen of Pentacles
A. E. 화이트와 파멜라 콜먼 스미스,
c.1909, 레이더–웨이트–스미스 타로카드 덱 중

파멜라 콜먼 스미스(1878–1951)는 영국의 화가, 삽화가, 작가,
오컬티스트였다. 그녀는 1909년에 황금여명회에 가입하고 A. E.
화이트에게 타로카드 덱 제작을 의뢰받았다. 화이트는 콜먼이
'가장 상상력이 풍부하고 이례적으로 신통력이 있는 화가'라고
말했다. 그의 타로카드 이미지는 사랑받았지만 정작 콜먼은 거의
인정을 받지 못했다. 최근까지도 이 카드의 많은 버전들에서
그녀의 이름은 빠져 있다.

▶ 찻잎 점

Tea Leaf Reading
지나 리더랜드, 2014, 나무에 유채

현대화가 지나 리더랜드(1955–)는 종종 물감 층이 도드라지는 기법을 통해
어디선가 갑자기 등장하는 세계처럼 계시적인 그림을 만들어낸다.
동물들이 지켜보는 가운데 그림 속 두 여성은 찻잎의 무늬를 해석하는
찻잎 점을 치고 있다.

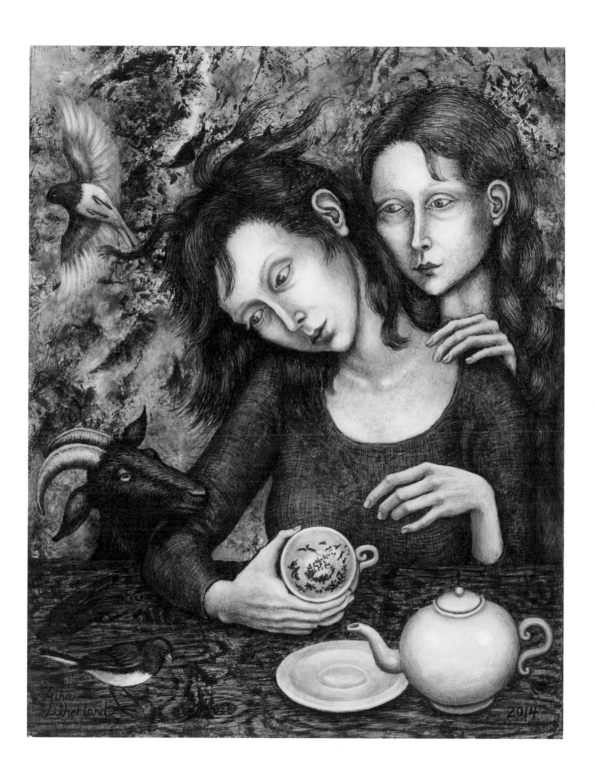

▲ 점술가

The fortune-teller
클라우디오 브라보, 1981

클라우디오 브라보(1936–2011)는 극사실적인 정물화와 구상적인 회화로 유명한
칠레의 화가다. 과거의 미술 전통과 독특한 칠레 전통을 모두 표방하는
브라보의 작품은 바로크와 초현실주의 양식의 영향을 받았다. 그는 정규
미술교육을 받지 않았지만 국제적인 명성을 얻었다. 〈점술가〉에서 길고 헐거운
옷을 걸치고 뒤돌아 있는 인물은 관람자와 마주하고 있는 사람에게 카드의
의미를 해석해주고 있다. 점술가의 얼굴뿐 아니라 카드도 볼 수 없다는 점이
흥미롭다. 혹시 등을 보이고 있는 사람이 점을 보러 온 건 아닐까? 첫눈엔
단순해 보였던 그림이 미스터리로 가득 차 있다.

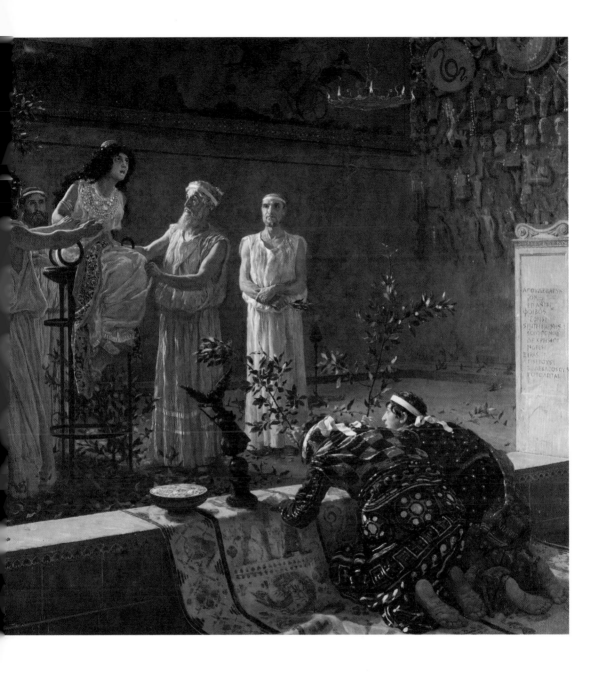

▲ 신탁

The Oracle
카밀로 미올라, 1880,
캔버스에 유채

카밀로 미올라(1840-1919)는 고대 로마의 이국적인 일상과 오리엔탈리즘을 주제로
한 그림을 자주 그린 이탈리아 화가다. 이 그림에서 델포이의 여사제
피티아Pythia(아폴론 신전의 여사제로서, 임명 의식에서 선택된 마을 처녀)는 신성한
삼각대에 앉아 있다. 고대 그리스인은 델포이의 신탁을 거의 모든 일의 최종적인
판단으로 여겼다.

▸ 점술가

The Fortune-Teller
장 메친제, 1915, 캔버스에 유채

장 도미니크 안토니 메친제 (1883–1956)는 프랑스의 전위적 화가, 이론가, 작가였다. 그는 분할주의 기법에다 이미 만들어진 형태와 다양한 각도를 결합하여 그린 입체주의 작품으로 가장 유명하다. 중요한 이론가이기도 했던 그는 미술의 전통적인 접근방식에 반기를 들었다. 고정된 그림에서 시간과 실제를 더 잘 드러내려면 다양한 시점에서 그려야 한다고 주장했다. 이 그림에서 우리는 솔직한 눈빛 아래에서 예언을 기다리고 있다. 카드놀이를 하는 것처럼 탁자 위에 예언이 나뒨다.

▲ 카드 점

Cartomancy
프랜시스 브룸필드,
2004

프랜시스 브룸필드(1951–) 작업의 특징은 '세련된 소박함'이라고 할 수 있다. 상상력이 넘치는 그의 미술에는 신비, 유머, 기이함이 배어 있다. 선명한 색들로 채워진 이 기발한 그림 속 쾌활한 남자가 던지는 유혹적인 시선(아니, 사실은 복장 전체)은 손 닿는 거리 안에서의 무한한 가능성을 암시한다.

실천자들

소망

The Wish
시어도어 폰 홀스트, 1840,
캔버스에 유채

런던에서 태어난 화가
시어도어 폰 홀스트(1810–
44)는 영국 낭만주의
미술사에서 그의 독특한 스승
헨리 퓌슬리와 그의 가장
중요한 예찬자였던 단테
가브리엘 로세티(1828–82)
사이에서 독보적인 위치를
점하고 있다는 평가를 받는다.
폰 홀스트의 〈소망〉은
점술가를 팜 파탈로 묘사한
음울하고 우아한 그림이다.
로세티의 〈카드 딜러〉에
영감을 준 작품이기도 하다.

점을 치는 거울-레나타

Scrying Mirrors - Renata
폴 베니, 2014, 판지에 유채

폴 베니(1959–)는 런던에서 태어난 영국 화가로, 그를 평생 사로잡았던 개인적이고
초자연적인 주제들을 매우 다양한 매체로 탐구했다. '영혼의 어두운 밤'을 탐구하는
그의 어둡고 아주 내밀하며 상징적인 그림들이 다양한 곳에 전시되었고, 뉴욕
메트로폴리탄 미술관에 판매되었다.

◀ 룬 문자 점치기

Casting the Runes
리어노라 캐링턴, 1951,
세 겹 판자에 혼합 유채, 템페라, 금박

1943년에 멕시코에 정착한 리어노라 캐링턴은
망명한 초현실주의자들의 단체에 들어갔다. 고대
역사와 켈트족 신화부터 멕시코 민간요법에
이르기까지, 다양한 곳에서 영감을 받은 것으로
알려진 그녀의 그림들은 종종 의미를 규정하기
어렵다는 평가를 받는다. 이 그림에서 두건을 쓴
여자들은 새와 닮은 금색 생명체의 미래를 알기
위해 룬 문자와 연관된 고대 의식을 치르고 있다.

▲ 성탄절의 점치기

Christmastide Divination
콘스탄틴 마코프스키, c.1905,
캔버스에 유채

영향력이 큰 러시아 화가, 콘스탄틴 예고르비치 마코프스키(1839–
1915)는 러시아 사실주의 화가들의 조합인 이동파the
Peredvizhniki와 교류했다. 이 작품은 동방정교회의 성탄절에 달빛
아래에서 점을 보는 러시아 민중을 보여준다. 시골 통나무집에
여자들이 모여 닭점alectryomancy을 치고 있다. 닭점은 곡물을
바닥에 뿌려 놓고 닭이 어떻게 쪼아 먹는지 관찰하는 점술이다.

▲ **예언가**

Aruspice
자크 그라세 드 생 소베르,
『고대 로마L'*Antique Rome*』(1796) 중

이 삽화는 1796년 출간된 자크 그라세 드 생 소베르(1757–1810)의
고대 로마와 로마인에 관한 역사서에 실린 것으로, 동물의
내장으로 점치는 모습을 보여준다. 사제가 제물로 바쳐진 동물의
창자를 살펴보고 있다.

▼ 잔에 남은 찌꺼기

Dregs in the cup
윌리엄 시드니 마운트, 1838

미국 화가 윌리엄 시드니 마운트(1807~68)는 풍경화와 초상화를 그렸지만 가장 유명한 것은 장르화다. 찻잎 점을 보는 이 유쾌한 그림에서 나이 든 여성이 앙증맞은 찻잔 속을 넋을 잃고 들여다보는 동안, 젊은 여성의 얼굴 표정은 '말해주세요! 아니, 알고 싶지 않아요!'라고 말하는 듯하다.

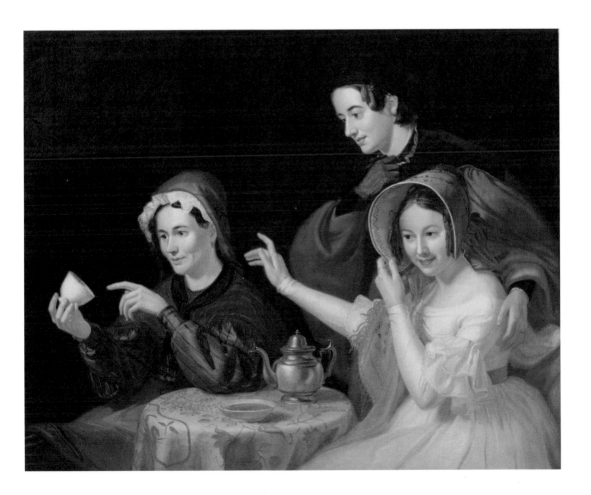

4

의식 마법

예술 정신 불러오기

서양의 오컬트 전통에서는, 정교하고 복잡한 의식을 통해 변화를 추구하고 영혼과 또 다른 존재를 소환하고 통제하려는 '의식 마법ceremonial magic'(혹은 '고급 마법high magic')과, 점성술이나 연금술처럼 자연과 자연의 힘에 직접 관여하는 '자연 마법natural magic'을 구분한다. 맨리 P. 홀의 『모든 시대의 신비한 가르침The Secret Teachings of All Ages』에 따르면, 의식 마법을 행하는 사람들은 대개 '희귀한 지식이나 초자연적인 힘, 보이지 않는 세상에서 안전하려는 희망으로 그것을 행한다'. 힘의 매력에 저항할 수 있는 학자가 있을까?

의식 마법은 16세기 르네상스 시대의 마법과 연관되어 생긴 용어로, 중세와 르네상스의 여러 마법서에 기술된 행위들을 가리킨다. 1569년에 번역된 하인리히 코르넬리우스 아그리파의 저서 『모든 학술의 허영과 불확실성De incertitudine et vanitat scientiarum』은 게티아goetia(악령을 부르는 마법)와 시어지theurgy(신을 부르는 마법)를 의식 마법의 두 부분으로 언급한다. 이때 의식 마법이라는 용어가 처음으로 사용되었다. 물론 이러한 관행은 적어도 한 세기나 두 세기 전부터 존재했다. 중세 말 바이에른의 의사 요하네스 하르트리프가 1456년에 집필한 일종의 모음집 '일곱 가지 마술seven artes magicae'에도 등장했다. 이 책에 나오는 일곱 가지 금지된 마법에는 손금보기에서 흑마술에 이르는 마법들이 포함되었다.

유럽의 여러 오컬티스트들은 오늘날에도 여전히 치러지는 의식·의례를 연구하고 직접 행한다. 18세기 말 영국의 프랜시스 배럿은 형이상학, 카발라, 자연 오컬트 철학, 연금술 등을 연구했다. 아그리파의 저술에 영향을 많이 받은 그의 저서 『마법사The Magus』는 비밀 지식과 의식 마법의 개론서였는데, 지금도 여전히 많은 이들이 읽고 싶어 하는 귀한 책이다. 1800년대에 가명 엘리파스 레비로 더 유명한 프랑스의 오컬티스트 알퐁스 루이 콩스탕은 '마법과 오컬트는 본질적으로 더 진보된 형태의 사회주의'라는 신념을 가진 급진주의자 단체의 일원으로서 카발라와 마법에 대한 관심을 발전시켰다. 그는 심령주의와 오컬트의 비밀에 관한 저서들 외에도 의식 마법에 관한 많은 저서를 집필했다. 레비의 주장은 그의 사후에 특히 큰 성공을 거두었다. 그는 황금여명회의 마법, 그리고 나중에 영국 저술가이자 오컬티스트인 알레스터 크롤리에게 심대한 영향을 미쳤다. 20세기에 마법이 부흥하는 데 기반을 마련한 사람 중 하나로 레비가 회자되는 것도 대부분 이러한 영향 때문이다.

의식 마법을 실행하려면 이런 용도로 만들어지거나 확실하게 축성받은 도구들이 필요하다. 이 도구들은 특정 의식 혹은 일련의 의식에 필수적이다. 알레스터 크롤리가 『마법Magick』 제4권 2장에서 열거한 대표적인 필수 도구는 다음과 같다. 신의 이름을 쓴 바닥에 그린 원, 제단, 마법사의 지팡이, 잔, 검, 펜타클. 제단에는 마법사의 열망을 상징하면서 동시

◀ 죽은 연인 불러내기

Summoning the Beloved Dead
에밀 바야르, 『마법의 역사*Histoire de la magie*』(폴 크리스티앙, 1870) 중

폴 크리스티앙(1811-77)은 피라미드의 신비, 1세기부터 중세 말까지의 마법에 이르는 오컬트 역사를 탐구했다. 이 그림은 『마법의 역사』에 삽화를 그린 프랑스 화가 에밀 바야르(1837-91)의 수많은 삽화 중 하나다.

에 물건들을 축성하는 데 사용하는 기름이 담긴 유리병이 놓여 있어야 한다. 마법사는 의식의 순수한 목적을 지키기 위해 채찍, 단검, 사슬을 가까이에 둔다. 추가적으로 신성을 증명하는 왕관, 침묵을 상징하는 가운, 작업을 공표하는 래멘lamen(펜던트나 흉갑)을 비롯해 오일 램프, 종, 마법서 등이 필요하다. 마법서는 궁극적으로 의식에 대한 마력의 기록을 담고 있다. 이 책들을 크롤리가 창안한 건 물론 아니다. 중세 이래 유럽 전역에서 유통되었던 마법서들은 마술 실험과 철학적인 고찰을 설명하고, 점을 치며 마

술적 힘을 획득하고 천사나 악마를 불러내는 방법을 가르쳐주었다.

황금여명회에 의해 다시 인기를 얻게 된 의식 마법은, 다양한 마법서와 카발라 신비주의, 존 디와 에드워드 켈리의 에녹어Enochian(천사가 게시한 오컬트 언어) 마법체계 같은 철학과 오컬트 사상에 토대를 두고 있다. 디와 켈리는 에녹어를 포함해 그들이 가진 정보 모두 천사들에게 직접 받은 것이라고 주장했다.

시각적·예술적인 관점으로 보면 이러한 의식

과 제례는 환상적인 광경을 불러내야만 한다. 예복을 착용한 마법사와 그가 마법을 부리는 데 사용하는 신비한 도구, 알 수 없는 암호, 상징, 인장의 이미지 들과 신성하거나 지옥 같은 장소에서 그가 소환한 천사와 악마의 출현에 환희를 느끼는(혹은 겁먹은) 주최자 사이에서, 의식 마법의 전통적인 행위와 절차에 대한 우리의 생각들은 화가의 팔레트에 충분한 영감을 준다. 의기양양하게 날뛰는 악마들을 묘사한 목판화에서부터 누군가의 애인을 죽음에서 불러내는 모습을 그린 어두운 삽화, 먼지가 내려앉은 낡은 마법서에서 베낀 어지럽게 배열된 알 수 없는 상징, 이를 추상적인 렌즈로 바라보는 현대미술 작가들이 그려낸 의식과 제례에 관한 작품에 이르기까지, 숨겨진 지식과 권력을 약속하는 의식 마법은 먼 옛날과 마찬가지로 현대의 상상력을 강하게 사로잡고 있다.

▶ **파우스트와
메피스토펠레스**

*Faust and
Mephistopheles*
『파우스트 박사의 삶과
죽음의 비극적 이야기The
Tragicall Historie of the Life
and Death of Doctor
Faustus』(크리스토퍼 말로,
1631 판본) 중, 목판화

흑마술에 관심이 많았던
신학자 파우스트가 마법
원의 중심에 서서 악마
메피스토펠레스를
불러내고 있다.

*Bachelor machine, from behind
and below (Guyotat version)*
일라이자 버거, 2013, 종이에 색연필

시카고를 무대로 활동하는 화가 일라이자
버거(1978–)의 정확하게 묘사된 드로잉과
거대한 드롭 클로스drop-cloth(페인트칠을
할 때 바닥이나 가구를 보호하기 위해 덮는 천)
그림들은 '재현과 언어, 가상과 실재
세계가 교차하는 지점'에 있으며,
관람자들에게 기이한 성적 에너지를 향한
신비로운 예찬을 세뇌시킨다.
구상적이면서 추상적인 드로잉, 회화,
인장 판화print of sigil에서 버거는 마법과
오컬트에서 나온 개념들을 활용해
섹슈얼리티, 하위문화의 형성, 추상의
역사 등을 다룬다.

▲ 아비조우

Abyzou
존 컬트하트, 『솔로몬 왕의 악마들*The Demons
of King Solomon*』(저널스톤, 2017) 중

영국의 삽화가, 그래픽디자이너, 작가인 존 컬트하트(1962–)
는 독특하고 환상적인 미학으로 다양한 매체와 양식을
아우르며, 복잡하고 놀라운 '장르 초월의genre-defying'
예술성으로 유명하다. 아이를 낳을 수 없었던 여자 악마
아비조우가 질투에 사로잡혀 임신한 여인을 유산하게 만들고
갓난아기를 해쳤다고 전해진다.

◀ **날실과 씨실**

Warp and Weft
지니 토마넥, 연대 미상,
캔버스에 아크릴

시에서 발전한 테마를 이용하는 현대미술가
지니 토마넥(1949–)은 신화, 설화, 동화,
자신의 경험에서 나온 다양한 여성적 원형을
탐구한다. 그녀는 작업을 통해 개념, 기억,
사건, 감정, 꿈, 그리고 이미지의 의미를
분석한다. 이 그림에서 원 혹은 금색의
빛나는 실처럼 생긴 에너지의 상징이 흰색
가운을 착용한 입회자들을 연결하고 있다.

**마법의 도구들. 램프,
막대기, 검, 단검**

*Magical instruments.
Lamp, rod, sword
and dagger*
「초월적인 마법, 그 교리와
의례*Transcendental Magic, its
Doctrine and Ritual*」(엘리파스
레비, 1896) 중

엘리파스 레비(1810–75)의 첫
번째 마법서에 실린 마법
도구들의 삽화. 레비는
마법이나 종교가 본질적으로
비이성적이라는 생각을
받아들이지 않고, 대신
헤르메스주의가 모든 마법의
체계에 숨어 있는 근원적인
진실을 발견하는 데
적합하다고 말하며, 마법이
'신비한 과학esoteric
science'이라고 주장했다.
레비는 황금여명회의 마법과
전前 회원 알레스터
크롤리에게 영향을 많이
미쳤다. 그에게 영감을 받았던
오컬티스트들을 통해 레비는
20세기 마법의 부흥을 일으킨
사람 중 하나로 기억되고
있다.

▲ **알레스터 크롤리에 따른 수호천사**

Holy Guardian Angel According to Aleister Crowley
마저리 캐머런, 1966, 판지에 카세인 물감과 금색 래커

마저리 캐머런은 시인이자 신비주의자이다. 그녀의 작업에는 19세기 오컬티즘, 카발라의 상징주의, 로스앤젤레스의 쾌락적 심령주의 등이 혼합되어 있다. 이 작품은 영국의 오컬티스트 알레스터 크롤리가 제안한 신비주의 개념에서 유래했다. 크롤리에 따르면, 우리 모두에게는 자신을 돌보도록 정해진 수호천사가 있다. '지식과 대화Knowledge and Conversation'로 불리는 과정을 통해 자신의 수호천사를 불러내고 의식적으로 연결하는 것은 우리의 가장 고귀한 자아를 발견하는 데 필수적인 단계이다.

▲ **디와 켈리**

Dee and Kelley
서배스천 헤인스, 2010,
캔버스에 유채

정규교육을 받지 않고 화가가 된 서배스천 헤인스는 미국을 중심으로 활동하는 현대미술가로서 타로, 신화, 판타지 장르를 주로 그린다. 이 그림에 나오는 사람들은 수학자이자 철학자, 천문학자인 존 디(1527–c.1608), 그리고 그 옆에 조금 덜 꾸민 영국 르네상스 시기의 오컬티스트이자 자칭 영매 에드워드 켈리(1555–c.1597)다. 이들은 천사와의 만남과 연금술에 열중하며 독특한 동업자 관계를 유지했다.

▼ **마법의 역사, 2장… 입문**

History of Magic,
Part II … Initiation
앨리슨 블리클, 2014,
캔버스에 유채

로스앤젤레스에서 주로 활동하는 현대미술가 앨리슨 블리클(1976–)은 세부 묘사로 가득한 유화를 제작한다. 거기서 우아하게 옷을 걸친 주인공들은 비잔틴미술 혹은 유럽 민속미술을 연상시키는 전위적이고 호화로운 직물 속으로 녹아들어간다. 익숙한 시공간에서 전개되는 이런 무아지경의 장면에는 정교한 의식에 몰두한 멋진 여성들이 등장한다. 그의 〈마법의 역사〉 시리즈의 다른 작품과 마찬가지로 이 그림이 들려주는 이야기의 일부는 창조 신화, 일부는 영웅의 여정이다. 이 작품은 프랑스 오컬티스트이자 저술가인 엘리파스 레비가 1860년에 출간한 책을 참고해 그린 것인데, 레비의 책은 미술사에서 신성한 이미지를 활용해온 방식을 다루고 있다.

참고문헌

A Curious Future: A Handbook of Unusual Divination and Unique Oracular Techniques by Kiki Dombrowski, 2018

Agnes Pelton: Desert Transcendentalist by Gilbert Vicario, 2019

American Grotesque: The Life and Art of William Mortensen by William Mortensen, Larry Lytle , et al, 2014

Austin Osman Spare: The Occult Life of London's Legendary Artist by Phil Baker and Alan Moore. 1994

Divination: Sacred Tools for Reading the Mind of God by Paul O'Brien, 2007

Earth Magic by Rik Garrett, 2014

Enchanted Modernities: Theosophy, the Arts and the American West by Sarah Victoria Turner, Rachel Middleman, et al. 2019

Femme Fatale: Images of Evil and Fascinating Women. Patrick Bade, 1979

Georgiana Houghton: Spirit Drawings by Lars Bang Larsen, Simon Grant, 2016

Hilma af Klint: Paintings for the Future, by Tracey Bashkoff, Hilma af Klint, et al, 2018

Illuminations of Hildegard of Bingen by Matthew Fox, 2002

Kabbalah in Art and Architecture by Alexander Gorlin, 2013

Leonora Carrington: Surrealism, Alchemy and Art by Susan Aberth, 2010

Letters, Dreams, and Other Writings by Remedios Varo, Margaret Carson, 2018

Luigi Russolo, Futurist: Noise, Visual Arts, and the Occult by Luciano Chessa, 2012

Nicholas Roerich: The Life & Art of a Russian Master by Jacqueline Decter, 1989

Night Flower: The Life & Art of Vali Myers, by Vali Myers, Martin McIntosh, et al, 2012

Odilon Redon: Prince of Dreams, 1840-1916 by Douglas W. Druick and Odilon Redon. 1994

Pamela Colman Smith: The Untold Story by Stuart R. Kaplan, 2018

Pan's Daughter: The Magical World of ROSALEEN NORTON by Nevill Drury, 1988

Sacred Geometry: Deciphering the Code, Stephen Skinner, 2006

*Shannon Taggart: Séance.*by Andreas Fischer, Tony Oursler, et al, 2019

Songs for the Witch Woman by John W. Parsons, Marjorie Cameron, 2014

Surrealism and the Occult: Shamanism, Magic, Alchemy, and the Birth of an Artistic Movement by Nadia Choucha, 1992

The Complete Stories of Leonora Carrington by Leonora Carrington and Kathryn Davis, 2017

The Fated Sky: Astrology In History by, Benson Bobrick, 2005

The Mystery Traditions: Secret Symbols And Sacred Art by James Wasserman, 2005

The Occult, Witchcraft, and Magic: An Illustrated History by Christopher Dell, 2016

The Perfect Medium: Photography and the Occult by Clément Chéroux, Pierre Apraxine, et al. 2005

The Secret Teachings Of All Ages, by Manly P. Hall 1928

The Spiritual Image in Modern Art by Kathleen J. Regier, 1995

Transcendental Magic: Its Doctrine and Ritual by Eliphas Levi and Arthur Edward Waite, 1923

Understanding Aleister Crowley's Thoth Tarot by Lon Milo DuQuette, 2003

Visions of Enchantment: Occultism, Magic and Visual Culture: Select Papers from the University of Cambridge Conference. by Nathan Timpano, Antje Bosselman-Ruickbie, et al, 2019

Waking The Witch: Reflections On Women, Magic, and Power, by Pam Grossman, 2018

What Is A Witch by Pam Grossman and Tin Can Forest, 2016

Witches, Sluts, Feminists: Conjuring the Sex Positive, by Kristen J. Sollee, 2017

Women of the Golden Dawn: Rebels and Priestesses: Maud Gonne, Moina Bergson Mathers, Annie Horniman, Florence Farr by Mary K. Greer, 1996

World Receivers: Georgiana Houghton - Hilma af Klint - Emma Kunz by Karin Althaus , Matthias Mühling, et al, 2019

색인

개릿, 릭 Rik Garrett 188

고야, 프란시스코 Francisco Goya 164, 166

골린, 알렉산더 Alexander Gorlin 109

구드윈, 조 Joe Goodwin 24

그랑빌, J.J. J.J. Grandville 50

그로스먼, 팸 Pam Grossman 163

길, 매지 Madge Gill 10, 192, 194

노스트라다무스 Nostradamus 38

뉴먼, 바넷 Barnett Newman 123

다빈치, 레오나르도 Leonardo da Vinci 20–21, 36

달리, 살바도르 Salvador Dalí 9, 36, 211, 212

더글라스, 윌리엄 페츠 William Fettes Douglas 73

델빌, 장 Jean Delville 126, 135

도로셰바, 스베타 Sveta Dorosheva 71, 78

뒤러, 알브레히트 Albrecht Dürer 8, 179, 188

드 모건, 에벌린 Evelyn De Morgan 205

드밧스, 티무르 Timur D'Vatz 41

디, 존 John Dee 226, 234

디아즈, 다니엘 마틴 Daniel Martin Diaz 23

디페네스트레이트–배스큘, 오리엘 Orryelle Defenestrate–Bascule 84, 98

라 포르타, 파트리지아 Patrizia La Porta 38

라이든, 마크 Mark Ryden 63

라이트, 조셉 Joseph Wright 71

래즈도, 맥스 Max Razdow 166

램, 위프레도 Wifredo Lam 105

러시아 화파 Russian School 11

레리흐, 니콜라스 Nicholas Roerich 96, 148, 150

레벤탈, 아브라함 Avraham Loewenthal 117

레비 뒤르메, 뤼시앵 Lucien Lévy–Dhurmer 180

레비, 엘리파스 Éliphas Lévi 110, 225, 232, 235

레이시, 찰스 Charles Lacey 206

레흐트, 멜키오르 Melchior Lechter 137

로사, 살바토레 Salvator Rosa 164, 176

로세티, 단테 가브리엘 Dante Gabriel Rossetti 106, 219

루솔로, 루이지 Luigi Russolo 129

뤼누아, 알렉상드르 Alexandre Lunois 200

률, 라몬 Ramon Llull 146

르동, 오딜롱 Odilon Redon 9, 95, 102, 136

르사주, 오귀스탱 Augustin Lesage 195

리더랜드, 지나 Gina Litherland 212

리드비터, C.W. C.W. Leadbeater 130

리치우스, 파울 Paul Ricius 111

리히텐슈타인, 로이 Roy Lichtenstein 91

립턴, 로리 Laurie Lipton 71, 83

마우로, 마테오 Matteo Mauro 60

마운트, 윌리엄 시드니 William Sidney Mount 223

마이어스, 발리 Vali Myers 184

마첼, 레저널드 W. Reginald W. Machell 132

마추마 유 machumaYu 66

마코프스키, 콘스탄틴 Konstantin Makovsky 221

마트프르, 에르망고 Ermengaut Matfre 14

말로, 크리스토퍼 Christopher Marlowe 227

맥코이, 앤 Ann McCoy 75, 95, 100

메친제, 장 Jean Metzinger 216

메케넴, 이스라엘 폰 Israel von Meckenem 159

모로, 귀스타브 Gustave Moreau 102

모세스, 벤 마이몬(마이모니데스) Moses Ben Maimon(Maimonides) 114

몬드리안, 피에트 Piet Mondrian 21, 127–128

무하, 알폰스 Alphonse Mucha 9, 50

뮌처, 아돌프 Adolf Münzer 173

미리스, 빌럼 반 Willem van Mieris 95

미올라, 카밀로 Camillo Miola 215

밀리우스, 요한 다니엘 Johann Daniel Mylius 54

바드, 캐리 앤 Carrie Ann Baade 106

바로, 레메디오스 Remedios Varo 84, 170

바르부르크, 아비 M. Aby M. Warburg 35–36

바야르, 에밀 Émile Bayard 226

발둥, 한스 Hans Baldung 188

발렌티노, 조반니 도메니코 Giovanni Domenico Valentino 72

배들리, 제이크 Jake Baddeley 48

배럿, 프랜시스 Francis Barrett 225

버거, 일라이자 Elijah Burgher 228

버넷, 엘리자베스 Elizabeth Burnett 113

버틀링, 칼 Carl Bertling 94

베니, 폴 Paul Benney 219

베이크, 토머스 Thomas Wijck 69–70

베전트, 애니 Annie Besant 130

보링, 조사이아 Josiah Bowring 150

보스하르트, 요프라 Johfra Bosschart 48

보이나로비치, 데이비드 David Wojnarowicz 58

뵈메, 야코프 Jakob Böhme 143

뵈켈라르, 요아힘 Joachim Beuckelaer 55–56

부르델, 에밀 앙투안 Emile–Antoine Bourdelle 127

부시, 메리언 스포어 Marian Spore Bush 203

브라보, 클라우디오 Claudio Bravo 214

브룸필드, 프랜시스 Frances Broomfield 216

블라바츠키, 헬레나 페트로브나 Helena Petrovna Blavatsky 125, 127, 132

블레이크, 윌리엄 William Blake 9, 89, 143, 164

블리클, 앨리슨 Alison Blickle 235

비베르, 주앙 조르주 Jehan Georges Vibert 210

비스트람, 에밀 Emil Bisttram 132

빌리빈, 이반 Ivan Bilibin 187

샌디스, 프레데릭 Frederick Sandys 182

생 소베르, 자크 그라세 드 Jacques Grasset de Saint–Sauveur 222

세비야의 이시도루스 Isidore of Seville 62

세이건, 칼 Carl Sagan 15

셀리그만, 커트 Kurt Seligmann 171

솔라르, 술 Xul Solar 146

쇠데르베리, 프레드리크 Fredrik Söderberg 29

쇼즈, 찰스 Charles Shourds 192, 198

슈나벨, 줄리안 Julian Schnabel 123

슈바베, 카를로스 Carlos Schwabe 173

스미스, 엘렌 Hélène Smith 192, 197

시를리오니스, 미칼로유스 콘스탄티나스 Mikalojus Konstantinas Ciurlionis 46

시먼스, 조디 Jodi Simmons 32

시세로, 시크 · 샌드라 타바사 Chic and Sandra Cicero 153

아그리파, 하인리히 코르넬리우스 Heinrich Cornelius Agrippa 225

아라우조, 라파엘 Rafael Araujo 26

아르침볼도, 주세페 Giuseppe Arcimboldo 54

아리스토텔레스 Aristoteles 36, 53

아리엘, 파트리샤 Patricia Ariel 58

아주르(조력자) Azur the Helper 192, 198

아프 클린트, 힐마 Hilma af Klint 10, 22, 88,

127, 131, 134, 192
알렉산더 대왕 Alexander the Great 69, 141
알로, 르네 René Alleau 45
에른스트, 막스 Max Ernst 15, 105
에스코페트, 미리암 Miriam Escofet 28
에스키벨, 라우라 Laura Esquivel 53, 55
에이턴, 윌리엄 알렉산더 William Alexander
 Ayton 153
엘러비, 로버트 Robert Ellaby 82
영국 화파 English School 145
외스테르린드, 알란 Allan Österlind 200
요셉손, 에른스트 Ernst Josephson 200
우스펜스키, P.D. P.D. Ouspenskii 158
워터하우스, 존 윌리엄 John William
 Waterhouse 102, 183, 210–211
웨이트, A.E. A.E. Waite 160, 212
윈저 스미스, 배리 Barry Windsor Smith 174
융, 카를 Carl Jung 24, 70, 75, 143
제이미슨, 수잔 Susan Jamison 30
제타, 필라 Pilar Zeta 142, 149
존스, 윌리엄 William Jones 152
존스톤, 윌리엄 William Johnstone 65
차베즈, 데미안 Damian Chavez 39
카로셀리, 안젤로 Angelo Caroselli 164
카스텔, 모셰 Moshe Castel 115
칸딘스키, 바실리 Wassily Kandinsky 42,
 127

캐링턴, 리어노라 Leonora Carrington
 9–10, 55, 57, 70, 74, 84, 160, 211, 221
캐머런, 마저리 Marjorie Cameron 187, 233
캠벨 형제 Campbell Brothers 192, 198
컬트하트, 존 John Coulthart 228
켈리, 가티아 Gatya Kelly 81
켈리, 에드워드 Edward Kelley 226, 234
콜먼 스미스, 파멜라 Pamela Colman Smith
 212
쿠프카, 프란티세크 Frantisek Kupka 138
크롤리, 알레스터 Aleister Crowley 146, 154,
 225–226, 232–233
크루즈, 에이미 Amy Cruse 106
크리슈나무르티, 지두 Jiddu Krishnamurti
 127
크리스티앙, 폴 Paul Christian 226
클레, 파울 Paul Klee 184
클리펠드, 캐럴린 메리 Carolyn Mary
 Kleefeld 76
키퍼, 안젤름 Anselm Kiefer 120
태거트, 섀넌 Shannon Taggart 198
토마넥, 지니 Jeanie Tomanek 231
파우스트 Faustus 227
펠더, 얀 판더 II Jan van de Velde II 175
펠턴, 아그네스 Agnes Pelton 138
포어스터, 매들린 폰 Madeline von Foerster
 81

폭스 자매 Fox Sisters 191, 206
폰 빙엔, 힐데가르트 Hildegard von Bingen
 31
폴, 에벌린 Evelyn Paul 106
퓌슬리, 헨리 Henry Fuseli 8, 164, 168, 219
프란스, 플로리스 Frans Floris 46
프렌치, E.J. E.J. French 205
프록터, 어니스트 Ernest Procter 40, 66
프뢰벨 캅테인, 올가 Olga Fröbe–Kapteyn
 25
플러드, 로버트 Robert Fludd 118
피니, 레오노르 Leonor Fini 179
피르너, 막시밀리안 Maximillian Pirner 99
피카소, 파블로 Pablo Picasso 44
하리마, 일로나 Ilona Harima 134
해리스, 마그리트 프리다 Marguerite Frieda
 Harris 154
헉스테이블, 줄리아나 Juliana Huxtable 180
헤르메스 트리스메기스투스 Hermes
 Trismegistus 8, 141–142, 144
헤인스, 서배스천 Sebastian Haines 234
헤켈, 에른스트 Ernst Haeckel 32
헬트, 마가레테 Margarethe Held 197
홀, 맨리 파머 Manly Palmer Hall 113
홀스트, 시어도어 폰 Theodor von Holst 219
홀잔들러, 도라 Dora Holzhandler 116

도판 크레딧

이 책에 실린 작품들을 소개하기 위해 친절하게 허락해준 기관, 작품 아카이브, 예술가, 갤러리, 사진작가들에게 감사를 표합니다.
모든 저작권자를 찾기 위해 노력을 다했지만, 부주의로 간과된 저작권자가 있다면 이후 필요한 절차를 성심성의껏 진행하겠습니다.

4 Wikicommons/South Australian Government Grant 1892 11 Bridgeman Images 14 Bridgeman Images 16 Luisa Ricciarini/Bridgeman Images 17 Pictures from History/Bridgeman Images 20 FineArt/Alamy 21 Peter Barritt/Alamy 22 David M. Benett/Getty 23 Courtesy of the Artist 24 Courtesy of the Artist 25 Courtesy of the Artist 27 Courtesy of the Artist 28 Bridgeman Images 29 Courtesy of Galleri Riis, Photo: Jean–Baptiste Béranger 30 Courtesy of the Artist 31 Heritage Images/Fine Art Images/akg–images 32 Jodi Simmons/Bridgeman Images 33 Wikicommons 37 Wellcome Collection 38 Patrizia Laporta/Bridgeman Images 39 Courtesy of the Artist 40 Tate 41 Courtesy of the Artist 43 Bridgeman Images 44 © RMN–Grand Palais/Photo: Madeleine Coursaget/Musée national Picasso, Paris, France 45 Courtesy of the Artist 46 Luisa Ricciarini/Bridgeman Images 47 Heritage Image Partnership Ltd/Alamy 48 Courtesy of the Artist 49 © Jake Baddeley – www.jakebaddeley.com 50 INTERFOTO/Alamy 51 Vintage Images/Alamy 54 Heritage Image Partnership Ltd/Alamy 55 Charles Walker Collection/Alamy 56 World History Archive/Alamy 57 Artnet 58 Collection of KAWS 59 Courtesy of the Artist 61 Courtesy of the Artist 62 akg–images/Science Source 63 Courtesy of the Artist 64 © William Johnstone/National Galleries Scotland 66 Christie's Images/Bridgeman 67 Courtesy of the Artist 70 The Picture Art Collection/Alamy 71 Wikicommons 72 akg–images/De Agostini/G. Amoretti 73 Bridgeman Images 74 Artnet 75 Courtesy of the Artist 77 Bridgeman Images 79 Courtesy of the Artist 80 Courtesy of the Artist 81 Courtesy of the Artist 82 Courtesy of the Artist 83 "The Hermaphrodite and the World Egg", colour pencil on paper: from the book, "THE SPLENDOR SOLIS", illustrated by Laurie Lipton (www.laurielipton.com) 84 Index Fototeca/Bridgeman Images 85 Alchemist with Golden Dragon from Orryelle Defenestrate–Bascule's 'Coagula' (Gold Book of the Tela Quadrivium bookweb, Fulgur 2011) 89 Bridgeman Images 90 The Museum of Modern Art, New York/Scala, Florence 94 Artnet 95 The Leiden Collection 97 Bridgeman Images 98 'With the Milk of Gazelle, Hathor Heals Hoor's Eyes on the Horizon'. Originally published in 'Distillatio' (Fulgur 2015) 99 Art Collection 3/Alamy 101 Courtesy of the Artist 102 akg–images 103 akg–images 104 INTERFOTO/Alamy 105 Christie's Images, London/Scala, Florence 106 The Stapleton Collection/Bridgeman Images 107 Collection of Jan Jones 110 A. Dagli Orti/De Agostini Picture Library/Bridgeman Images 111 Bridgeman Images 112 Bridgeman Images 113 Getty Research Institute 114 akg–images/Fototeca Gilardi 115 The Jewish Museum/Art Resource/Scala, Florence 116 Estate of Dora Holzhandler/Bridgeman Images 117 Avraham Loewenthal, www.kabbalahart.com/ 118 akg–images/Science Source 119 akg–images/Fototeca Gilardi 121 The Metropolitan Museum of Art/Art Resource/Scala, Florence 122 Founders Society purchase, W. Hawkins Ferry fund/Bridgeman Images 123 The Museum of Modern Art, New York/Scala, Florence 126 Peter Willi/Bridgeman Images 127 Archives Charmet/Bridgeman Images 128 Peter Barritt/Alamy 129 Heritage Images/Fine Art Images/akg–images 130 Mary Evans Picture Library 131 Historic Images/Alamy 132 Wikicommons 133 Private Collection; Courtesy of Michael Rosenfeld Gallery LLC, New York, NY 134 Finnish National Gallery/Ateneum Art Museum Photo: Finnish National Gallery/Hannu Pakarinen 135 The Stapleton Collection/Bridgeman Images 136 Art Heritage/Alamy 137 akg–images 138 Gift of the Artist/Bridgeman Images 139 A. Dagli Orti/De Agostini Picture Library/Bridgeman Images 143 Album/Alamy 144 akg–images/Science Source 145 Bridgeman Images 146 Gift of Fundacion Pan Klub, Museo Xul Solar, Buenos Aires/Bridgeman Images 147 Bridgeman Images 148 Fine Art Images/Heritage Images/Scala, Florence 149 Courtesy of the Artist 150 Bridgeman Images 151 Bridgeman Images 152 Artspan 153 Bridgeman Images 154 Bridgeman Images 155 Bridgeman Images 159 Mary Evans Picture Library 160 Christie's Images, London/Scala, Florence 161 Lebrech History/Bridgeman Images 165 Heritage Image Partnership Ltd/Alamy 166 Courtesy of the Artist 167 Wikicommons 169 Peter Barritt/Alamy 170 ArtHive 171 MutualArt 172 The Picture Art Collection/Alamy 173 © Archives Charmet/Bridgeman Images 174 Heritage Auctions 175 Gift of Mrs. Murray S. Danforth/Risdmuseum 176 The National Gallery, London/Scala, Florence 178 Courtesy Galerie Minsky 179 Wikicommons 180 Peter Willi/Bridgeman Images 181 Solomon R. Guggenheim Museum, New York Purchased with funds contributed by Stephen J. Javaras, 2015 © Juliana Huxtable 182 Universal Images Group North America LLC/Alamy 183 Wikicommons/South Australian Government Grant 1892 184 akg–images 185 Vali Myers Art Gallery Trust/http://www.outregallery.com/collections/vali–myers 186 Wikicommons 187 Jeffrey Deitch Gallery, NYC 188 Wikicommons 189 Courtesy of the Artist 193 The Picture Art Collection/Alamy 194 Henry Boxer Gallery, London 195 Outsider Art Fair 196 The Museum of Everything 197 Historic Images/Alamy 198 World Religions and Spirituality Project 199 Courtesy of the Artist 200 akg–images 201 akg–images/Erich Lessing 202 The Museum of Everything 204 Mary Evans Picture Library 205 Bridgeman Images 206 akg–images/Fototeca Gilardi 207 akg–images/Science Source 210 Heritage Images/Getty 211 Painters/Alamy 212l © Salvador Dalí, Fundació Gala–Salvador Dalí 212r © 1971 U.S. Games Systems, all rights reserved (courtesy U.S. Games Systems, Inc., Stamford, Connecticut) 213 Courtesy of the Artist 214 WikiArt 215 Wikicommons 216 Frances Broomfield/Portal Gallery, London/Bridgeman Images 217 Bridgeman Images 218 Wikicommons 219 Courtesy of the Artist 220 Blanton Museum of Art, The University of Texas at Austin, Gift of Judy S. and Charles W. Tate, 2016 © Leonora Carrington/Artists Rights Society (ARS), New York 221 Wikicommons 222 The Stapleton Collection/Bridgeman Images 223 Bridgeman Images 226 Mukange Books 227 Culture Club/Getty 228 Courtesy of the Artist 229 Courtesy of the Artist 230 Courtesy of the Artist 232 Wellcome Collection 233 Jeffrey Deitch Gallery, NYC 234 Courtesy of the Artist 235 Courtesy of the Artist

오컬트 미술
현대의 신비주의자를 위한 시각 자료집

초판 인쇄 2021. 12. 14
초판 발행 2021. 12. 24
지은이 S. 엘리자베스
옮긴이 하지은
펴낸이 지미정

편집 강지수, 문혜영
디자인 한윤아
마케팅 권순민, 박장희
펴낸곳 미술문화

출판등록 1994.3.30 제2014-000189호
경기도 고양시 일산동구 고양대로1021번길 33, 402호
전화 02 335 2964 팩스 031 901 2965
www.misulmun.co.kr

한국어판 ⓒ 미술문화, 2021

ISBN 979-11-85954-80-6 (03600)
값 33,000원

저자
S. 엘리자베스

S. 엘리자베스는 저술가, 큐레이터, 프릴 장식
애호가이다. 비밀스러운 미술을 주제로 하는 에세이와
인터뷰를 『코일하우스Coilhouse』, 『더지 매거진Dirge
Magazine』, 『데스 & 더 메이든Death & the Maiden』, 그리고
음악, 패션, 공포, 향수, 비탄이 교차하는 개인 블로그
〈언콰이엇 씽즈Unquiet Things〉에 게재했다. 점성술사와
건축가의 이상하고 걱정스러운 관계에서 태어난 그녀는
시각예술에 대한 타고난 평생의 열정으로 마법에
의지해 글을 씀으로써 자신의 강박관념을 탐구하고
있다. 『오컬트 활동서The Occult Activity Book』 1, 2권을
공동으로 집필했고 『오트 마카브르Haute Macabre』의 전속
필자로 활동한다. 플로리다 늪지대에서 스칸디나비아인
이반과 상상 속의 코기 치즈 트레이와 함께 살고 있다.

역자
하지은

고려대학교 서양사학과를 졸업하고 홍익대학교
대학원 미술사학과에서 석사학위 취득 후
박사과정을 수료했다. 고려사이버대학교 외래교수를
역임했고 홍익대학교 등에 출강했다. 저서로
『서양미술사전』(2015, 공저)과 『르네상스, 바로크,
로코코: 근세 유럽의 미술사』(2010, 공저) 등이 있으며,
『어쩌다 현대미술』(2020) 등 다수의 역서가 있다.

혼합
신뢰할 수 있는
원천의 종이
FSC® C016973